오정엽의 미술이야기

오정엽의 미술이야기

발행일	2018년 6월 8일
지은이	오 정 엽
펴낸이	신 용 훈
펴낸곳	위몽(爲夢) 출판신고 2018. 04. 11(제25100-2018-000025호)
주소	(10891) 경기도 파주시 심학산로 385 (목동동, 산내마을10단지 운정센트럴 푸르지오)
전화	010-3562-1574 팩스 02-6455-3372 이메일 with_mongwoo@naver.com
홈페이지	https://blog.naver.com/with_mongwoo

ⓒ 위몽(爲夢)

ISBN 979-11-963760-0-0 03600 (종이책) 979-11-963760-1-7 05600 (전자책)

이 책의 국립중앙도서관 출판예정도서목록(CIP)은 서지정보유통지원시스템 홈페이지(http://seoji.nl.go.kr)와 국가자료공동목록시스템(http://www.nl.go.kr/kolisnet)에서 이용하실 수 있습니다.
(CIP제어번호 : CIP2018016442)

오정엽의 미술이야기

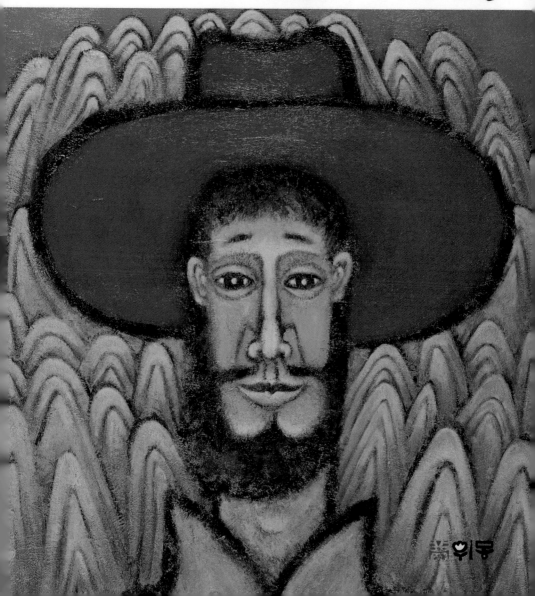

위동

머리말

아트 딜러, 갤러리스트, 미술사가, 아트 디렉터가
영혼으로 본 화가의 그림, 그 안의 스토리

1980년 당시, 필자는 화가의 길로 가려고 했습니다. 그러나 화가의 길보다는 화가들의 길을 열어주는 것이 적성이 맞다고 생각해서 아트 딜러, 갤러리스트로서 활동하기 시작해서 38년 정도 이 길을 걸어왔습니다. 아름다움이 새겨진 화가들의 작품들은 저의 영혼에 매일 새 힘을 주었습니다. 미술은 아름다운 기술 즉 '미(美)'와 '술(術)'인데, 그 길을 가는 것은 쉬운 일은 아니었습니다. 어려움도 있고, 지뢰밭도 있고, 반대로 기쁨과 희망과 행복과 힐링도 있었습니다. 저는 이 책을 통해 화가로서 혹은 미술 컬렉터나 아트 딜러, 갤러리스트, 아트 디렉터로 가는 길에 가능한 지뢰밭을 피하고, 오래도록 미술을 꽃길로 걷도록 하는 여러 경험들과 생각들을 미력하나마 적었습니다.

국내와 해외를 오가며 느낀 것은 의외로 화가나 딜러, 컬렉터들이 참고할 만한 서적이 없다는 것이었습니다. 세계 유수의 미술시장에 대한 정보나 미술사 지식에 관한 서적은 많습니다. 그러나 화가, 컬렉터, 아트 딜러, 아트 디렉터, 갤러리스트가 함께 볼 수 있는 폭넓고 실용적인 이야기가 담긴 책은 많지 않아 그에 대한 갈증이 있었습니다.

필자는 그림을 설명하는 이야기꾼이며, 그림을 파는 사람이기도 합니다. 그리고 그림을 수집하는 컬렉터이기도 합니다. 이 모든 경험들을 틈틈이 모아서 글을 썼는데, 여러 컬렉터들의 권유로 이 책이 정리되고 출판되게 되어 더없이 감사한 심정입니다. 38년의 이야기를 농축하려다보니 하고 싶은 말은 많지만 유익한 것만을 모으기 위해 노력했습니다.

미술의 길을 걷다가 마음이 힘들거나, 어려운 일에 봉착하거나, 새 힘을 얻기 위해서는 경험의 지혜가 필요합니다. 삶은 계속되는 파도와 같이 험난하지만, 그 파도를 타고 서핑을 즐길 수도 있거든요. 저는 몬도가네로 맨땅에 헤딩하듯이 이 길을 걸어왔는데 독자분들은 어떤 위치에 있든지 꽃길만 걷기를 바랍니다. 삶은 마라토너와 같아서 완주의 의미가 더 큽니다. 상처를 받거나 힘들거나, 아니면 반대로 너무 잘 되어서 넘어질 수 있는 상황에서 어떻게 이 아름답고 희열에 가득한 길을 걸을 수 있는지를 이야기할 것입니다.

천재적이고 심금을 울리는 화가들의 작품들은 인류가 가장 아름다운 존재라는 것을 증명해 줍니다. 이야기 중간중간에 나오는 작가들의 그림은 이야기를 읽는 내내 마음의 울림으로 다가올 것이며, 마음에 쉼표를 줄 것입니다. 미술의 길을 걷는 분들이 이 책에서 휴식과 새 힘을 얻기를 바라며, 아름다운 이 길을 완주하시기를 격려합니다.

미술사가 오정엽

추천사

미술사가 오정엽과의 기이한 인연

나의 아버지와 친척들은 항공, 선박, 의료, 우주, 방위사업으로 한때 많은 돈을 벌었습니다. 제1, 2차 세계대전 기간에 친인척 중 한 분은 미국을 돕고, 다른 친인척은 독일을 돕기도 했을 정도였지요. 때문에 친인척들이었지만 당시의 정치적 입장 때문에 잠시 헤어졌을 때가 있었습니다. 그때 나의 아버지는 비행기 사업, 국방 사업, 우주 사업의 근간을 마련하기 위한 물류 사업을 구상하게 되었습니다.

나의 아버지는 한국에서 유럽으로 연결되는 지상 물류센터를 만드는 비즈니스를 구상하면서 경영 수업을 위해 당시 십 대였던 나를 데리고 한국에 왔습니다. 처음에는 한국에 직접 오는 통로가 없어서 일본을 통해 한국으로 왔는데, 그때는 원산을 통해 평양으로 들어와야 했습니다. 그 계기로 나는 오 선생의 부친과 조부를 만났습니다.

오 선생의 조부는 시인 김소월의 가문과 아주 절친했습니다. 김소월 가문은 광산업을 했고, 오 선생의 조부는 금광사업을 했기 때문입니다. 그래서 막역한 관계로 지냈습니다. 김소월의 부친이 일본인에게 구

타를 당한 후, 우울증에 걸려 세상을 떠나자 김소월의 조부는 오 선생의 조부를 양아들로 맞아 광산업을 물려주려고 했을 정도였어요.

후에 김소월은 광산업에 몸을 담지 않고 신문지국을 차리면서 시를 지었는데, 결국에는 한국인이 가장 사랑하는 시인이 되었지요. 흥미로운 사실은 시인 김소월과 시인 백석이 모두 고당 조만식 선생이 교장으로 있었던 오산학교 출신이라서 종종 오 선생의 부친과 조부는 김소월과 백석을 만나서 식사를 하기도 했었다는 것입니다.

오 선생의 조부와 나의 아버지는 여러 가지 일을 함께 하면서 평양에서 몇 개월간 비즈니스를 위한 대화를 나누었습니다. 당시 어린 나이었던 나는 외국어를 할 줄 아는 오 선생의 부친 오재수 씨와 잦은 만남을 가졌습니다. 당시에는 오선생의 부친인 오재수씨가 나이가 어렸는데도 일찍 결혼한 상태였습니다. 그와 함께 낚시도 하고, 수학에 관한 깊은 대화도 나누었는데, 오 선생 부친의 수학 실력은 참으로 탁월했습니다. 해, 경, 무량대수까지 주판 하나로 순식간에 계산하는 것을 보고 놀랐던 기억이 납니다. 하지만 곧 6.25 전쟁이 발발하고 남북이 나뉘면서 자유롭게 오가는 것이 어려워졌지요.

세월이 흘러 90년대 후반. 인사동에서 우연히 화가 몽우 조섭킴의 그림을 보고 소장하게 되었는데, 마침 그를 도와주는 미술사가/아트 딜러가 오정엽 선생이라는 것을 알았습니다.

처음 보았을 때 오 선생은 40대였습니다. 그런 그를 어디선가 만난 듯한데 시대적으로 생각했을 때, 만날 일이 없었던 것 같아 작가에게만 관심을 기울였지요. 그러나 후에 오 선생의 외모가 그의 부친과 무척이나 닮았다는 것을 기억하고 대화를 통해 퍼즐을 맞추면서 미술을 통해 인연의 끈이 다시 연결되는 기이하고도 놀라운 경험을 했습니다.

내가 어릴 때 평양에서 만난 오재수(오동수) 씨의 아들이 바로 그였던 것이었죠. 이같은 경험을 통해 느낀 것은 언젠가 만날 사람은 꼭 다시 만난다는 것이었습니다.

이 책의 초본을 읽어 나가면서 필자인 오정엽 선생이 가진 미술에 대한 열정을 느꼈습니다. 그 열정은 그의 부친과 조부가 금맥을 찾았을 때 느꼈던 희열과 동류가 아닐까 생각됩니다.

또한 이 책은 오 선생의 부친과 조부를 비롯하여 그동안 그가 만났던 모든 사람들의 이야기이기도 합니다. 수많은 이들에게서 받은 영향이 그가 지금까지 이 길을 걸어올 수 있었던 자양분이 되었기 때문입니다.

미술은 오묘한 것이라 마치 타임머신과 같습니다. 사람들은 그림으로 힘을 얻고, 과거와 미래를 오가면서 현재를 더욱 명료하게 바라볼 수 있습니다. 때문에 이 책은 미술사가, 아트 딜러, 미술 컬렉터, 화가들에게 무한한 영감과 일깨움을 줄 것입니다. 40년 가까이 미술을 사랑한 한 인간이 풀어놓는 다양한 주제의 이야기는 전혀 다른 위치와 나이에 있는 사람들에게도 좋은 영향을 줄 것이라 확신합니다.

오정엽 선생의 미술이야기가 책으로 출간된 것은 화가의 그림을 소장한 미술 컬렉터들의 힘이었습니다. 오랫동안 이 책이 만들어지도록 돕고 기다려온 미술 수집가들과 아트 딜러, 디렉터들, 화가들에게 축복의 이야기가 되기를 희망하며 추천의 글을 마무리합니다.

미술 컬렉터 토머스 마틴

contents

5 ∷ 머리말

7 ∷ 추천사

제1장
오정엽의 미술이야기

14 ∷ 나와 남을 압박하지 않기

26 ∷ 가슴 뛰는 삶

33 ∷ 그림 파는 남자

44 ∷ 편중되고 편협한 어느 미술사가의 결심

51 ∷ 자주독립

56 ∷ 미술과 종교관-나에 대한의 소회所懷

66 ∷ 진리가 너희를 자유케 하리라

71 ∷ 성경을 읽는 스님

76 ∷ 크게 죽어야 크게 산다

79 ∷ 그림이란 위로자

제2장
미술學이 아닌 미술

84 :: 미술학이 아닌 미술

90 :: 민중 미술로 본 미술과 정치

105 :: 미술 비평과 미술 평론(生生之德)

113 :: 화가들의 그림 가격이 과연 비싼 걸까요?

117 :: 미술수집 '오리지널'

121 :: 레오나르도 다빈치의 '모나리자' 신비의 미소

129 :: 역학의 원리로 본 미술-오행과 색채

133 :: 자녀 방에 그림을 걸 때

138 :: 좋은 작품을 그리는 방법 및 처세

제3장
행복의 시크릿

144 :: 감사의 힘

148 :: 일체유심조와 미술

159 :: 일체유심조(一切唯心造), 모든 것은 마음이 만들어낸다

164 :: 원하는 것, 좋아하는 것 떠올리기

169 :: 기분

179 ::「물고기를 먹는 피카소」사진 작품을 보면서

182 :: 고통이 고통을 지운다

189 :: 비극의 사유

제4장
아트 딜러의 길을 걸으며

194 :: 아트 딜러(미술 딜러)의 길을 걸으며 1

198 :: 아트 딜러(미술 딜러)의 길을 걸으며 2

205 :: 아트 딜러(미술 딜러)의 길을 걸으며 3

212 :: 찾아가는 미술전시, 찾아가는 미술강연

215 :: 작품과 작가에게 무한한 애정을 가진다

219 :: 다른 사람들을 훈련시키기

226 :: 도슨트의 역할에 대하여

230 :: 말하고 듣기

234 :: 손을 펴라 그러면 줄 것이다

237 :: 외나무다리

제5장
행복을 그리는 화가

242 :: 몽우 조셉킴에게 지대한 영향을 준 유태인 스승, 아브라함 차

246 :: 유태인의 천재교육을 받은 몽우 조셉킴과 취산

249 :: 몽우 조셉킴의 끈기와 겸손으로 뭉친 연필

252 :: 몽우 조셉킴의 그림을 보며 독일의 시인 미헬 바우가 지은 시 한 편

256 :: 몽우 조셉킴에 대한 단편

260 :: 토머스 마틴과 오정엽을 그린 「자유인」

264 :: 앙드레 김 선생에 대한 몽우 조셉킴의 에피소드

269 :: 대나무에 얽힌 어느 화가의 사연

274 :: 성하림, 꽃의 깨달음

277 :: 성하림의 작품 세계, 책가도로 맺어지기 위한 피어남

제1장

오정엽의
미술이야기

나와 남을
압박하지 않기

 미술은 아름다운 것이므로 나와 남을 압박하지 않습니다. 만일 미술의 길을 논하는데 말하는 이와 듣는 이가 압박을 주거나, 받는다는 생각이 든다면 그것은 두 가지, 곧 남을 압박하는 것이거나 압박을 받는 것입니다. 이 감정은 상당한 경우 남의 시선에 영향을 받는 것이라고 볼 수 있습니다.

 자신의 지식 체계 안에서 자기 자신을 압박하고 그 편견으로 남을 압박한다면 미술은 아름다움이 아니라 지식이고 전투이며 비교 대상이 됩니다. 꽃과 나비가 서로에게 상처를 주지 않고 아름다움과 나눔을 선사하듯이 갤러리와 화가, 컬렉터의 관계도 그러해야 합니다.

 과거 필자도 이런 편견으로 이러저러한 미술 지식에 휩싸여 화가들이나 중소 갤러리들에게 압박을 주곤 했습니다. 한마디로 나와 남을 압박했습니다. 남을 압박하는 것은 이해가 되지만 나를 압박하는 것에 대해 의아해하는 사람이 많을 겁니다. 나를 압박한다는 것은 나의 마음을 좁게 만들어 힘들게 하는 것입니다.

사람은 근본적으로 생존을 위해 자신과 유사하지 않은 것에 대한 두려움을 가지고 있어서 자신과 같은 코드의 그림을 좋아하기도 하고 반대로 자신의 취향과 다른 그림을 싫어하기도 합니다. 그래서 미술 관계자들이나 언론인이나 화가, 그리고 미술 컬렉터들은 특정 작가와 작품에 대해 긍정 혹은 부정적으로 반응하는 것입니다. 이런 현상은 지극히 자연스러운 것입니다.

그러나 이러한 잣대는 한 인간의 이상과 깊이를 규정하는 것으로 미술이 지닌 아름다움에 접근하지 못하게 만드는 장벽이 되기도 합니다. 때문에 중소 갤러리나 화가들은 세상의 시선에 의해 주눅이 들기도 하고 반대로 편견이 있거나, 오해가 있거나, 부정적인 시각으로 다른 갤러리나 화가들을 보게 만듭니다. 그러나 그것은 온전히 개인의 관점이나 일부 집단의 시선일 뿐 작가 본인과 갤러리, 미술 컬렉터들은 그런 시각에 사로잡혀서는 안 됩니다.

그림을 그린다는 것, 그림을 전시하고 소개한다는 것, 그림을 소장한다는 것은 남의 시선에 의해 선택한 것이 아니라 나의 선택이기 때문입니다. 남의 눈으로 그림을 보지 마세요. 귀로 그림을 보지 마세요. 초심을 떠올리세요. 처음 그림을 좋아했던 그 마음을요. 미술인은 남의 시선이 아니라 나의 시선으로 세상을 가르칠 힘과 논리가 있어야 합니다. 남을 압박하지 않고 나를 압박하지 않으면서 미술 본연의 그 아름다움을 즐겨야 합니다.

규모가 큰 작품의 컬렉터나 대형 갤러리, 유명 작가들은 멋있어 보이는 모양새를 좋아합니다. 격에 맞는 분위기에서 전시를 하고 격에 맞는

제1장 오정엽의 미술이야기

작가들과 격에 맞는 그림을 보며 작품을 소장하기를 원하기 때문입니다. 그러나 중소 갤러리들은 생존을 위해, 혹은 작가를 널리 알리는 수단으로 아트상품을 만들거나 작가와 콜라보 기획을 하거나 갤러리의 문턱을 낮추기 위해 노력합니다. 그것은 갤러리 스스로 작가의 예술이 심오한 느낌으로 보이는 장벽을 없애고 관객들에게 다가가려는 섬김의 태도입니다.

그런 모습이 큰 갤러리나 수준 있는 컬렉터들이 보기에는 다소 냉소적일 수 있습니다. 그러나 그것은 그분들의 생각일 뿐 중요한 것은 나의 시선입니다. 지금의 대형 갤러리들은 작은 갤러리들이 겪었던 어려움을 돌파하여 큰 갤러리가 된 것이며, 유명한 화가들 또한 무명의 시절을 거치고 성장해 그 자리에 있는 것입니다. 지금의 대형 미술 수집가들은 초보 수준에서 시작하여 좋은 작품을 보는 안목을 가지게 된 것이죠.

남에 의해 내가 압도당하면 자신감이 결여되어서 창의력이 증발하고 예술적 실험정신과 섬김의 정서가 결여되게 됩니다. 그것은 곧 소통을 중시 여기는 젊은 컬렉터들과의 단절을 의미하게 되어 그들이 중산층이 되었을 때 작가들과 갤러리들이 어필하기 어려워지게 되는 악순환에 빠집니다.

몽우 조셉킴, 피아노 치는 여인
2015년, 캔버스에 유채, 30호 P

이전에는 50대에서 70대의 컬렉터가 많았지만 현재 미술시장의 새로운 판도는 30대에서 40대의 컬렉터들입니다. 이들은 일방적인 정보 전달보다는 소통을 중요시 여기며 허세보다는 실용적 자세를 눈여겨 봅니다. 실용주의 노선을 걸으면 허세를 좋아하는 사람들에게 무시 당하기도 하지만 그렇다고 내가 슬퍼하거나 주눅 들지 않아야 합니다. 왜냐하면 우리는 미술인이기 때문입니다.

아름다움을 가진 사람은 마음이 부자입니다. 그러므로 외형만으로 규정짓는 잣대에 스스로의 포부와 꿈과 현실적인 실용성을 부끄러워 하지 않습니다. 멋있어 보이는 노선에는 허세가 서려 있어 실용보다는 겉모습에 치중하게 됩니다. 멋있어 보이지 않는 길은 실속이 있어서 겉모습은 별 볼 일 없어 보이는 대신 이익이 됩니다. 나의 마음에 아무런 변화가 없다면 마라토너처럼 나의 꿈으로, 나의 페이스로 달려가면 됩니다. 남의 시선은 타인들의 생각일 뿐 나의 길에 영향을 줄 정도는 아니어야 합니다.

외국의 미술 컬렉터와 대화를 나누면서 자주 들은 말이 있습니다. '나와 남을 압박하지 말라'. 이 말은 나의 미술 세계의 변혁을 불러왔습니다. 맨 처음에는 '이게 무슨 의미지?'라고 생각한 참으로 생소한 개념이었습니다. 내가 나 자신을 압박하기 때문에 그 압박감으로 남을 압박한다는 것입니다. 이 말은 다른 말로 내가 빈약하고 약하며 무언가에 쫓기고 남의 시선에 의해 영향을 받아 좁은 시선으로 세상을 관찰하므로 다른 개념을 볼 때나 다른 미술을 접할 때 압박당한 상태에서 압박의 에너지를 발생시킨다는 것입니다.

어느 무명화가를 좋게 보았는데 시간이 지남에 따라 그 화가의 약점이 보이고 타 갤러리나 컬렉터, 그 화가를 잘 모르는 어떤 화가가 지나가는 말로 안 좋은 이야기를 합니다. 그런 말들에 영향을 받아 그 화가에 대한 사랑이 식어 버립니다. 일반적으로 갤러리나 미술 컬렉터 및 미술 관계자들은 자신의 이익과 관련이 없으면 긍정적이지 않게 말하는 경향이 있습니다. 나의 이익에 관련이 없으면 좋지 않게 말하는 경향이 누구나 있는데, 이는 이 글을 쓰는 저를 포함해서 고쳐야 할 관점입니다. 그런 영향을 받지 말아야 합니다. 그래야 이 길을 행복하게 걸을 수 있기 때문입니다.

그러나 한마디의 부정적인 정보는 타인에게 전달되어 좋지 않게 이야기를 하게 되고, 그 이야기에 마음을 빼앗긴 사람들은 미래의 고흐나 이중섭, 박수근이 될지도 모르는 화가에 대한 관심이 식어 버리게 됩니다. 이것은 남에게 압박된 에너지를 그대로 흡수했다는 것을 의미합니다. 그림은 귀가 아닌 눈으로 보아야 하며, 눈이 아닌 마음으로 바라볼 때 작가와 작품을 사랑하게 됩니다.

미술이라는 이 길은 단거리 경주가 아니라 마라톤의 정신이기 때문에 나의 속도로 압박하지 않고 완주할 담대함과 지속성과 철학으로 뒷받침되어야 합니다. 나와 남을 압박하지 않는 시선으로 그림을 그리고 그림을 전시하며, 화가와 작품을 사랑하고 소장할 줄 안다면 한국 미술계가 더 넓은 시야로 풍요 속에 관용과 상생과 이해와 번영을 누릴 것입니다.

내가 압박받지 않으려면 남의 시선에 둔감해야 하고 남에 의해 바뀌

는 게 아니라 나의 의지로 변화하십시오. 그리고 남의 필요에 의해 내가 움직이는 것이 아닌, 나의 필요에 의해 내가 걸어가야만 나를 압박하지 않고 남을 압박하지 않게 되어 진정한 의미의 자유로운 예술이 성취되는 것입니다.

이러한 사상을 접하면서 나의 미술 세계도 변화되었습니다. 나의 미술에 대한 견해도 넓어졌고, 관용과 이해와 공감을 할 줄 아는 인간이 되었으며, 나와 다른 입장의 사람들과 협업을 할 수 있게 되었습니다. 과거 필자는 화가와 갤러리들을 알게 모르게 규정짓는 습관이 있었는데, 지금은 모든 화가와 갤러리들의 독창성과 그들의 생각에 감동과 감사를 느끼는 사람이 되었습니다.

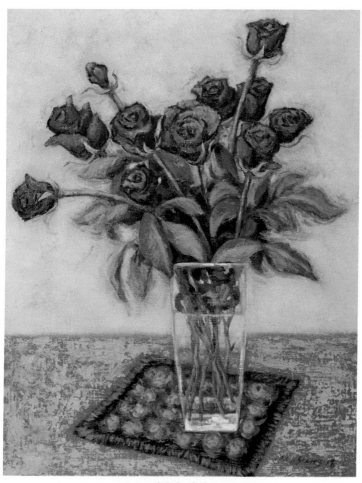

성하림, 장미
2018년, 캔버스에 유채, 10호 P

반면 나와 남을 압박하지 않는다는 사상에는 단점이 있습니다. 그것은 강제적으로 사상적 개종을 할 수 없으므로 단기간 내 승부가 나지 않는다는 점입니다. 그러나 부작용이 없다는 장점이 큽니다. 신속히 이뤄진 일은 신속히 무너지며 신속히 끓게 되면 신속히 차갑게 되기 때문입니다.

나와 남을 압박하는 에너지 속에서 성장하는 것은 겉모습에 집중한 것이므로 내면의 성장 없이 외적인 성장만 하게 되고 그것에 대한 부작용은 반드시 따르게 됩니다. 급속하게 성공을 하게 되면, 그것이 진실인 줄 착각하고 그 길로 가다가 낭패를 보기도 합니다. 그래서 잘 될 때만 기뻐하지 말고 안 될 때 얻은 사실과 그 관점을 기뻐하셔야 합니다.

억지로 강조해서 띄우는 것은 빠른 결과가 있지만 그렇게 성공을 하면 외적인 모습만 채우게 되어 결국 그 건물은 붕괴됩니다. 화가와 갤러리 모두 그렇습니다. 권유는 할 수 있지만 컬렉터에게 그들 자신의 주관대로 생각하도록 허용하고 현실적인 모습을 보이며 낮은 자세가 되려고 노력해야 합니다.

내가 새로운 세상을 선택할 권리가 있는 것처럼 상대도 새로운 세상과 관점을 가질 권리가 있으므로 내가 좋아하는 화가의 그림을 좋아할 수도 있고 또 다른 작가 그림을 좋아할 권리도 있는 것입니다.
성공하려면 남에 의해 압박을 받지 않고 남을 압박하지 않아야 합니다. 학연이나 지연으로 그림을 판매하는 것은 한계가 있으므로 화가와 갤러리들은 자연발생적으로 화가를 좋아하도록 겸손한 자세로 알려야

하고, 존중심 어린 시선으로 화가의 그림을 대하며 컬렉터에게 어떠한 포장도 없이 있는 그대로의 자연스러움을 전하는 것이 좋습니다.

　나와 남을 압박하지 않는 것은 나의 견해로 남을 압박하지 않는 것이고 반대로 남에게 기대지 않고 내 힘으로 남을 풍요롭게 하는 홍익정신입니다. '여유만만'이라는 말은 여유가 가득 찬 상태입니다.

　사람의 몸과 정신은 자석과 같아서 끌어당기는 힘이 있다고 하는데 이것은 끌어당김의 힘에서 잘 나타납니다. 조급하다는 것은 내가 무언가에 쫓기고 있다는 것이고 그것을 느끼는 순간, 그 쫓아오는 무언가는 현실로 튀어나옵니다. 그러나 여유만만하면 내가 지금 만족한 삶을 살고 있다는 것이고 그것을 느끼는 순간, 그 만족감은 계속 현실로 이루어집니다. 기분이 좋으면 그날이 잘 풀리고 기분이 나쁘면 그날이 엉키는 것은 내가 무언가에 압박을 당하느냐, 당하지 않느냐에 달린 것입니다.

　수십 년간 통계학자들과 과학자들의 실험을 통해 대상자의 착각이라고 여긴 이 감정의 결과를 양자물리학적 관점에서 다시 조사하고 실험해보니, 기분이 나쁘면 물질에도 그 감정이 전달되어 나쁜 영향을 받고, 기분이 좋으면 물질도 사람의 감정에 영향을 받아 기본 구성이 바뀐다는 것이 발견되었습니다.

　이 말은 화가나 갤러리 운영자의 마음 상태에 의해 현실이 변화될 가능성이 있다는 것을 암시합니다. 조급하면 심장이 빨리 뛰고 심장이 빨리 뛰는 만큼 수명도 줄어듭니다.

　쥐와 토끼, 다람쥐는 심장이 빨라서 몇 년밖에 살지 못 하지만 거북이와 학, 그리고 수명이 영원이라고 하는 도롱뇽은 수십 년에서 백 년

제1장 오정엽의 미술이야기

이상을 살아갑니다. 이것은 곧 호흡과 맥박의 속도, 다른 말로 감정 상태, 변형된 의미로 외부 상황에 대한 압박과 생물체의 반응에 의해 수명이 연장된다는 것을 의미합니다. 기분이 좋으면 심장이 천천히 뛰고 기분이 나쁘면 빨리 뜁니다.

지금에 만족하면 발전이 없다고들 말하지만 몽우 조셉킴 화가의 말, "지금을 행복해하면 영원히 행복해집니다. 지금, 지금이 모여 영원이 되기 때문입니다."는 한번쯤 생각할 가치가 있습니다. 지금을 여유 만만하게 보내면 미래도 여유 만만한 현실로 창조되고, 물질 구성과 외부 세계도 그렇게 바뀌기 때문입니다.

누군가 늦게 오면 조급해하지 말아야 합니다. 늦게 오므로 예기치 않게 다가오는 좋은 에너지, 시너지가 있습니다. 부인이 화장을 늦게 했다고 화내지 마세요. 그렇게 하므로 부인이 건강해지고 그것을 보는 자신의 일도 잘 풀립니다.

진정한 팀워크라는 것은 나와 같은 패턴으로 움직이는 것이 아니라 각자 자신만의 시간대로, 자신이 가장 기분 좋은 활력으로 움직이고 각자에게 신속한 이익배분이 일어날 때 생기는 것입니다. 나와 다른 시간, 다른 감정이 있어야 다양성이 존재합니다. 나와 다르다고 불안해하지 마세요. 내 시간표가 급하다고 남을 닦달하지 않아야 합니다. 나와 남을 압박하지 않아야 부와 건강이 깃들고 마음속에 여유가 가득 차야 돈이 자석처럼 붙습니다.

서두에서 말한 바와 같이 미술은 아름다운 것, 즉 그 어원인 두 팔 벌려 한 아름 안은 모습, 넓은 모습, 여유로운 세계입니다. 거기에는 나

와 남을 압박할 에너지가 없어야 하며 허세보다는 실용이 있는 세계이
며, 현실을 넘어선 이상의 미래가 서립니다. 그리고 예술가들의 혼과
갤러리들의 혼과 컬렉터들의 정신이 모여 있는 행복의 결정체입니다.
느긋하게 나만의 속도로 넓고 깊은 도량으로 세상을 관조하는 미술인
이 되십시다.

몽우 조셉킴, 長樂萬滿(장락만만)　　　　몽우 조셉킴, 夢來(꿈이오다)
2016년, 캔버스에 유채, 2호 F　　　　　2016년, 캔버스에 유채, 2호

제1장 오정엽의 미술이야기

가슴 뛰는 삶

그림은 38년간 내 마음을 들뜨게 만들었습니다. 그림으로 부(富)를 이루기도, 가난하기도 해봤습니다. 사람들에게 힘을 주기도, 상처를 주기도 했습니다. 작가들을 널리 알리기도, 정체되기도 했습니다. 사람은 해야 할 일과 하고 싶은 일 중에서 대부분 해야 할 일을 선택합니다. 내가 이 일을 38년간 해 온 것은 내 가슴이 뛰는 일이었기 때문입니다.

폭풍 같은 날들이 많았습니다. 가난과 죽음이 엄습하기도 했습니다. 그러나 미술은 아름다운 기술(美術)이므로 나는 그깟 폭풍과 시련에 굴복하지 않았습니다. 그림을 보기 위해 대한민국을 천 번은 돌아다녔을 겁니다. 나의 지인들과 가족들은 그런 나에게 방랑벽이 있다고까지 했습니다. 갤러리 운영이 녹록하지 않아 막노동을 하면서 기름을 넣고 전시기획을 하고 강연을 하러 돌아다녀야 했습니다.

잘 될 때 그 일을 하는 것은 쉬운 일이지만 어려울 때에도 변함없이 그 일을 하려면 담대해야 합니다. 당장 내일 먹을 쌀이 없는데도 나는 전투적으로 미술 일을 했습니다. 그러므로 나에게는 미술이 목숨이며, 숨줄이며, 삶의 이유입니다. 어떤 유혹이 와도 미술을 위해 이

길을 걸어왔습니다. 어려움 따위는 중요치 않았습니다.

　좋은 그림을 그리는 화가들과 만나고, 좋은 그림을 보고 싶어 한국은 물론 외국으로 돌아다니며 여러 인연으로 귀한 분들을 많이 만났습니다. 내가 아끼는 작가가 폭넓게 사랑받도록 하는 일은 더없는 큰 기쁨입니다. 가슴 뛰는 일이었습니다. 내 자식을 누군가가 칭찬하면 부모는 얼마나 행복한가요. 내가 알리거나 글을 쓴 작가들이 잘 될 때면 바로 그런 생각이 듭니다. 너무나 행복합니다.
　컬렉터들이 내가 알리는 작가의 그림을 소장하거나 나보다 더 큰 아트 딜러나 갤러리에 연결되거나 협업을 할 때면 정말 행복합니다. 사람들은 내게 말합니다. 왜 작가를 갤러리에 연결하느냐고요. 그러나 나는 그 말에 아랑곳하지 않고 아무런 몫 없이 협업을 하기도 합니다.
　작가가 배부르고 안정적이 되면 나는 그것으로 족합니다. 내가 사랑하는 화가들과 그들이 만들어낸 작품들을 나는 자식으로 부르고 싶습니다. 사실 나에게 돈이 있다면 그들의 그림을 모두 사고 싶습니다. 그러나 작가들이 안정되어야 하기에 나는 편중되고 집중된 미술의 길을 걷습니다. 그렇기에 오늘도 나의 가슴을 뛰게 하는 의무는 그림을 설명하는 것입니다. 대한민국과 미국과 캐나다, 홍콩, 중국, 일본, 스웨덴, 프랑스, 독일에서 내가 아끼는 작가들의 그림이 컬렉터들에게 소장될 때 그 기쁨이 얼마나 큰지 모릅니다. 정말 행복합니다.

　한때 나는 작고한 해외 작가들의 그림에 대한 에피소드, 미술사적인 이야기 등을 모으는 것을 좋아했습니다. 그것이 내 활동의 격을 높이는 것이라 생각을 했습니다. 그러나 한 외국의 컬렉터가 나에게 한 말은 스스로를 움츠러들게 했습니다. "한국의 생존 작가 중에는 국민 화가가 있

나요? 한국의 화가 중에 컬렉터 5,000명에서 만 명 정도 되는 작가는 없나요?"그 질문은 저를 크게 당혹스럽게 했습니다. 그래서 이런저런 대답을 드렸더니, "자국에서 유명하지 않으면 외국에서도 유명하지 않습니다."라는 답이 돌아왔습니다.

저는 그동안 나름대로 우리 작가들을 해외에 알리는 일을 했다고 자부했는데 외국의 대형 컬렉터인 그분은 오히려 자국에서 인정받아야 세계적인 작가가 된다는 지적을 했습니다. 그때부터 저는 고삐를 쥐고 한 작가당 컬렉터 5,000명에서 만 명을 연결하자는 결심을 하게 되었습니다. 자국에서 열정적인 팬이 형성되지 않고 미술시장과 홍보에 기대 성장하는 것은 곧 거품이 일어 사라지기 때문입니다.

미술시장에 기대어서 작가를 알린 적이 있습니다. 경매에도 나오고 했지만 저의 장담과 다른 현실이 전개되었습니다. 미술은 감성적인 것인데 나도 모르게 시장에 기대어 작가의 예술 혼을 설명했던 것입니다. 그 함정에서 빠져나오는데 여러 해가 걸렸습니다. 오래전 「아트 딜러의 길」이라는 글에서 "작가의 도록을 보고 눈물을 흘리지 못하는 사람은 아트 딜러가 되어선 안 된다."라고 쓴 적이 있습니다. 작가의 그림은 그 자신과 가족과 사랑하는 이의 열망이며 가슴 뛰는 심장의 뜨거운 이야기입니다. 한 작품 한 작품이 화가의 환희와 희열로 뭉쳐진 희망의 에너지인 것입니다. 이 고귀한 것을 알리는 사람이 그 가치를 모른다면, 돈만 보고 그림을 파는 장사치에 불과합니다. 그렇다고 아트 딜러나 갤러리스트가 작가와 작품을 비현실적으로 너무 고상하게만 묘사해서도 안 됩니다. 그림이 팔리도록 하는 적절한 판매 멘트와 작가에 대한 균형 잡힌 설명을 해야 합니다. 그 와중에 아트 딜러는 컬렉터에게 가슴 벅찬 감동을 전해주어야 합니다. 화가의 뜨거운 눈물과 희망

을 노래해 주어야 합니다. 그럴 책무가 있습니다.

작가들은 저마다 독특한 기법과 양식으로 작품을 완성합니다. 그러나 완성된 것만을 놓고 작품을 논한다는 것은 수박 겉핥기에 비할 수 있습니다. 한 작품이 나오기까지 작가의 고뇌와 창작의 희열, 어둠을 뚫은 빛줄기의 맹렬함으로 밝아오는 아침의 이야기, 가슴 뛰는 박동 소리를 들어야만 제대로 작품을 보는 것입니다.

작가들의 작품에는 한 인간의 역사가 들어 있습니다. 종교와 철학이 녹아 있습니다. 그림 속에는 화가와 가족의 스토리와 염원이 들어있습니다. 지역과 국가의 역사, 히스토리입니다.

성하림, 꽃
2017년, 캔버스에 유채, 4호 F

제1장 오정엽의 미술이야기

나는 작가들이 서로를 존중하고 아끼고, 같이 성장하는 모습이 좋습니다. 작가들 간의 그런 우애와 존경심은 보는 이들에게 아름다움과 작품의 진실성을 느끼게 해줍니다. 그리고 작품 안에 들어간 작가의 넓고 깊은 사색의 감정을 전달해 줍니다. 아트 딜러 겸 미술사가로서 나는 이런 작가들의 마음을 좋아합니다. 가슴 뛰는 삶에 동참하는 예술인들은 서로에 대한 무한 존중심과 자아에 대한 깊은 통찰을 합니다.

나는 그림에 대해 이야기하는 것을 좋아합니다. 이것은 나의 열망입니다. 나의 사명이며, 책무. 나에게 주어진 하나님의 달란트라고 생각합니다. 아트 딜러와 미술사가는 작가와 그림을 더 넓은 세계로 확장시키는 열쇠가 되어야 합니다. 많은 경우 미술품을 구매한 적이 없는 분들이 제 강의를 듣고 작가의 그림을 소장하기도 합니다.

나는 그렇게 작가를 사랑하는 사람을 한 작가당 5천 명을 만들 것입니다. 그래서 인위적이고 강압적인 띄우기가 아닌 작가를 사랑하고 작품에 공감하는 사람을 만들 것입니다. 그렇게 하여 먼 미래에 작품의 가치가 너무 높아져 부자들만이 그 작가 그림을 소장할 수 있는 그런 불행한 상황을 피하게 하고 싶습니다.

내가 아끼는 한 화가는 어느 날부터인가 작은 그림을 그리기 시작했습니다. "왜 작은 그림에 열중하느냐?"고 하니, "그림 가격이 높아 큰 그림을 구매하기 어렵기 때문"이라고 합니다. 그의 큰 작품은 5천만 원에서 2억 원가량 됩니다.

그는 "나를 좋아하는 분들은 20~40대입니다. 내가 유명해질수록 이분들이 내 그림을 살 수 없기 때문에 나를 사랑하는 분들을 위해 제 시력이 허락하는 한 작은 그림을 같이 그려서 그분들께 다가가고 싶습

니다."라고 하였습니다. 사실 이 작가는 큰 그림, 즉 대작을 그리는 화가입니다. 그러나 손바닥만 한 그림을 몇 달간 그리기도 합니다. 수지 타산에 맞지 않는 일이지요.

몇 년 전부터는 대형 갤러리에서 여러 번 콜이 오고, 해외 경매 회사에서 키우고 싶다는 제의가 오기도 했습니다. 그러나 그는 자신이 갑자기 유명해져서 작품의 가격이 오르고, 자신을 사랑하는 이들이 더 이상 그의 작품을 구매할 수 없게 되는 것을 바라지 않았습니다. 그래서 자신의 팬들을 위해 큰 그림 외에 시간이 나는 대로 소품도 그리는 것이라 합니다. 나와 전시 기획자들, 갤러리 관장들도 흔쾌히 작가의 순수한 이 마음을 당분간이라도 지켜주자고 했습니다.

이런 화가들을 무명시절부터 보아왔던 것과 이들을 갤러리와 아트딜러, 컬렉터들에게 알리는 일은 더없는 축복이라고 생각합니다. 가슴이 뜁니다. 돈은 중요하지 않습니다. 행복과 희열로 뭉쳐진 작가들의 심장으로 녹인 그림들을 소개하고 설명하는 일은 너무나 행복한 일입니다. 이런 일을 할 때 나는 살아 있다고 느낍니다. 심장이 뜁니다. 가슴 뛰는 삶을 살기 위해서는 유혹에 굴하지 않고, 태산 같이 담대한 마음을 가져야 합니다. 그리고 남의 시선이 아닌 나의 시선으로 세상을 바라볼 때 그것이야말로 진정한 자유이며 삶이고 행복이 아닌가 싶습니다. 미술은 38년간 내 마음을 들뜨게 했습니다. 작가를 알리고 글을 쓰면서 성공과 실패를 오가기도 했습니다. 그러나 나는 행복합니다. 하고 싶은 일을 했기 때문입니다.

막노동을 하면서 갤러리를 운영하고, 전시를 기획한 경험과 막노동을 해서 작가들에게 쌀을 사주며 함께 고통을 인내해 왔던 경험은 나의 미

제1장 오정엽의 미술이야기

술을 금강석처럼 강하게 만들었습니다. 내일이 기약되지 않아도 나는 행복한 38년을 걸어왔고, 나의 황혼기에는 뜨거운 태양의 흔적들을 뿌림으로써 나의 책무를 다할 것입니다. 불타는 노을 속에서도 가슴 뛰는 삶을 살 것입니다.

몽우 조셉킴, 山明水秀(산명수수)

2016년, 캔버스에 유채, 20호 F

그림 파는 남자

　수십 년간 미술계의 각 단체와 단체 사이에 일종의 분파처럼 서로를 적대시하거나 경계하는 등의 반응을 보았습니다. 미술계 또한 정치와도 같아서 서로 상생하기도, 반목하기도 합니다. 단체의 성격이 다르고 추구할 목적이 다르고, 관용과 이해의 부족으로 서로를 마치 원수처럼 바라보기도 합니다. 이것은 정치에서의 여당과 야당의 문제도 보수와 진보의 문제도 아니라, 이익과 절차와 처세의 문제와 직결된다고 생각합니다.

　필자 또한 복잡한 인맥의 파벌과 분파 속에서 실수를 하기도 하고, 이해의 부족으로 서로의 행위와 방향성이 달라 멀어지기도 가까워지기도 합니다. 그러나 우리는 미술인이므로 아름다워야 합니다. 아름다움을 알리기 위해 이 일을 하는 것이 아닌가요. 모두가 아름답게 이해와 관용을 가져야 그것이 아름다운 기술, 즉 '미술(美術)'입니다.

　나의 시초는 아트 딜러이므로, 나는 미술 강연이나 미술사적인 접근, 책 집필, 언론의 칼럼 작성 시에 가능한 작가들의 작품이 알려지도록 돕는 방향으로 접근합니다. 80년대 초반에는 갤러리를 중심으로 그림을 사고파는 모습이 당시 한국미술 시장의 근간이었습니다.

　미술계에서는 은연중에 그림을 파는 것은 점잖지 못한 것이라고 생

제1장 오정엽의 미술이야기

각을 하는 단체도 있고, 적극적으로 작가들을 알리고 판매하도록 독려하는 단체들도 있습니다. 이것은 공익과 사익의 방향의 차이입니다. 공익과 사익은 사실 서로 다름이 아니라 같음이며 파벌과 분파도 원래는 같음입니다. 미술인이기 때문입니다.

한 작가를 도왔던 시절이 있었습니다. 내가 점잖고 거룩하게 미술사적인 조망을 할 때인데, 그때는 작가를 알리거나 그림을 판매하는데 도움을 주는 것을 사익이라 생각하며 터부시했던 시절입니다. 작가는 온몸을 불살라 작품에 매달리며 언젠가 성공한 화가가 되고 싶어 했으나 세상이 그를 알아주지 않았습니다. 그의 시절이 아직 오지 않았기 때문입니다. 그러나 그 젊은 화가는 건강에 문제가 생겼고 그의 삶은 더 이상 지속할 수 없었습니다. 그림이 팔리지 않았기 때문입니다.

그 치열했던 화가는 지금 이 세상에 없습니다. 지금 우리가 이중섭, 박수근을 환호하며 존경해 마다하지 않는데 그들의 살아생전에 우리는 과연 그들을 환호하며 존경했었던가요! 고난과 오랜 무명시절의 서러움을 딛고 완성도 있는 작품을 그렸으나 세상보다 앞선 예술을 선보였다고 그들의 사후에 우리는 그 예술가의 위대성을 찬양하며 거룩하게 존경만 했습니다.

그러나 우리 모두는 한 예술가의 삶이 지속되도록 돕지 못했다는 도덕적 죄책감을 가지고 있습니다. 만일 이중섭과 박수근이 지금까지 살아서 그림을 그렸다면 얼마나 한국 미술계에 벅찬 감동을 주었겠습니까!

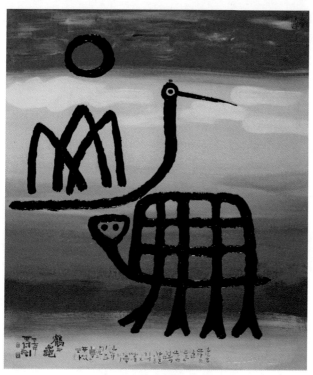

몽우 조셉킴, 鶴과龜(학과 거북)
2016년, 캔버스에 유채, 10호 F

나는 가난하지만 마음이 부자인 그런 화가들에게 약간의 힘이 되고 싶습니다. 먼발치에서 그들의 사후에 그들을 찬양하는 사람이 되는 것이 아니라 화가가 생전에 행복해하며 사랑하는 사람과 가족들과 함께 그림을 그리게 하고 싶습니다. 이것이 내가 공익과 사익 사이에서 고민하는 것입니다.

한국 미술계는 아직도 파벌과 분파와 학연, 지연의 이유로 그림을 판매하는 경우가 많습니다. 그러나 해외 미술계의 딜러들과 갤러리스트, 큐레이터, 도슨트, 아티스트들과의 교류를 통해 느낀 것은 작가의 영혼에 따

제1장 오정엽의 미술이야기

라 그를 좋아하는 이들이 화가를 일으켜 세운다는 것이고, 작가 본인은 자긍심을 가지며 미래를 향해 그림을 그려나간다는 것입니다.

　그러나 나의 능력은 한계가 있었고 미술적 활동 영역이 달라지는 와중에 내가 아끼는 화가가 죽었고, 내가 사랑하던 작가들의 삶이 팍팍하다는 것을 알게 되었습니다. 이제 내 나이가 곧 60대이기 때문에 앞으로 미술계 현역으로 활동할 시간이 그리 넉넉하지 않다는 것을 깨달았습니다.

　내가 그들의 작고(作故) 후에 찬양과 존망을 받는 미술사가로 남는 것이 좋을까? 아니면 그들의 생전에 조금이라도 행복을 주며 삶을 지속할 수 있도록 나의 꿈을 낮출까를 고민해 보았습니다. 아내와 함께 이 문제에 대해 몇 년 동안 깊은 대화를 했습니다. 나와 아내 모두 갤러리를 운영했던 경험이 있기 때문입니다. 둘 다 상인으로서의 경험이 있습니다. 상행위는 그리 멋있지 않아 보입니다. 그래서 그림을 파는 행동과는 달리 돈과 관련 없는 공익적 분위기를 유지하면서 존망과 존경을 받으려 합니다. 그래서 잠시나마 나는 그런 존망과 존경을 받는 삶을 생각하며, 노후에 작가들의 삶이나 연구하고 대중에게 작고한 작가나 해외 미술사조의 흐름, 미술시장 등을 논하는 사람이 되어야겠다는 생각도 했었습니다. 어떤 때에는 미술행정 일을 하라고 권하기도 했습니다. 그렇게 하면 꽤 멋있어 보입니다. 책을 집필하며 갤러나 미술관에 영향력을 줄 수도 있으니 그것 또한 작가들에게 도움이 될 것이라는 생각도 들었던 것입니다.

　미술사가들은 각자 자신이 아끼고 존경하는 화가들이 있습니다. 그러나 좋아하고 아끼고 존경하지만 그들의 삶에 영향을 주는 것과는 다른 행위를 하곤 합니다.

'미술사가'라는 단어를 가만히 들여다보았습니다. 미술사가는 미술역사의 기록자입니다. 학예연구가는 박물관이나 미술관의 소장품 관리 및 전시 기획, 학술적 연구를 진행합니다. 미술 평론, 비평가는 미술품과 미술가를 사가와 연구가의 입장과 관자의 입장으로 비평과 평을 합니다. '미술사가', '학예연구가', '미술평론, 비평가'라는 단어에서 알수 있듯이 이 직업군은 엄밀히 말해서 화가들의 삶이 아닌 그들이 걸어온 과거와 미래를 역사적 관점에서 기록하는 것이기에, 나는 이들이 화가들의 삶과 직접적인 연관이 깊지 않았다고 판단했습니다.

어떤 사건에 참여해서 역사를 만들어 가는 것과 제3자의 입장에서 일어난 일, 즉 역사를 기록하는 것은 전혀 다른 일입니다. 2014년도 세월호에 갇혔던 수백여 명의 생존자들에게 필요했던 것은 그들의 현재 상황을 생중계하거나, "잘 되시기를 기도하겠습니다."라는 말을 하거나, 그들의 사후에 그들에 대한 역사적 소견을 이야기를 하는 것이 아니었습니다. 갇힌 사람을 꺼내서 가족을 다시 만나게 하는 것. 그들을 구조하는 것이 생존자들에게 필요한 행동이었습니다.

아내와 함께 이 화두에 대해 대화하면서 품위와 존귀를 버리기로 결심했습니다. 뒷짐을 지고 거룩하고 숭고하게 제3자의 입장에서 미술가를 보는 게 아니라 그들의 필요를 돌보기로 했습니다. 마치 생존자를 구하기 위해 진흙탕이든, 절벽이든 구조를 하기 위해 헌신한 구조대원처럼 될 것이라고 생각했습니다.

한때 나는 작가라면 배고픔과 고달픔, 가난과 죽음 앞에서도 떳떳한 화가로 살아야 진정한 화가라고 생각했습니다. 그러나 그 실상은 미래의 거장이 될 작가들이 불행하게 작업을 하도록 방치하는 것이었습니다. 고통의 공간에 갇혀 있는 사람에게 미술사적으로 좋은 글을 쓰며,

"잘 되십시오."라고 말만하는 것은 그들의 예술성에 대한 모독이며 잔인한 행위라는 생각이 문득 들었습니다. 치열한 삶을 살고 있는 예술가들의 절체절명(絶體絶命)의 위기에서 미술사가들은 무엇을 했는가? 거룩하게, 위대하고 숭고하게, 작고한 국내 작가들이나 해외 작가들의 예술성을 찬양하면서 지금의 우리 시대에 살아 숨 쉬는 거장들의 예술성은 사후에 가서 거룩하게 "잘되십시오."라고 말을 합니다. 그리고는 살아 있는 거장을 외면하고 과거 작고한 예술가나 해외의 작고한 작가들, 수백 년 전의 미술사조에서 중요한 작가들의 삶을 분석하고 연구하여 그 역사를 탐구하는 것으로 자신의 임무를 다한 것이라고 생각한 것이 나의 지난 모습이었습니다.

물론 이것이 잘못은 아니고 또 나름대로는 유의미한 행동이지만 지금 살아 숨 쉬는 우리 시대의 위대한 예술가들을 논하지 않고 죽어 있는 과거를 논하는 것은 과거의 미술이지 현대 미술이 아니라는 것이 나의 생각입니다.

나는 상업적인 능력이 크지 않았기 때문에 갤러리 운영도 어려웠었고, 그 와중에 아트 딜러, 갤러리스트의 삶에서 미술사, 평론 등의 활동으로 전환하며 거룩하고 숭고한 마음가짐으로 작고한 작가들과 수백 년 전에 죽은 해외 작가들의 삶을 연구하느라 지금 살아 숨 쉬는, 내가 목숨 바쳐 사랑할 예술가들의 삶을 등한시했습니다.

그러나 내가 사랑하는 예술가들이 고통 속에서 몸부림치며 고흐처럼 시대를 앞선 그림을 그렸으나 갤러리나 컬렉터가 그의 미래를 보지 못하고 세력이 없음을 보고 그의 그림을 사랑할 시기가 오지 않았으니 그들은 곧 이중섭과 박수근처럼 그들의 생명이 잊혀진 뒤에나 그들의 그림을 바라볼 터였습니다.

공익과 사익은 장자가 말하는 천하를 우선시하는 것과 천하가 아니라 나로부터 혁명이 시작되는 것의 차이입니다. 세상을 바꾸리라 생각하던 나는 세상을 바꾸지 못했으며 오히려 나 자신을 혁신시키지 못했습니다. 혁명을 하려던 내가 혁명되지 않은채 혁명을 외쳤던 것입니다. 염색을 하지 않으면 백발입니다, 백발이 된 나의 현실에서 세상을 바꾸며 공익을 추구할 것인지, 나를 바꾸며 생명을 살릴 것인지 선택해야만 한다는 생각이 내가 그림 파는 남자로 회귀하게 된 이유입니다.

몽우 조셉킴, 三足烏(삼족오)
2017년, 캔버스에 유채, 20호 P

어느 화가가 있었습니다. 교회에 다녔는데 교회에 소속된 신자들 수백 명이 왔습니다. 그들 중 일부는 벤츠나 BMW를 타는 이들도 있고, 수십억에서 수백억 원의 재산가들도 있었습니다. 물론 이런 부자는 교

제1장 오정엽의 미술이야기

회 신도에 비해 소수였지만, 분명 있었습니다. 그리고 부자가 아니더라도 적어도 화가보다는 더 잘 사는 사람들이었습니다. 그러나 그들은 젊은 동료 신자의 전시회에서 수십만 원도 안 되는 작품 한 점도 사지 않았습니다. 전시회 기간 중에 화가는 작품에 몰두한 나머지 응급실로 갔지만 전시회에 온 신자들은 "할렐루야!"만을 외치며, 그의 그림을 보며 감동한 뒤 아무 도움 없이 가 버렸습니다. 이 말을 하는 이유는 신자들이 하나님을 사랑한다고 말하면서도 동료 종교인을 위해 그림을 사는 도움을 주지 않았음을 이야기하고 싶어서입니다. 누군가를 사랑한다고 말하지만 위기에 처한 그 사랑하는 사람에게 손을 내밀지 않는 사람, 그렇다면 그의 마음은 거짓입니다. 말과 행동이 다르기 때문입니다. 식당에서 음식을 팔아야 생계를 운영할 수 있듯이 화가는 그림을 팔아야만 생존할 수 있습니다.

신이 주신 달란트 중에 그림의 선물을 받은 이의 전시회에 신의 자녀들로 불리는 사람들이 잔뜩 모였지만 정작 도움을 준 사람은 단 한 명도 없었습니다. 나는 분노했습니다. 그들에 대해서 뿐만 아니라 화가를 제대로 돕지 못하는 나 자신을 탓했습니다. 만일 하나님을 사랑한다는 사람들 중에 경제적 여유가 있었던 사람들이 그 화가의 그림 중 수십만 원에서 백만 원 안팎의 작은 그림들을 사주었다면 그 화가는 지금도 살아서 그림을 그렸을 것입니다.

하나님의 말씀도 중요하지만 한 인간의 생명이 더 중요합니다. 예수는 자신의 인간적 삶을 희생하면서까지 죄 많은 인류를 구하기 위해 이 땅에 왔다고 말합니다. 예수는 자신이 비참한 죄인으로 기둥에 못 박혀 죽을 것임을 알고 있었으나 그것을 피하지 않았습니다. 이것을 아는 종교인들이 전시회에 와서 기도만 하고 축복하며 "잘 되십시오."

라는 말만 하고 그의 삶을 살리려 하지 않았습니다.

　가라앉고 있는 선박에 수많은 살아 숨 쉬는 영혼들이 있었으나 각기 서로 다른 파벌과 분파로 인해 그들은 자신의 영역 외의 구조를 할 수 없었다고 합니다. 이유는 막무가내로 구조하면 거룩하거나 멋있지 않고 다른 세력과 충돌할 것이 두려웠기 때문입니다. 그러면서 가라앉는 그들에게 "잘 되기를 바랍니다."라는 말만 하며 소극적으로 행동하며 자신의 행위를 정당성 있게 생각했습니다. 왜냐하면 말과 글로 "잘 되십시오."라고 표현했기 때문입니다.

　내가 모든 화가들을 구조할 수 없습니다. 그래서 내 남은 삶 속에 살아 숨 쉬도록 도울 수 있는 작가들, 미술사적으로, 경제적으로 돕기 위해 몇 작가를 선택했습니다. 내 능력의 한계가 있기 때문입니다. 많은 미술사가들과 갤러리스트들과 아트 딜러들이 각자 좋아하고 아끼며 존경하는 화가들에 대해 필자와 같은 마음을 가지고 구조에 임한다면 그들은 행복한 마음으로 찬란한 한국 미술사의 역사가 될 것이라고 생각합니다. 구조에 임하는 사람은 자신이 어떤 모습으로 비춰질 것인지를 생각하지 않고 죽음에 직면한 한 생명을 구하기 위해 분투합니다.

　나는 거창한 행동을 할 수 없습니다. 물에 빠진 사람들을 어떻게든 구하는 것이 중요합니다. 미술사가로서 멀찍이 지켜보기보다는 내 생명을 사용하여 내가 사랑하는 몇 명의 화가라도 구조하고 내 삶을 사용하여 그들의 삶 속에 들어갈 것입니다. 멋있고 거룩한 것은 동작이 크기 때문에 그러한 동작은 화가들의 삶에 직접 활력을 불어넣기 어

제1장 오정엽의 미술이야기

럽습니다. 왜냐하면 이 세상이 어려움에 처할 때 가장 빨리 상처받는 대상이 시인들과 화가들이기 때문입니다. 예술가가 스러지는 속도가 너무 빠르기 때문에 느릿하며 거룩하고 큰 동작으로 구하기에는 그들의 호흡이 길지 않습니다.

어느 나라든 그 나라의 예술인이 부강한 나라는 인격적 국가로 불립니다. 거룩한 것은 너무 멉니다. 그들의 기도가 구름에 가려서 응답될 수 없습니다. 미래에 이중섭, 박수근, 천경자가 될 것이지만 그것은 그들의 사후의 일이므로 그들의 삶과도 아무 관계가 없습니다. 어려운 처지에 있는 사람에게 보이는 가장 정상적인 방법은 그 어려움을 딛고 일어서도록 손잡아 주는 것이라고 생각합니다. 이것이 내가 미술사가로서, 아트 딜러 활동을 했던 사람으로서의 양심이며 예술가의 작품 혼이 살아 숨 쉬게 그 작품을 그린 위대한 예술가의 삶에 들어가 동참하는 것이라고 생각했습니다. 내가 멋있고 거룩하며 숭고한 자세를 버리고 그림 파는 남자가 된 유일한 이유입니다.

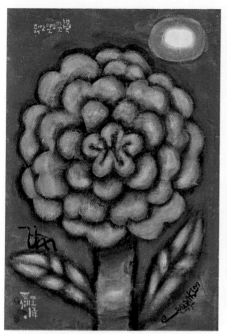

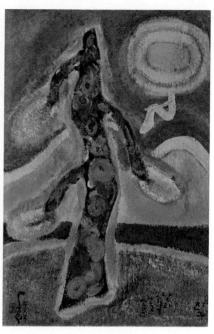

몽우 조셉킴, 행복피고 또피고 또피어
2015년, 캔버스에 유채, 2호 F

몽우 조셉킴, 친구 달과 소나무 소곤소곤
2016년, 캔버스에 유채, 2호 F

몽우 조셉킴, 닭
2017년, 나무에 유채, 12 X 12cm

몽우 조셉킴, 달월 月
2016년, 나무에 유채, 10 X 10cm

편중되고 편협한
어느 미술사가의 결심

나는 편중되고 편협한 '미술사가', '아트 딜러'로 불리기를 원합니다. 모든 여자에게 친절한 남자는 아내를 사랑하는 것이 아닙니다. 목숨을 걸고 희로애락을 같이한 작가들에 대한 나의 작은 경의는 편중되고 편협한 미술인이 되는 것입니다. 이 말이 무슨 말인가 의아하실 겁니다.

미술인으로서 나의 시작은 화가였습니다. 그러다가 1980년부터 아트 딜러와 아트 디렉터 활동을 했습니다. 원래는 스포츠맨이 되고 싶었지만 척추 문제로 스포츠를 포기하고 일반 대학을 졸업했습니다. 그래서인지 나는 스포츠 정신으로 평생 미술일을 한 것 같습니다. 주변에 그림을 그리는 분이 많아 재학 기간부터 그림을 그렸습니다. 기술적인 그림은 거의 다 통달했다고 여길 무렵, 나의 재능은 그림을 그리는 것이 아니라 그림을 설명하는 것이라는 것을 깨달았습니다. 그래서 아트 딜러라는 당시에는 생소한 일을 시작했습니다. 그렇게 하면서 나의 도움이든 아니든, 메이저 갤러리 작가들로 성장한 분도 있고, 좋은 공모전에 상을 타기도 하고, 해외로 진출한 작가도 꽤 있지만 그분들은 반대로 생각할 수도 있겠습니다.

미술시장의 밑바닥에서부터 계단을 밟아서 피카소, 고흐, 바스키아, 잭슨 폴록의 딜러 일을 하기도 했습니다. 말이 밑바닥이지 이발소 그림에서부터 피카소 그림을 딜링 하기까지 얼마나 많은 수업료와 풍파와 힘든 일이 많았겠습니까. 이발소 그림으로 불리는 상업 그림도 천 층, 만 층, 구만 층이며, 한국 화단의 정상에 있는 작가들의 그림 역시 천 층, 만 층, 구만 층, 억만 층이 됩니다.

그러나 몸뚱이 하나로 한국과 세계 미술계를 평정하리라는 포부로 나의 20대의 문을 열었습니다. 그렇게 해서 20~40대 중반까지 미국과 일본, 캐나다, 홍콩 등에 그림을 아주 많이 팔았습니다. 컨테이너에 작품을 모시고 완판을 했습니다. 그렇게 모은 돈은 재투자라는 명목으로 다 사라져 버렸습니다.

한국에서 네 곳의 갤러리를 하고, 국내외 신디케이트 협력 갤러리를 100여 군데 이상 관리했으니 나름 밑바닥에서 중간까지 온 그림 딜러로 알려지곤 했습니다. 그러면서 나는 단순한 아트 딜러가 아닌 칸바일러처럼 작가들의 미래를 열어주는 사람이 되고 싶다는 열정을 갖게 되었습니다. 그러던 중 여러 작가들을 영입하고 상업적으로 그들의 작품을 취급하고 돈을 벌기도 하고, 정체되기도 했습니다. 그리고 제가 존경하고 사랑하는 갤러리 관장님들, 작가들과 헤어지기도 하고, 다시 만나기도 하고 다시 헤어지기도 하고 다시 만나기를 반복했습니다.

왜냐고요? 나에게 좋은 점도 있지만 좋지 않은 점도 있고, 상대 분들이 예민할 수도, 내가 예민할 수도 있고, 서로 기운이 안 맞거나, 스타일이 다르거나, 시류가 안 좋을 수도 있기 때문입니다. 잘 될 때 돈

제1장 오정엽의 미술이야기

을 모아야 하는데 저는 계속 잘 될 줄 알고 재투자를 했습니다. 그리고 호언하고 장담을 했습니다. 경험이 적었으니까요. 이런저런 희로애락 속에 미술판에서 30년을 보내면서 내가 사랑하는 작가들은 어떻게 사는가 되돌아보았습니다.

돌아가신 분들도, 삶의 회한으로 가득 차 마지막 길을 걷는 분들도 있었습니다. 그 사이 제가 아끼는 젊은 작가가 죽었고, 어느 작가는 병들었고, 어느 작가는 내팽개쳐졌습니다.

내가 목숨을 걸고 사랑했다고 주장하는 예술가들이 이러한 상황에 처했는데, 나는 등 따시고 배부르며 헛된 망상으로 세계 미술사 지식을 거론하는 가식적인 방식으로 나름대로 존망을 기대하며 살았던 겁니다. 한국에 미술 전공자는 100만 명이 넘고, 공인된 작가는 작고한 작가를 포함하여 6만 명이 넘으며, 매년마다 미대에서는 수천 명에서 수만 명의 미술 관계 졸업생을 쏟아냅니다.

블로거 중에 깊이 있는 그림을 그리는 화가분이 나에게 "우리나라의 미술 전공자와 전업 작가가 많은데 편중된 일부 화가들만이 자주 언급된다."는 말씀을 하셨습니다. 골고루 다양한 작가를 소개하면 좋겠다는 의견을 주신 것입니다. 그래야 저의 덕망과 지식과 미술평에 위해가 가지 않는다는 배려 깊은 조언을 주셨습니다.

그러나 나 오정엽은 본래 편중된 미술사가가 맞습니다. 예전에는 폭넓게 서양미술사 역사를 이야기하고 작고한 작가에 대한 글을 자주 쓰거나 광범위한 작가들을 논했었는데, 능력이 미천한 관계로 많은 작가를 알렸으나 그들이 다른 갤러리에 흡수되고 흡수된 후 그들이 내쳐진 것을 보기도 하고 가난으로 죽기도 하는 것을 보면서 내가 광범위한 작가를 알리고 미술사적으로 연구하고 서양미술사 이야기하면서 '교양

있는 사람으로 비치는 것이 과연 나의 열망과 일치한가?'라는 자문을 하게 되었습니다.

몇 해 전 내가 아끼는 작가가 죽은 이후로 편협화 된 미술사가가 되어서 내가 사랑하는 작가들이 가난으로 죽거나 병환으로 자신을 돌보지 못하게 하는 것을 막겠다고 결심했습니다. 그리고 남은 삶을 사용함에 있어 광범위한 작가를 논하거나 서구의 미술가를 논하는데 집중하기보다는 내가 사랑하고, 내 심장이 뛰는, 아직 살아 있는 작가를 옹립해서 내 도움이 필요 없는 날이 오기를 바라게 되었습니다.

그래서 제 블로그의 글 속에는 몇 작가들의 작품 세계가 자주 언급됩니다. 그것은 나의 결심이고 38년간 미술 길을 걸어온 장사꾼이자 미술사가로서의 진정성입니다. 책임지지 못할 말과 행동은 하지 말아야 합니다. 그동안 고상한 척하며 책임지지 못할 말과 행동을 해서 나름대로 존망은 받았지만 내가 알린 작가들과 글을 쓴 작가들이 알린 내용과는 다른 현실에 직면하는 것을 보았습니다. 사람이 말과 행동이 다르면 그것은 진실됨이 아니라고 생각되었습니다. 진실과 다른 것은 거짓입니다. 말과 행동은 같아야만 합니다.

고흐는 세상보다 앞선 그림을 그렸지만, 화가들에게조차 주목받지

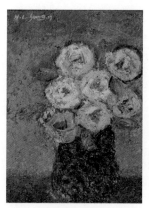 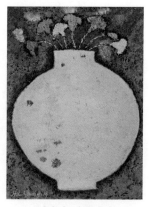

성하림, 정물
2017년, 캔버스에 유채, 4호 F

성하림, 달항아리
2017년, 캔버스에 유채, 4호 F

못했습니다. 이중섭, 박수근은 당대 거장이었지만 당대 작가들과 갤러리, 딜링자들은 이름도 알지 못했습니다. 그러나 사후에 달라졌죠. 왜 그럴까요? 직설적으로 말하면 살아 있을 때는 상품성을 느끼지 못하다가 죽었을 때 상품성을 느꼈기 때문에 사후에 알려진 겁니다. 내가 바로 그런 죄인입니다. 이제는 죽은 후 유명하게 만들지 않을 겁니다. 살아 있을 때 내가 힘껏 도울 것입니다.

　나는 전시기획과 강연을 중심으로 살다 보니 밤에만 글을 씁니다. 그리고 활동하는 중간중간 글을 다듬기도 합니다. 여러 작가들의 글 목록은 5,000여 개를 만들어 놨는데, 계산해 보니 하루에 한 개의 글을 올리더라도 10년이 걸리더군요. 5,000명의 작가들 글을 완성하다가 내가 좋아하는 작가들이 가난과 질병에 노출되어 불행해지지 않게, 내가 결의한 몇 작가만의 숨통이라도 살리면서 5,000명 작가들의 글을 만들고 있습니다. 미술사적인 글을 만드느라 내가 사랑하는 작가들이 굶어죽으면 안 되니까요.

　과거 내가 어느 작가에 대해 좋은 글을 썼는데 그 작가가 나의 글대로 성장하지 않고 가난에 찌들어 고흐와 이중섭, 박수근이 된다면 내가 그에게 과연 무슨 도움을 준 것일까요? 아무런 도움도 안 준 것입니다.

　그래서 나는 몇 해 전부터 편중되고 편협한 아트 딜러/미술사가로 불리기로 결심했습니다. 광범위한 존경은 받기는 어렵겠죠. 그러나 내가 목숨을 걸고 사랑하는, 내 심장을 뛰게 만드는 작가들 몇 명만을 조명하는데도 내 시간이 많지 않음을 탓해봅니다. 최근에는 12시 넘게 집에 들어왔는데 그때부터 글을 쓰고, 강의나 전시 현장에 새벽 4시에 출발하니 저 또한 매일매일이 삼국지입니다. 처절한 전투 속에서 미술 활동을 하고 글을 씁니다. 그러나 그것보다 중요한 건 내 생애 내에 만

난 고흐와 이중섭과 박수근이 살아 있게 만드는 것입니다. 그들이 죽은 후 전설로 만들지 않을 겁니다.

갤러리 관장이나 큐레이터, 도슨트, 컬렉터들이 자신의 능력 안에서 자신의 심장을 뛰게 만드는 작가를 지원하고 알리고 힘을 준다면 한국 미술계가 고루 발전될 것이라고 생각합니다. 이제 60대가 되어 앞으로 현역에서 10년을 활동하고 이후 후진 양성과 글쓰기에만 집중할 생각입니다. 다만 그 안에 내가 좋아하는 작가들을 세워 놓지 않는다면 지금까지 내가 썼던 글은 다 허상이고, 추구했던 미술은 거짓이며, 사랑했다고 말한 작가들과 가족에게 위선자가 되는 겁니다.

나의 절정기인 이 10년을 지혜롭고 집중된 에너지로 사용하여 내 삶이 허상이 아니라 실상이고, 거짓이 아닌 진실이며, 위선이 아닌 진심으로 불리기를 바라며 새벽에서 다음날 새벽까지 살고 있습니다. 나는 능력이 없어 밤을 새워야 하지만 유능한 미술사가들과 유능한 갤러리들은 더 강한 힘과 재원과 시간으로 미래를 열 수 있습니다. 요즘은 그것이 한없이 부럽기만 합니다.

제1장 오정엽의 미술이야기

성하림, 정물 (고흐를 위하여)
2018년, 캔버스에 유채, 12호 F

자주독립

　자주독립(自主獨立)이라는 말로 한 해의 미술사적인 글을 쓰는 이유는 화가와 갤러리, 미술사가들의 방향성을 말하기 위함입니다. 화가들이나 중소 갤러리들, 미술사가, 미술평론가, 미술잡지사와 같은 미술 관련 인들은 누군가 자신을 등용해서 자신이 하는 일이 잘 되기를 희망합니다. 체질적으로 누군가의 구매 혹은 오더에 의해 삶이 유지될 수밖에 없는 것이 현실이기 때문입니다. 그러나 이런 상황에서 자주적 독립이라는 주제로 글을 쓰는 것은 주체적 예술이 바다처럼 되기를 바람이며 다양성을 가진 예술 생태계가 되기를 소원하기 때문입니다.

　내가 화가와 갤러리, 미술관, 박물관 관련자들과 대화를 나누면서 느낀 것은 자주적 독립이 아니라 의존에 의한 발전에 기대어 미래를 설계하는 것이라는 점입니다. 이 문제는 나와 내가 돕는 화가들, 절친한 갤러리들도 마찬가지입니다. 자주독립이라는 단어를 접할 때마다 일제 침략에 의한 주권 침해와 같은 시절에만 쓰는 이야기라고만 생각하는데 한국 미술계 역시 그런 현실입니다. 예를 들어 화가의 작품은 자주적 정신에 의해 독립된 생각으로 그려져야 하며 그 창작의 세계에 어떠한 불순물도 추가해서는 안 됩니다. 만일 화가가 누군가의

주문에 의해 그림을 그린다면 그는 기술자에 불과하며 화가는 주문자에 의해 속박되고 나중에 건디지 못해 길들여진 그림을 그리든지 독립적 작품을 하기 위해 단절할 것인지를 결정해야 할 상황에 직면합니다. 누군가를 의지한 채 오랜 시간이 지나면 좋지 않은 상황을 직면하게 되는 것입니다. 화가와 갤러리들도 그렇습니다.

사람들은 자신의 이권과 관계없을 경우와 관계있을 경우의 말이 다릅니다. 일례로 어느 화가의 그림을 보고 말할 때 갤러리스트나 미술사들은 자신과 연관되면 칭찬하고 자신과 연관이 없고 화풍에 대한 이해도가 없을 시에는 좋지 않게 이야기하는 경우가 있습니다. 이 점은 필자도 마찬가지입니다. 관심사가 다르고 그에 따른 편견이 사고에 영향을 주기 때문입니다.

그러나 화가들이 그런 의견이나 말에 의해 상처받거나 자신의 화풍을 바꾼다면 남에 의해 그림을 그리는 사람이 되고 남의 시각을 의존하여 남의 눈으로 그림을 그리게 됩니다. 물론 관심어린 진솔한 의견은 청취를 할 필요가 있지만 그것은 단지 의견에 불과하고 그 사람의 생각에 불과하므로 창조자인 화가는 자신의 정신적 기반하에 일어서서 그림을 그려야만 합니다.

메이저 갤러리에서 작품을 전시할 정도로 성공한 화가들과 대화를 나누면서 느낀 것은 그들이 추구하고 싶었던 작품 세계보다는 미술 시장의 취향이나 갤러리나 구매력이 큰 인사들의 의견에 부합하는, 혹은 의존하는 화풍으로 변화되었다는 점입니다.

화가와 시인은 바람처럼 자유로워야 하고 작가 본인이 창조의 주체자로서 홀로 일어나야 합니다. 한동안은 나도 화가들에게 미술시장에 맞

도록 미술 투자적인 관점에서 조언을 했습니다. 그러나 그러한 행위는 화가를 우리 안에 가두는 것으로 자유가 아니라 압박의 에너지였습니다. 그런 태도의 변화를 위해 미술사가로서의 일로 전환했습니다. 마음이 한결 가벼워졌으며, 화가들이 여러 갤러리들과 화가들과 소통하도록 그들을 놓아주고 멀리서 화가들을 응원하고 미술사적으로 객관적 시각으로 글을 쓰려고 노력했습니다.

어느 갤러리의 관장을 만났습니다. 그의 갤러리는 처음에는 무명작가들의 등용문이 되고 어려운 화가들을 돕는 취지로 개관했는데, 점차 갤러리 운영의 어려움을 느끼면서 이름 있는 화가들 중심으로 전시가 바뀌고 돈이 되는 화가들, 즉 컬렉터 취향의 그림들만을 전시하기 시작했습니다. 물론 이것은 잘못이 아닙니다. 갤러리나 미술관 운영은 이상과는 달라서 현실의 기초 위에 세워져야 지속할 수 있기 때문입니다. 그러나 컬렉터의 취향에 맞는 그림만을 걸어 놓는다면 실험적 작품을 소개할 기회가 줄어들며, 다른 말로 미래의 거장이 될 가능성이 있는 지금은 힘없고 인기 없는 미래의 대가들을 소개하지 못하는 경우가 생깁니다.

이중섭, 박수근은 당대에 주목받는 화가도 아니었으며 잘 팔리는 그림들이 아니었습니다. 이중섭은 어디에나 보이는 소를 그렸고, 박수근은 어디서나 볼 수 있는 빨랫감 들고 개천에서 빨래하는 사람들을 그렸기 때문에 그 시대의 사람들은 진부하다고 느끼기도 하고 공간감 또한 당시의 미학적 구도와 맞지 않았으므로 천대했습니다.

그리고는 그들의 사후에 칭송하며 사랑하였던 것이 우리 미술계의 모습이었고 민낯이었습니다. 여기에서 화가들과 컬렉터, 갤러리, 미술

사가들에게 하고 싶은 말은 지금 인정받는 화가들도 대단하지만 자주적 의지에 의해 바람 같은 자유를 가진 화가들의 그림들이 후대의 역작으로 평가받을 때 '나는 그들을 위해 독립적 주체로서 그들을 지원하였던가?'를 자문해야 한다는 것입니다.

한동안 나는 화가의 그림을 보면서 숙성되지 않아 보이는 그림이 보이면 호되게 질책했습니다. 국전 심사위원이든 아니든 솔직히 의견을 말하며 지위를 남용했었고 화가들은 상처받으며 발전하거나 혹은 상처로 남아 화가의 마음속에 행복을 지웠던 일들이 많았습니다. 화가와 갤러리는 남의 압박에 의해 자신의 의견을 변경하는 것이 아니라 나에 의지로 관점이 서야만 주체적 존재로서 진정한 자주독립의 에너지를 가질 수 있을 것입니다.

자신의 힘으로 일어서기 위해서 필요한 것은 미술시장의 논리와 취향에 맞추는 것이 아니라 자주적으로 홀로 일어선 정신으로 미술시장과 취향을 가르쳐야만 합니다. 그것이 진정한 의미의 예술이며 예술로서 사람들을 감화하고 가르치는 것입니다.

성하림, 곶감
2018년, 캔버스에 유채, 4호 F

성하림, 설레임
2016년, 캔버스에 유채, 4호 F

미술과 종교관
- 나의 소회 所懷

나는 크리스천입니다. 그러나 작가들이나 갤러리 관장님이나 컬렉터분들, 여러 언론에 종사하는 분들은 다양한 종교관을 가지고 있습니다. 대개 종교나 정치에 연관된 경우에 서로에 대한 미움의 감정이 있을 수 있어서 정치나 종교를 미술 일에 관여하지 못하게 하려고 노력합니다.

사도 바울이 시장에서 천막 깁는 일을 하면서 시장에서 성경에 대해 토론하고 대화한 것을 보면 그의 놀라운 종교관과 넓은 시각을 볼 수 있는데, 원래 유대교 사람들은 이방인과 대화하지 않기 때문입니다. 예수께서는 그런 유대인들의 편견과는 달리 사마리아 여인과 우물가에서 대화를 하기 시작하셨습니다. 일반적으로 유대인들은 사마리아 사람들과 상종도 하지 않았는데, 그 미움의 시작은 사마리아 사람들이 아브라함의 아들 이삭의 배다른 형제인 이스마엘의 후손이기 때문입니다. 그런데 예수는 그런 미움에 굴복하지 않고 사마리아 여인에게 물을 달라고 요청합니다. 사마리아 여인은 유대인이 지금껏 자신에게 말을 건넨 일이 없었으므로 놀라워합니다. 그때 예수는 편견 없이 사마리아 여인과 그 지방 사람들에게 성경과 예언에 대한 갈

중을 풀어주어 영원히 목마르지 않을 지식을 그들의 마음속에 넣어주었습니다. 이유는 이스마엘 역시 아브라함의 후손이며 하나님이 천사를 통해 그들과 후손을 보존하셨기 때문입니다.

이것은 또한 다윗이 사울을 대한 태도에서도 드러납니다. 목동인 다윗은 하나님의 은총을 받아 다음 왕으로 기름 부음(선택)을 받았습니다. 나중에 사울은 다윗이 블레셋을 이긴 후에 부른 이스라엘 여인들의 노래 가사 때문에 다윗을 죽이려 했습니다. 이에 다윗은 사막을 돌아다니며 오랜 세월 사울을 피해 다녔습니다. 사울은 엔게디의 영매술사에게 조언을 구할 만큼 영적으로 위험한 상태였고, 하나님의 은총은 사울이 아닌 다윗에게 있었습니다. 사울은 다윗에 대한 질투로 계속 군대를 보내 추격했습니다. 어느 날 다윗은 동굴에서 변을 보고 있는 사울을 보게 됩니다. 그를 죽일 수 있는 기회를 잡을 것입니다. 그러나 다윗은 사울을 죽이지 않았습니다. 옷 한 자락을 조심스레 베는 것으로 복수의 마음을 지웠습니다. 왜 그런 선택을 했을까요? 하나님이 예언자를 통해 사울에게 기름 부음(선택)하시어 왕으로 삼으셨다는 사실 때문이었습니다.

예수 그리스도 역시 기름 부음 받은 자, 즉 메시야로서 알려지기 시작했습니다. 하나님의 아들은 아버지의 뜻을 이루기 위해 기꺼이 죽음을 감내하는 결심을 할 정도였습니다. 바로 이것이 다윗과 예수의 공통점입니다.

예수는 자신의 아버지인 조물주께서 자신의 창조물인 인간 아브라함을 자신의 벗이라 하며, "부디 별을 보아라. 네 자손을 하늘의 별과

같이 번성하게 할 것"이라는 예언이 이삭과 야곱의 후손에게만 적용되는 게 아니라 아브라함의 씨앗 이스마엘에게도 적용됨을 알고, 그 큰 마음을 이해하고 사마리아 사람들에게도 관심을 가졌던 것입니다.

또한 욥은 히브리 사람도, 유대인도 아니었습니다. 유대인이 아닌 사람이 욥기라는 기록으로 남은 데에는 하나님의 명령이 있었기 때문입니다. 하나님은 분명히 아브라함과 이삭과 야곱의 후손을 통해 천하 만민이 축복을 얻으리라는 성경적 약속을 하셨습니다. 유대인이 아닌 욥, 모세와 거의 동시대에 살았던 이 이방인을 성경 안에 훌륭한 인물로 묘사한 데에는 하나님의 넓은 마음과 편견 없는 관점이 있었다고 보입니다.

사도바울은 기원 50년경에 그리스의 아테네 신전을 방문했습니다. 기독교식으로 말하면 우상이 바글거리며, 온갖 종교관을 가진 사람들이었습니다. 당시 종교는 제우스신과 같은 그리스의 종교관, 태양신, 기타 민족들이 가지고 있던 많은 신들을 숭앙했습니다. 하나님의 말씀의 사자로 선택된 바울은 이들의 우상에 대한 숭배와 다양한 다신에 대해 어떤 반응을 보이는가에 관심을 가졌습니다.

성하림, 개나리
2018년, 캔버스에 유채, 12호 P

바울은 "이름 없는 신에게 바쳐진 제단"을 언급하며 아테네 사람들의 종교심에 대해 이름 없는, 알지 못하는 신에게까지 제단을 만들어 섬기는 그들의 신앙심과 넓은 마음에 대해 칭찬하면서 자신이 소개하고자 하는 하나님이 바로 당신들이 알지 못하는 신이라고 말합니다. 그 공감대 속에서 비록 종교관은 다르지만 지성인들인 아테네 사람들은 바울의 종교적 관점과 주장을 듣기 시작했고 그것이 시작이 되어 그리스 전역에 하나님의 말씀이 전해지는 결과가 일어났습니다.

빈센트 반 고흐는 문학과 종교에 관심이 많았던 사람입니다. 그러나 전 세계의 미술을 사랑하는 사람은 그가 기독교인이거나 다른 어떤 종파의 종교인으로 기억하지 않습니다. 오로지 빈센트 반 고흐로 기억합니다. 예술이라는 달란트를 받은 화가들과 그것을 알리는 여러 매체의 미술 생태계에 있는 사람들은 각기 종교관이 다 다릅니다. 그러함에도 불구하고 작가는 어느 한 종교나 종파에 속박되지 않은 상태로 모든 종교와 사상과 인종을 가진 사람들에게 알려지기를 원합니다. 그것이 내가 사도바울에게서 배운 정신이며 예수그리스도의 제자, 하나님의 자녀로서 해와 달과 별들을 만드시고 비와 씨 맺는 계절과 추수기를 주신 하나님의 넓은 마음씨라고 생각합니다.

중세를 암흑기로 부르는 것은 자신의 종교와 다르거나 다른 사상을 전파했다는 이유로, 혹은 단지 코가 매부리코이거나 성경을 자신의 언어로 번역해서 읽었다는 이유로 마귀로 불리거나 이단자로 처형된 사실이 있기 때문입니다. 그러나 지금은 코가 매부리코여도 마귀라고 부를 사람은 없습니다. 자신의 언어로 된 성경을 읽는다고 해서 그 사람을 정죄할 수 없습니다.

지구가 태양을 중심으로 돈다고 이야기하는 것 자체가 신성모독으로 불렸던 시기가 있었습니다. 사람들은 다름에 대한 두려움이 있습니다. 같은 정신을 가진 사람들끼리 서로를 보호해야 한다는 본능은 인류의 유전자에 새겨진 경험 때문입니다.

사마리아 여인은 정통 유대인이 아니었지만 예수는 그를 귀히 여겼고, 그 영향으로 이슬람 사람들은 예수를 귀히 여깁니다. 아브라함의 씨에 대한 하나님의 언약은 유대인들만 누리는 혜택이 아니라 사마리아인을 넘어서 모든 종교관을 가진 사람들에게까지 미치는 것으로 예수그리스도께서 자신을 죽음으로 희생해서 얻은 언약입니다.

나 또한 오직 나의 종교 종파만이 구원을 받는다는 좁은 관점으로 미술을 알리던 때가 있었습니다. 때문에 나와 다른 사람들을 정죄하고 종교관이 다를 경우에 그들과 멀리 지냈습니다. 그러나 그것은 예수 그리스도의 마음이 아니었습니다. 지금 중동에서 이슬람과 기독교인들이 벌이는 싸움은 미움에서 시작됩니다. 그러나 예수는 결코 자신의 종교관으로 인해 상대를 정죄할 것을 말하지 않았습니다. 만일 그랬다면, 욥은 성경에 기록되어서는 안 됩니다. 성경은 히브리 사람들을 위한 기록이기 때문입니다. 그러나 로마 군대 장교인 코르넬리우스를 시작으로 모든 인종과 민족과 종교관을 가진 사람들에게 하나님의 말씀이 전해지기 시작한 것은 미움이 아니라 사랑만이 마음과 마음을 전해질 수 있다는 것을 말하기 위함일 것입니다.

고레스(키루스)에 대한 예언을 생각합니다. 고레스는 하나님을 모르는 왕이었는데도 성경에는 수백 년 전에 그의 이름까지 거론하며 "나의 종 고레스를 통해 이스라엘을 해방시키겠다."고 약속하였고, 고레스

는 페르시아의 왕이 되어 바빌로니아를 무너뜨려 하나님의 종들을 해방시키는 역할을 했습니다.

하나님은 고레스가 하나님을 섬기지 않았음에도 그가 태어나기 전부터 계속 그를 축복하고 보호하셨으며 이스라엘 민족을 바빌로니아의 압박에서 벗어나게 함으로써 창세기 3장 15절의 뱀과 여자에 대한 예언의 성취를 위한 토대, 즉 예수그리스도의 탄생에 큰 이바지를 하였습니다. 그로 인해 고레스(키루스)왕은 기름 부음 받은 사람으로 언급될 정도입니다. 기름 부음 받은 것이란 왕이나 예언자, 구원자로 선택된 자라는 의미로 예수그리스도로 불리는 그리스어 '크리스토스'의 히브리어 단어인 '마시아 흐(메시아)'라는 의미를 가리킵니다. 이 사실은 나의 미술 활동에 큰 변혁을 가져왔습니다.

한때 미술 선교를 한다고 하면서 나는 내가 속한 종교인들만을 만났습니다. 그림이 가진 아름다움을 설명하는 것보다는 나와 종교관을 설명하고 간증하기 위해 미술에 관심을 가지는 여러 이방인들을 멀리했습니다. 그러나 고레스에 대한 성경의 말씀과 사마리아 여인, 욥, 다윗, 예수 그리스도의 이야기를 통해 모든 사람들을 사랑하고 존경해야겠다는 생각을 했습니다.

복음을 '복 있는 소리'라고 생각합니다. 복음은 볶음이 되어서는 안 됩니다. 복음은 모든 사람들, 모든 종교관을 가진 분들을 귀하게 여기고 복된 마음을 전달할 때 그것이 복음이고, 아름다운 마음씨입니다. 하나님과 예수와 다윗과 바울을 닮아 사마리아 여인과 고레스와 같은 사람들에게 미술이 가진 아름다움을 전하여 하나님이 창조하신 세계를 보고 느끼고 감동하며 그린 화가들의 심장의 그림들을 전파해야겠다는 사명을 가졌습니다.

위의 내용들은 자칫 다른 종교관을 가진 분들께는 익숙하지 않은 단어나 사상이 많을 것으로 사료됩니다. 미술을 통해 하나님의 손길과 깨달음과 인간으로서의 자존감, 감사할 필요성, 넓고 깊은 바다 같은 마음을 통해 종교와 정치와 인종적 사상을 넘어간 세계로 안내하는 것이 나의 달란트이며, 내게 주어진 사명이라고 생각했습니다.

이것은 나의 종교관을 이해시키는 좁은 사상이 아니라 모든 종교인들, 무신론을 신봉하는 분들까지 미술이라는 아름다운 세계를 통해 창조의 역사를 보여드리고자 하는 것입니다. 여러 일들을 곰곰이 생각하며 내가 나의 신앙에 대해 깊이 생각하고 미술을 통한 하나님의 은혜, 깊고 광대하고 너른 마음으로 미술이라는 고귀한 사명을 이뤄야겠다는 생각이 들었습니다.

나는 미술을 사랑하고, 하나님을 사랑합니다. 성경에 나오는 한 사람, 한 사람의 이야기가 화가들의 한 사람, 한 사람의 이야기로 느껴집니다. 그런 나에게 하나님은 요셉에 대한 꿈을 심어주었습니다. 요셉이라는 이름 자체가 '하나님이 가지를 뻗어나가게 하다'를 의미하기 때문에 나는 손을 뻗어 미술을 사랑하는 분들에게 다가갈 것입니다. 나와 다른 종교관을 가진 사람들의 소중한 신심 깊은 양심도 다치게 하지 않고 그림을 알려 나갈 것입니다.

하나님을 알리는 사람 중에는 지옥을 강조하며 하나님은 자신과 다른 생각을 가진 인간들을 불에 넣어 영원히 고초를 주는 분이므로 회개하고 천국을 맞이하라는 관점을 가진 분도 계십니다. 나는 나와 생각이 다르다고 해서 하나님은 사람을 사랑으로 만들어 놓으시고 그 사랑하는 자식을 프라이팬에 영원히 달달 볶는 형벌을 주는 분이

아니라고 생각합니다. 오히려 사도행전 14장 17절의 말씀처럼 모든 사람에게 비를 내려 결실기와 음식과 기쁨으로 만족을 주신 분이라고 믿고 싶습니다.

내가 소중한 만큼 나와 다른 마음을 가진 이에게도 하나님의 마음처럼 미술을 알리고 싶은 것이 내가 하나님으로부터 받은 사명감이고 복음이라고 생각합니다.

> "그러나 자기를 증언하지 아니하신 것이 아니니 곧 여러분에게
> 하늘로부터 비를 내리시며 결실기를 주시는 선한 일을 하사 음식과
> 기쁨으로 여러분의 마음에 만족하게 하셨느니라."

-사도행전 14장 17절

성하림, 정물 (고흐를 위하여)
2018년, 캔버스에 유채, 20호 P

몽우 조셉킴, 부엉이
2016년, 나무에 유채, 10 X 10cm

몽우 조셉킴, 닭
2017년, 망고나무에 유채, 10 X 10cm

진리가 너희를
자유케 하리라

　요한복음 8장 32절에 보면, "진리를 알지니 진리가 너희를 자유케 하리라."라는 성경 구절이 있습니다.

　진리(眞理)가 진정으로 자유를 가져올까요? 네. 자유를 가져옵니다. 미술 길을 걸어오면서 저는 진리라 생각하는 편견을 가지고 있었습니다. 이 편견이 옳을 수도, 아닐 수도 있습니다. 그것이 문제입니다. 내가 아는 것이 진리일 수도, 아닐 수도 있다는 점입니다.

　진리는 참 진(眞)에 다스릴 리(理)로 이루어진 단어입니다. '참된 이론'. '이(理)'라는 글자가 알려 주듯이, 이것은 하나의 '이론'즉 '이(理)'이며 '논(論)'인 것입니다. "진리를 알지니"라는 내용에서 시사하듯이 진리는 '앎'즉 '지식'의 기반하에 나타나는 개념으로 국가별, 시대별, 종교별, 학술적인 면 등 다양한 방면에서 중요시 여깁니다.

　"진리가 너희를 자유케 하리라."라는 말에는 다른 말로 "섭생한 지식이 너희를 자유케 하리라."라는 말로 인지될 수 있습니다. 사람은 섭생한 정보에 의해 진리인지 아닌지 판단합니다. 우리들의 마음에 공통적으로 형성된 '양심'이라는 개념에도 주관적으로 작용합니다. 예를 들어 일본에 저항하기 위해 온몸을 불살라 온 안중근 의사에

대해 대한민국의 국민들은 어느 누구도 나쁘다고 생각하지 않습니다. 그러나 일본인들은 테러리스트로 보면서 독립운동 활동에 대해 좋지 않게 봅니다. 이것은 주관적인 지식의 기반하에 진실, 진리가 변할 수 있다는 것을 보여줍니다.

예를 들어 어느 작품에 대해 화가들이나 화상들이나 컬렉터들이 좋게 혹은 나쁘게 본다고 가정해 보겠습니다. 그러나 이것은 진리에 입각한 것이 아니라 자신의 취향의 정보들로 좋게나 나쁘게 말하는 것입니다.

요즘은 미술에 대한 이해를 돕는 강좌들이 많이 있습니다. 그 강좌를 듣고, 그 모임에 가며, 미술을 보고 지식이 점차 쌓여갈 때 우리는 이런 자문을 해 보아야 합니다. '진리'를 '참으로 믿고 있는 지식의 이론'으로 하겠습니다.

:: 내가 참으로 믿고 있는 지식의 이론을 상대가 공감하지 않을 때 나는 화가 나는가?

:: 내가 참으로 믿고 있는 지식의 이론이 사람들에게 공감돼 가는가?

:: 내가 참으로 믿고 있는 지식의 이론으로 나는 더 사랑하게 되었는가?

:: 내가 참으로 믿고 있는 지식의 이론이 마음을 더 넓게 만들어 주었는가?

:: 내가 참으로 믿고 있는 지식의 이론이 남을 용서하게 해 주었는가?

:: 내가 참으로 믿고 있는 지식의 이론이 나를 자유롭게 만들었는가?

제1장 오정엽의 미술이야기

만일 그 진리가 화나게 하고 공감되지 않으며, 사랑이 없어지고 마음이 좁아지며 용서치 않게 되고 편견을 가지며 자유롭게 하지 못한다고 말한다면, 그 지식이 나에게 무슨 소용이 있는 것일까요. 그것이 무슨 유익이 있을까요?

예수님이 말씀하신 '진리'는 지식이 아니라 마음입니다. 편견이 아니라 이해입니다. 미움이 아니라 사랑입니다. 분노가 아니라 용서입니다. 좁음이 아니라 넓음입니다.

미술 지식이 쌓여 감에 따라, 미술 지식을 위한 모임에 갈 때마다, 만일 화가 나는 일이 생기고 공감하지 않고, 공감되어지지 않으며, 사랑하지 않게 되고 마음이 좁게 되고 누군가 미워보이게 된다면, 우리는 진리의 틀 안에 갇히게 된 것입니다. 진정한 의미의 진리는 서로 다른 것을 인정합니다. 진정한 의미의 진리는 서로 사랑합니다. 진정한 의미의 진리는 마음이 더 넓어지게 만듭니다. 진정한 의미의 진리는 남을 용서하게 해줍니다. 진정한 의미의 진리는 나와 남을 자유하게 만들어 줍니다. 진정한 의미의 진리는 타인을 판단하지 않습니다. 진정한 의미의 진리는 복을 나누어 줍니다. 상생을 하며 세워주고, 채워주며, 일으켜 줍니다.

추상과 구상의 영역이 다르듯이, 한국어와 프랑스어가 다르듯이, 완전히 다른 영역의 사람들이 살고 있는 곳이 이곳 지구, 우리의 삶입니다. 진리라는 틀 안에, 조직이라는 틀 안에 갇혀서 남을 판단하고, 억압하며, 세상을 좁게 만들고 상대를 편협하게 본다면 그것은 진리가 아니라 미움입니다.

우리는 사랑하기 위해 그림을 봅니다. 사랑하기 때문에 그림을 그리

는 사람이 되었고, 사랑하기 때문에 그림을 소장하게 됩니다. 미술을 사랑하는 사람은 진리라는 틀 안에 갇히지 말고 나와 남을 압박하지 않으며, 두 팔 벌려 상대에게 불편함을 주지 않는 자유를 누리는 미술인이 되어야 합니다. 나와 다르다고 거짓을 말하는 것이 아닙니다.

나는 과거 누군가에게 오해를 받거나 내가 실수하거나 한 일로 인해 공격을 받을 때 화가 났었습니다. 그러나 나는 미술이라는 진리를 사랑하기 때문에 그가 나를 좋지 않게 보는 것도 자유이며, 나에 대한 부정적인 내용도 그 사람의 입장에서는 사실이기 때문에 내가 미안한 마음으로 고쳐야겠다는 생각이 듭니다.

젊을 때는 진리라는 틀 안에서 나와 남을 재단하고 이론과 교리와 지식으로 판단하기도 했습니다. 그러나 그것은 진리가 아니라는 것을 깨달았습니다. 나와 남이 다르다는 것은 자연스럽고, 자유스러운 인간 본연의 특성이라는 것을요.다름에 대한 이해가 곧 진리이고, 포용과 용서와 사랑이야말로 지식의 잣대와 편견을 넘어갈 자유라는 것을 깨달았습니다. 이제부터 나의 목표는 남을 미워하지 않고 나의 지식 안에서 남을 압박하지 않는 것입니다. 남이 나와 다르면 크게 손뼉 칠 것입니다. 당장 기분이 안 좋더라도 그를 사랑하도록 마음을 움직일 것입니다. 이것이 내가 평생을 걸어온 미술인으로서의 진리이고 자유라고 생각합니다.

그래서 최근에 생긴 일들은 정말로 행복했습니다. 미워했던 사람과 다시 만나 일을 하고, 내가 실수했던 사람과 화해하며, 용서하고 용서받고, 과거가 아닌 미래로 함께 걸어가게 되었습니다. 과거는 기억에 불과한 것, 메모리를 지우고 다시 녹음하여 재생할 것입니다.

제1장 오정엽의 미술이야기

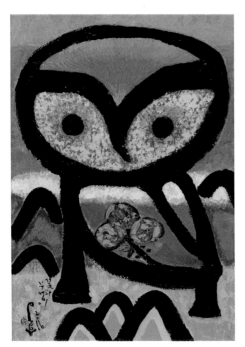

몽우 조셉킴, 꽃과 부엉이,
2016년, 캔버스에 유채, 2호 F

몽우 조셉킴, 독수리,
2016년, 나무에 유채, 10 X 10cm

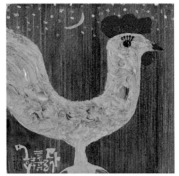

몽우 조셉킴, 닭,
2016년, 나무에 유채, 10 X 10cm

성경을 읽는 스님

미술이라는 이 길을 걷다 보면 다른 배경을 가진 다양한 사람들을 만납니다. 그중에서 기독교인, 불교인, 여러 종파의 종교인들, 무교인분들을 만납니다. 나는 사람들을 대할 때 가능한 종교적 편견에 기대지 않는 시선으로 미술을 알리려고 노력합니다. 이유는 미술이라는 것은 아름다운 것이기 때문에 어느 누구나 그 아름다움을 느낄 수 있고, 교감할 수 있기 때문입니다. 개인적으로 나는 크리스천이지만 불교인 분들을 많이 뵙습니다. 불교분들은 사상이 깊고, 배려심 있으며, 미술을 사랑하는 분들이 많으십니다. 그중에 독특한 스님을 한 분 뵈었는데 그분은 성경을 읽는 스님이었습니다. 일반적으로 자신이 믿는 종교관과 다른 사상은 읽지 않고 듣지도 않으려고 하는데 그 스님은 성경, 탈무드, 코란도 읽으십니다.

그 스님의 말씀을 들어 보았습니다.

"종교관은 사람을 좁게 만듭니다. 더 넓은 시야로 다른 사람의 사상을 알게 되면 내가 믿는 종교가 너그러워지고 남의 생각을 관용하게 됩니다. 승려의 목표는 깨닫는 자이기 때문에 다양한 사고를 가지고

제1장 오정엽의 미술이야기

깨닫기 위해 성경과 코란과 탈무드를 보는 겁니다."

스님이 목탁을 옆에 두고 갑자기 성경 이야기를 합니다. 눈 감고 들으면 어느 목사님의 말씀 같습니다. 그러나 눈을 뜨면 스님이 성경 설교를 하고 있는 것입니다. 어느 신자 분들 중에 스님이 성경 이야기를 할 때면 이런 반응을 보이기도 합니다.

"스님이 불경이 아닌, 성경 이야기를 하시다니요."

그러면 스님은 말합니다.

"스님들도 성경을 읽습니다. 오늘의 종교는 불교와 기독교, 무교 등으로 너무 나눠져 있습니다. 사실 불경이나 성경, 철학들은 인간의 역사 속에서 깨달음의 서로 다른 이야기이며 지혜들입니다. 종교는 연합과 존중과 사랑을 하게 해야지. 분열과 미움과 증오를 나타내는 것이어서는 안 되지요."

승려는 불교의 가르침을 배우고 실천하는 수행자를 말합니다. 인도의 '승'에 대해서 일반적으로 '스님'혹은 '중'이라고 하는데, 여기에는 두 가지 의미가 있습니다. '중(衆)'이라는 말은 무리 속에서 사회에 진리를 가르치는 사람을 말하며, '스님'은 '스승님'의 준말입니다. 처음에는 '승님'으로 불렸지만 후에 '스님'이라고 불리게 되었습니다. 스승, 승에 대한 의미를 보면 본래 일찍부터 도를 깨달은 자, 덕업(德業)이 있는 자, 성현의 도를 전하고 학업을 가르쳐 주며 의혹을 풀어 주는 자, 국왕이 자문할 수 있을 만큼 학식을 가진 자 등을 칭하는 용어로 정의됩니다. 그러므로 '중'과 '스님'이라는 단어 속에는 사람들 속에(衆) 깨달

음을 알린다는 의미가 내포되어 있습니다. 일반적으로 승려에 대한 생각을 하는 사람은 산속에 암자를 짓고 세상과 단절한 채 깨달음을 얻는 것이라고 생각하는데, 이것은 왜곡된 개념입니다. 승려를 중(衆)이라고 하는 것은 무리, 사람들 속에서 깨달음을 말하는 사람이기 때문입니다. 그러므로 승려는 민초들의 고초와 희로애락을 알아야 하며 고통 속에서도 마음의 자유를 얻는 방법을 깨닫도록 돕는 것이 존재의 이유입니다.

승려의 본질은 종교를 강요하는 것이 아닌 민중들의 삶 속에서 지혜로운 생각을 하도록 돕는 역할을 하는 것이며, 삶 속에서 행복을 깨닫도록 돕는 역할을 해야 합니다. 우리는 자신이 종교나 특정한 길의 도(道)에 대해 깨달았다고 생각하면서 나와 다름에 대해 인정하고 존중할 수 있는지 자신에게 물어보아야 합니다. 이것이 깨달음의 한 방법이라는 것입니다.

그 스님이 제게 일침을 준 하나의 말씀이 있습니다.

"예수님은요. 자신의 믿음을 믿으라고 강요하지 않았어요. 예수님은요. 자신의 지식과 종교관으로 남을 누르지 않았어요. 부드럽고 사려 깊으며, 헌신적이고 교감하는 분이었습니다. 내가 성경을 보고 느낀 예수님입니다."

이 말씀을 듣고 나의 미술 세계도 그러해야겠다는 생각이 들었습니다. '어느새 나는 나의 편협 되고 좁은 시각으로 미술을 말하고 종교관을 설파하지는 않는가?'를 생각했습니다. 지식이 증가할수록 관용적이

되고 시야가 넓어지고, 마음이 깊어지는 것이 종교인으로서의 시각이라는 하나의 깨달음, '내가 좋아하는 작품 경향만이 아니라 다른 미술 경향과 작가들을 관용하고 이해하고 사랑하고 존경할 줄 아는가?'라는 또 하나의 깨달음을 얻었습니다.

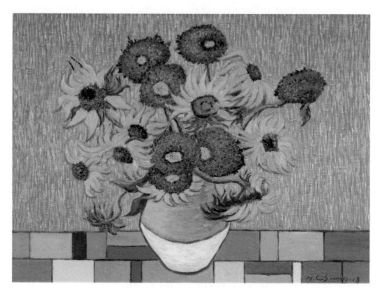

성하림, 해바라기
2018년, 캔버스에 유채, 12호 P

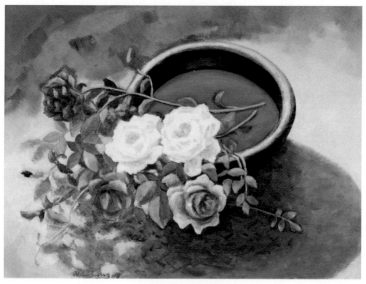

성하림, 오월의 장미
2018년, 캔버스에 유채, 12호 P

크게 죽어야
크게 산다

경봉 스님의 말씀 중에 크게 죽어야 크게 산다는 말씀이 있습니다. 나는 그동안 미술 세계에서 크게 살아나기도 했지만 크게 죽기도 했습니다. 보통 죽음의 위험이 오면 살기 위해 그 길에서 벗어나는데 나는 미술의 길을 걸으며 죽음의 위험에도 그 길을 계속 걸었습니다. 보통 시련의 시기가 오면 좌절하고 다른 길을 가지만 나는 돈이 많으나 적으나 미술을 합니다. 작가들을 알리는 이 일은 죽음의 위험 속에서 해야 합니다. 사람들은 의아해 합니다.

미술은 아름답고 행복할 터인데 왜 죽음같이 혹독한 시련을 이야기하는 것일까요? 한 알의 씨앗이 죽어야 생명으로 잉태되듯이 아름다움도 크게 죽어야 크게 살 수 있습니다. 아름다운 꽃이 지면 사람들은 슬퍼하지만 인생은 꽃이 지고 나서야 열매를 맺는 법입니다. 추운 찬 서리를 맞으며 감은 익어갑니다. 또 얼음을 열고 매화가 피어나듯이 죽음을 경험한 이는 생명을 열 수 있습니다.

내가 육성하던 한 화가가 죽음과 가난의 위험 속에 있는 것을 보았습니다. 외국의 한 컬렉터가 그가 가난과 지병으로 고통당하지 않도

록 그 화가를 위해 자신의 소장품을 팔아달라고 내게 부탁을 했습니다. 그는 내가 사랑하는 애(愛)제자이며 이중섭과 박수근으로 기억될 작가입니다. 그러나 나는 그가 죽어서 유명하게 되기를 바라지 않습니다. 살아 있을 때 행복을 느끼며 죽음을 뚫고 생명을 그리는 그의 모습을 보고 싶습니다.

이 길은 행복한 일도 많고 슬픔도 있으며, 성공과 좌절을 같이 경험하는 일입니다. 죽음의 위험을 감수하지 않고서는 생명이 태어나지 않습니다. 미술 인생을 38여 년 이상 걸어오면서 경봉스님의 크게 죽어야 크게 산다는 말씀이 체득되는 듯합니다.

시련의 시기를 만난 한 가난한 화가에게 아침이 밝아오기를, 독수리가
날개 치며 솟구쳐 오르기를.

제1장 오정엽의 미술이야기

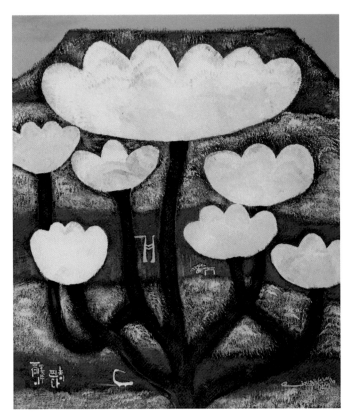

몽우 조셉킴, 꽃이 핀다
2016년, 캔버스에 유채, 10호 F

그림이란 위로자

그림은 마음이 아픈 사람들을 위로해 줍니다. 힘이 빠지고 마음이
꺾여 있을 때 그림을 보면 새로운 힘이 솟습니다. 사람마다 영혼의 치
유를 경험하는 방법이 여러 가지 있겠으나 그림은 처음 볼 때와 수십
년 후에 볼 때와 느낌이 다릅니다. 그림 속에 들어간 행복한 감정은
지금 겪을 지 모르는 두려움과 초조함, 삶의 눈물을 희망으로 바꿔
줍니다. 스스로를 추스르게 하는 힘, 그림이 가진 놀랍고 축복된 힘
입니다.

화가들은 왜 그림을 그릴까요? 그림 속에선 지금의 고난이 사라진
지 오래입니다. 그림 속에서 인간은 미래를 보고 어제를 생각합니다.
이 세상에서 겪을 수 있는 고난과 고통을 대처해 나가도록 그림은 우
릴 치유해 줍니다. 흔들림 없는 뜻을 가진 사람들 대부분이 생애 내
에서 그림을 좋아하게 될 때를 만나게 됩니다.

내 마음을 치유하고 내 마인드가 담긴 작품과 마주칠 때면 과거에
만난 연인처럼 추억에 잠깁니다. 화가가 그린 그림은 삶에 큰 영향을
주는데 사람이 생각하게 해주고 추억하게 해주며 내일을 구상하게 도

제1장 오정엽의 미술이야기

와줍니다. 그림이 걸린 곳에선 보기만 해도 행복하고 힘이 나고 장소의
표정이 바뀝니다.

38년간 그림은 나에게 위로자가 되었습니다. 수많은 풍파와 우여곡
절이 있을 때 화가들이 그린 그림은 위로해 주고 힘을 주었습니다. 인
간 오정엽은 부자가 아닙니다. 화가들을 알리고 그들이 그린 그림에서
느껴지는 물감냄새가 좋아 도울 뿐입니다. 화가들과 눈물 젖은 빵을
먹으며 같이 울고 웃기도 했습니다.

힘에 부쳐 크게 도와주지 못했을지라도 그들은 내 자녀들입니다. 그
들이 그린 작품은 내 자식들입니다. 컬렉터들이 이 아이들을 좋아할
때 필자는 존재의 이유를 생각하게 됩니다.

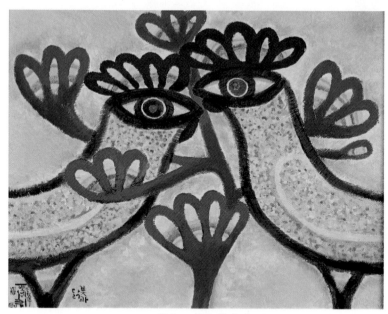

몽우 조셉킴, 꽃과 닭
2016년, 캔버스에 유채, 6호 F

몽우 조셉킴, 山月(산월)
2016년, 나무에 유채, 10 X 10cm

몽우 조셉킴, 馬
2016년, 나무에 유채, 10 X 10cm

제2장

미술學이
아닌 미술

미술학이 아닌 미술

나는 지금껏 미술은 고상하고 멋있고, 고차원적인 것이라고 생각하면서 자부심을 가지며, 거룩하고 숭고하며 치열하게 대했습니다. 그렇게 하면서 얻었던 기쁨도 컸지만 미술이라는 것이 너무 어렵고, 난해하며, 민중들의 삶과 관련이 없다고 여기는 분들도 만났습니다. 미술이 과연 그런 느낌이라면 너무 거룩하고 숭고하며 지적인 것이 되어서 사람들의 삶 속에 들어가지 못합니다.

오늘날의 현대미술은 현대인들이 이해할 수 없는 방법으로 묘사되어서 현대인인데도 현대미술을 이해하기 어려워합니다. 어떤 분은 제게 "현대미술이 어려워요."라고 말하기도 합니다. 미술이란 것이 어려운 것일까요? 누가 어렵게 만든 것일까요? 미술은 사실 어려운 것이 아닙니다. 어릴 적 추억을 생각해 봅시다. 어릴 적에 종이나 땅바닥, 방바닥이나 벽지에 낙서했던 기억들은 누구나 가지고 있습니다.

그런데 어른이 되면서 미술은 고차원적인 것이 되어 버립니다. 미술이라는 것이 지식이 없으면 도무지 이해할 수 없는, 공부를 해야만 아는 것이 되어 버렸습니다. 미술을 아는데 지식이 필요할까요? 네.

약간은 도움이 됩니다. 그러나 미술은 지식이 아니며 학술이 아닙니다! 미술은 즐거움이며, 낙서이며, 감정의 통로이고, 감동과 힐링입니다. 『오정엽의 미술이야기』를 올리는 이유도 바로 거기에 있습니다.

그림은 우리의 삶과 밀접한 관련이 있고, 쉽고, 감동하기도 좋습니다. 지난 수십여 년 동안 저 또한 미술을 지식으로 공부했던 과오가 있었습니다. 그러나 '식(識)'보다는 '감(感)'이 미술이며 '고(苦)'보다는 '락(樂)'에 더 가깝습니다. 저는 그림의 원본 작품을 소장하도록 권합니다. 이유는 미술이 너무 고상한 것이 되고 높은 것이 되다 보니 살 수 없는 것, 나와는 관계없는 것으로 변질되어 있기 때문입니다.

그래서 저는 미술 강의 때 그림을 전시합니다. 작가의 전시회에서 주저하면서 조심스레 묻는 이런 모습을 종종 봅니다. "혹시 이 그림을 구할 수 있을까요?"라던가 "혹시 실례가 안 된다면 그림이 얼마인지 알 수 있을까요?"저는 이런 질문을 하는 분들을 보면서 미술이 너무 고차원적인 것이 되어서 가까이할 수 없는 것, 살 수 없는 무형의 그 무엇이 되어버렸다는 것을 느꼈습니다. 그러나 미술은 우리의 삶과 가까운 것입니다. 살 수 있는 것이고, 소장할 수 있는 것이며, 내 마음의 힐링을 위하여 그림을 볼 수 있는 것입니다.
더운 여름날 시원한 냉면 한 그릇을 먹으러 들어가서 냉면의 장인에게 조심스럽게 "선생님 실례가 안 된다면 냉면을 사서 먹을 방법은 없을까요?"라고 묻는 사람은 없을 것입니다. 조용히 앉아서 메뉴를 보고 구매하죠. 마찬가지로 마음에 드는 그림이 있으면 주저 없이 "이 그림 얼마인가요?", "부담이 되는데 조금 생각해 줄 수 있나요?", "분할도 되나요?"등의 이런 질문을 하는 것을 두려워하지 않아야 합니다. 미술 강

제2장 미술學이 아닌 미술

연을 하다가 의외로 그림을 많이들 소장해서서 작가분에게 양해를 구해 할부 판매를 하기도 합니다.

갤러리나 미술관, 박물관, 그 외 여러 미술행사에서 나는 작가의 진본 그림을 전시하고 쉽게 구매하기를 권합니다. 미술의 격을 낮추는 것을 표방합니다. 그래야 미술품을 대중이 소장할 수 있거든요. 미술 컬렉터(그림 수집가)의 저변 확대는 곧 화가와 파생된 갤러리, 미술관, 박물관, 미술 언론, 미술평론, 미술사, 학예연구가, 큐레이터, 도슨트들의 저변 확대를 의미합니다.

지금 이중섭 화백의 그림 중에 남아 있는 그림은 몇 백 점밖에 없습니다. 왜 그럴까요? 이중섭 화백이 40년 짧은 삶을 살았기에 수백 점만 그렸을까요? 아닙니다. 이중섭 선생의 가족, 지인, 소장자들의 증언을 들으면 수천 점을 그렸지만 화가 본인이 소각하고, 우물가에 던져버리고, 마음에 안 드는 그림을 장작으로 사용했고, 더구나 소장자들이 적었기 때문에 작품이 보존되지 못했습니다. 왜냐하면 그림이 팔리지 않았기 때문에 가족을 부양할 수 없는 그림들이 무슨 소용이 있냐며 자괴감에 빠졌기 때문입니다.

만약에 미술을 어렵지 않게 홍보하고 알리고 판매하는 전문 아트 딜러들이 이중섭을 도왔다면 어떻게 되었을까요? 그 귀한 그림을 대중이 소장했었다면 이중섭은 지금도 살아서 우리 곁에서 거장의 칭송을 받으며 계실 것입니다. 또한 이중섭의 그림을 소장한 가족들의 새로운 히스토리가 되어 세월이 지날수록 소장한 가족과 화가의 심리적 유대는 대를 이어 갈 것입니다.

이중섭의 그림이 우리 가족 안에 있다면, 화가와 그 삶이 얼마나 애틋하겠습니까? 그리고 화가의 삶에 더해 그림을 소장한 가족들은 그림에 얽힌 무수한 에피소드와 히스토리가 그림 속에 들어가 새로운 우리 가족만의 역사가 기록됩니다. 미술이라는 것이 바로 이런 것이지 고차원적이고 학문적이고 어렵고 먼 이야기가 되어서는 안 됩니다.

이렇듯 미술은 우리가 보고, 느끼고, 살 수 있고, 지식 없이도 나의 감정으로 힐링을 할 수 있는 것입니다. 옷이나 자동차 등의 좋은 것을 사는 기쁨은 초창기에만 강렬하지만 미술은 오래 시간이 지날수록, 작가와 수집가의 연륜과 경험과 손때와 역사가 지날수록 그 맛이 더 깊어집니다. 된장처럼, 와인처럼 말이죠.

가수이자 작곡가인 박진영 씨가 이런 말을 했습니다. "음악은 음악(音樂)이지 음학(音學)이 아니다!" 미술 또한 그렇습니다. 미술은 즐거움이지 미술학이 아닙니다. 서양미술사를 공부해야 미술을 알 수 있을까요? 네. 물론 도움은 됩니다. 그럽니다. 도움이 되고 공통적인 지식 습득에 의한 통감과 체득이 가능하다는 점에서 유익합니다.

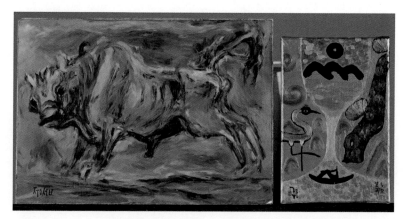

미공개작품, 이중섭, 흰소, 4호 (1952년~1956년대 추정) 와
몽우 조셉킴, 長樂萬滿(장락만만), 2016년, 유화, 2호 F

그러나 생각해 볼까요? 옷을 살 때 의복에 대한 학문을 공부하면서 옷을 고르시나요? 아니죠. 여성들이 메이크업을 할 때 메이크업의 역사와 심리학을 공부해야만 화장을 잘 할 수 있을까요? 아닙니다. 그러나 언제부터인가 미술은 락(樂)이 아니라 고(苦)가 되었고, 감(感)이 아니라 식(識)이 되어 버렸습니다. 호안 미로는 미술사를 잘 알았을까요? 세계적인 거장이기 때문에 잘 알 것이라 생각할지 모릅니다. 그러나 호안 미로는 "미술사를 잘 모르고 단지 그린다."라고 했습니다.

아이들은 지식이 있어서 그림을 그리는 것이 아니라 재미있어서 그림을 그립니다. 미술 작품을 수집하시는 컬렉터분들은 미술사에 능통해서 그림을 사는 것이 아니라 마음에 드는 그림이 있어서 설레며 저축해서라도 그림을 소장하는 것입니다. 옷을 사는 일과 화장품을 사는 일과 그림을 사는 일은 같은 것입니다. 옷을 보는 것과 화장품을 고르는 것과 그림을 보는 것 역시 같은 것입니다.

이제 미술이 어려운 것이 아니라 반대로 쉽게 느껴지나요? 그렇다면 제 의도가 성공한 것입니다. 미술학이 아니라 미술로 느끼세요. 지식이 아니라 감정으로 보세요. 지식의 틀 안에서 보는 것은 그림을 좁게 보는 것이고 감정으로 보는 것은 그림을 크게 보는 것입니다. 우주의 감정으로, 자연의 마음으로 크고 넓고 깊으며, 자유롭게 보세요. 그것이 미술입니다. 고(苦)가 아니라 락(樂)입니다. 고(高)가 아니라 저(低)입니다. 우리 삶에 녹아들어 있는 우리의 모습이 바로 미술이니까요!

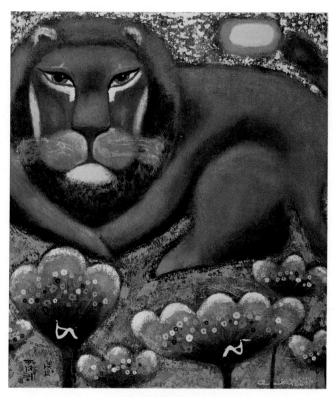

몽우 조셉킴, 꽃과 사자
2016년, 캔버스에 유채, 10호 F

민중 미술로 본 미술과 정치

일반적으로 미술과 정치는 아무 관련이 없어 보입니다. 그러나 사실 미술과 정치는 상당히 밀접합니다. 정치가 사람의 삶에 영향을 미치는 만큼 미술에도 영향을 줍니다. 정치라는 단어는 서로 다름에 대한 의견 조정을 하는 것, 국가를 운영하는 수단입니다. 도시국가가 되면서 정치는 사람들의 삶에 지대한 영향을 미쳤습니다. 여기에서 생겨난 미술양식이 바로 민중미술입니다.

미술인들은 저마다 좋아하는 정치인이 있을 것입니다. 최근 단색화로 불리는 회화적 양식과 민중미술[Minjung Art, 民衆美術]이 예전과는 다른 가치를 띠는 것은 정치와 연관이 없다고 할 수 없습니다. 미술인으로서 민중의 시각에서 본 세계, 이상향, 고통과 희로애락의 집합이 민중예술이죠. 과거 80년대부터 발전한 당시 한국의 정치적 상황과 맞닿아 있었습니다. 민중미술은 민중의 변혁을 미술로 승화한, 사회 고발적인 성격이 내포된 장르라고도 말할 수도 있습니다. 그래서 학생운동과 노동운동의 걸개그림이나 농촌에서 겪은 민초의 고달픔을 통해 사회에 파장을 던지는 목적으로 작가들은 배고픔을 견디면서 이상을 향해 작업을 했던 것입니다.

민중미술은 1969년 오윤, 임세택, 김지하 등이 '현실 동인'을 결성하면서 태동, 발전되었다고 보아도 무방합니다. 당시 사회상에서 통일에 대한 염원과 동시에 반공사상에 의해 남북통일에 대한 미술인의 시선은 탄압을 받기도 했습니다. 또한 서민들의 팍팍한 삶을 그림으로 표현하여 사회적 부조리, 아이러니를 드러낸 민낯을 그리는 일이 잦았기 때문에 표현이 강렬하다든지 정제되어 있지 않은 생(生) 음식처럼 일반 대중들이나 미술 수집가들의 이해가 어려웠습니다. 이유는 기존의 미술 흐름의 틀과는 달랐고 당시 서구 위주의 미술품 수집 열이 팽팽한 상황에서 민족적 사상이 강하게 투영된 작품을 그리거나 사회운동의 성격을 띠었기 때문입니다. 세월호 구조에 대한 개탄으로 전 대통령을 희화한 작품에 대한 논란이 있었던 것도 바로 이런 배경이 깔려 있기 때문입니다. 그래서 표현이 다소 거칠고 정제되지 않아 한쪽은 그런 솔직함과 자기주장에 손뼉을 치는 관람자도 있었을 것이고, 다른 한편에서는 거북함도 있는 것이 그동안 민중미술에 대한 시선이었습니다.

1990년대 전후로 옛 소련의 붕괴와 베를린 장벽의 붕괴, 동유럽의 민주화는 한국 민중미술의 방향성을 사회고발이나 정치색을 띠는 작품에서 개인적 경험이 들어간 개성적인 감정이 들어간 작품으로 변화시켰습니다. 그래서 다양성이 공존하고 여러 장르의 혼합과 여러 장르의 소통, 환경미술, 벽화운동과 같은 공공미술로의 발전을 가져왔습니다.

제2장 미술齊이 아닌 미술

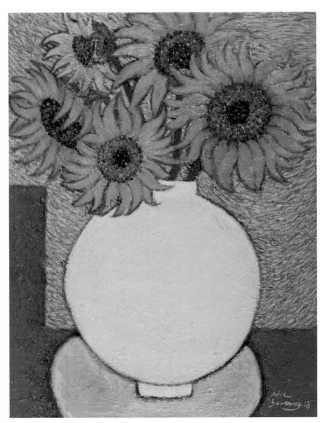

성하림, 달항아리에 핀 해바라기
2018년, 캔버스에 유채, 10호 P

민중미술을 서두로 글을 쓴 것은 민중미술이 지향하는 바가 진보적 정서 속에서 사회의 변화를 갈망하는 미술운동이자 사회운동이었음을 말하고자 함입니다. 이것은 시대적인 필요에 의해 예술가들을 도구로 사회의 변화상을 기록하는 사가로서의 의미도 있고 다른 의미로 중립의 입장에서 미술인들이 정치를 바라볼 줄 아는 시선과 안목을 가져야 한다는 점을 말할 수도 있습니다.

대선 날짜가 임박하면 연예인들이나 미술인들도 정치적 입장을 대내외적으로 표명하기도 합니다. 그래서 각 후보들의 장단점에 대해 비교하고 누구를 뽑을 것인지 고민하는 것은 당연한 일입니다. 나와 절친한 미술인들 중에서도 보수와 진보로 불리는 정치적 견해를 말합니다. 보수란 무엇인가? 진보란 무엇인가라는 양측이 대립하는 첨예(尖銳) 한 자세를 취하다 보니 선거철이 될 때마다 미술인들의 관심사는 양측의 양분 혹은 다분되는 자세를 취하는 것을 발견했습니다.

그러면 미술에 있어 정답이란 무엇일까요? 옳고 그른 것이란 있는 것일까요? 사실 미술에 정답이 없으며 옳고 그른 것을 논할 수가 없습니다. 다만 나와 다른 견해에 대한 이해도가 높으면 높을수록 미술인들의 시각도 넓어지고 화가가 작품을 그릴 때나 그림을 판매하는 갤러리나 아트 딜러, 디렉터, 그림을 소장하는 컬렉터에 이르기까지 깊은 만족감을 줄 수 있습니다.

외국의 민중미술에 대해 말해 보겠습니다. 미국에서 일어난 낙서화는 한국의 민중미술과도 많이 닮았습니다. 미국의 낙서화가 장 미셀 바스키아 (Jean Michel Basquiat)는 낙서를 통해 인종주의를 개탄하고 흑인

제2장 미술學이 아닌 미술

의 삶에 대한 여러 사색적 사유를 통해 미국 낙서 그림이 예술의 주류 미술로 등장하는데 큰 기여를 했습니다. 그러나 그는 인종주의에 대한 슬픔만을 표현한 것이 아닙니다. 즐거움, 낭만, 개인적 관심사 등을 그려서 낙서 그림이지만 감성적, 감정적 작품 태도로 많은 컬렉티들과 미술관, 갤러리의 관심을 받았고 천재적인 자유 구상 화가로서 낙서를 예술로 승화시켰다는 평가를 받았습니다. 바스키아의 사례를 언급한 이유는 세계적인 예술가로 발돋음하는데 사회적 슬픔을 묘사하는 것에 더해 즐거움의 요소도 필요하기 때문입니다.

화가들은 기본적으로 감정이 예민하고 사회적 약자에 대한 슬픔에 민감하고 그 슬픔에 감정이입을 합니다. 그러다 보면 작품 속에 즐거움이 결여되어서 슬픔과 비탄에 집중할 가능성도 있습니다. 그리고 사회적 슬픔을 중심으로 그린 화가들은 주류 미술계나 컬렉터들의 취향이 되기까지 참으로 긴 시간이 흘러야 하기 때문에 최근의 민중미술 수집에 대한 컬렉터의 관심을 무색하게 만듭니다. 사실 민중 미술가들은 오랜 세월 인고의 눈물을 녹여 인기 없는 그림을 그려왔습니다. 그것이 근자에 이르러 조명되고 수집되는 것이 활발해졌지만 지나간 삶과 인고의 시간을 보상받기에는 턱없이 부족할 것입니다. 미술사적인 조명과 작품 세계의 깊음에 대해 미술사가들과 미술관, 학예연구가들의 관심은 유의미하지만 예술가로서의 삶은 유한하기 때문에 예술가와 그 가족들은 가난 속에서 고통을 받았습니다. 민중미술의 계보를 잇는 작가들도 선배 화가들의 이런 슬픔과 가난과 고독을 물려받았던 것이 그간의 현실입니다.

그동안 한국의 민중미술은 작품 속에 즐거움보다 슬픔과 분노의 크

기가 컸기 때문에 대중의 관심과 수집 열기를 만드는데 어려움이 있었습니다. 미술사적으로 의미심장한 작품을 그리는 것도 중요하지만 화가는 자신과 가족들에게 행복을 선사해야 할 자격이 있고 누려야 합니다. 사람의 정신은 자석과 같아서 슬픔을 떠올리면 슬픔이 임하고 기쁨을 생각하면 기쁨이 삶에 두루 흐릅니다. 컬렉터들 또한 인기 있는 작품뿐만 아니라 다양한 예술가들의 작품에 관심을 가져서 예술인들이 살아생전에 그 가족과 함께 행복하게 그림을 그리도록 두루 관심을 가졌으면 합니다.

민중미술과 구상미술은 같은 토대속에서 함께 성장해 왔습니다. 한 작가의 예를 들어 보겠습니다. 성하림 작가는 80년대부터 지금까지 구상 회화 및 비구상, 추상작업을 그려오고 있습니다. 그의 회화적 시초가 된 구상미술 속에는 민중적 요소에 더해 작가의 주관성과 미감이 곁들여져 표현하기 시작했습니다. 농촌, 바닷가, 서민들의 삶에 대한 구상 회화 작품군을 남겼으며, 비구상과 추상을 아우르는 작업을 하면서도 구상적 태도를 유지하고 있습니다. 민중미술과는 다르지만 한국 구상 회화의 발전은 민중미술과도 연관이 있습니다. 민중미술은 리얼리즘을 통해 사회적 모순을 말하는데 구상회화도 취지는 다르지만 묘사와 정서면에서는 유사하기 때문입니다. 초기 한국의 구상회화는 민중적 요소를 작품에 담기를 좋아했습니다. 모호하고 심오한 예술성에서 실상의 삶을 그리려는 70~80년대 구상 화가들의 인간에 대한 관심, 자연에 대한 찬미가 잘 드러납니다. 구상 회화는 주류 미술계에서 인정을 받았습니다. 그러나 이들 구상 회화나 비구상, 추상의 경우에도 컬렉터들의 선택은 슬픔보다는 기쁨이었습니다.

제2장 미술鬪이 아닌 미술

　화가들과 대화를 했습니다. 화실에 가니 정치색에 대해 말하고 정치적 슬픔과 분노를 표현합니다. 다른 화실에 갔습니다. 그 화실에는 전에 방문한 화실과 전혀 다른 정치적 입장을 표명하며 난색을 합니다. 이러한 정치 성향은 즐거움, 기쁨, 행복보다는 슬픔, 분노 에너지를 끌어당깁니다. 그래서 한동안 이 두 화가의 작품 속에 좋지 않은 에너지가 감지되었습니다. 그러면 이 두 화가는 정치적 견해 차이로 멀어졌을까요? 상당수 정치 이야기를 하면 아무리 친해도 감정적 대립과 상처가 존재하는 것은 사실입니다. 그러나 이 화가는 다르게 대하는 것을 관찰했습니다. 처음에는 의견의 다름에 대해 당황한 기색을 보였지만 시간이 흘러 서로의 다름을 인정하게 되고 서로 다른 의견을 가진 것을 존중하는 방향으로 변했습니다.

미술은 희로애락이 담긴 인간의 감정을 담은 아름다운 기록사입니다. 그래서 슬픔과 분노를 승화해서 깊고 넓은 기쁨으로 빛나는 광명을 만들어 내야 합니다.

몽우 조셉킴은 원래 구상 회화를 동경했으나 주관적인 작품을 그리기 시작했습니다. 처음 왼손잡이였을 때는 구상적 요소가 많았지만 망치로 왼손을 내려치고 오른손잡이가 되면서 객관적 태도가 아닌 작가의 주관과 직관적인 세계를 그리기 시작했습니다. 처음에는 슬픔과 고독이 느껴지는 작품을 그렸지만 작품의 주제에서 행복의 중요성을 발견하고 지금껏 행복과 기쁨, 사랑의 감정을 표현하고 있습니다.

예술가는 우선 정치나 문화, 사상적인 면에서 자유로워야 자유롭고 넓은 예술이 창조됩니다. 슬픔과 분노 너머에 있는 기쁨을 그려야 깊고 밝은 꽃의 무지개를 그릴 수 있습니다. 분노와 증오와 슬픔과 고독을 그리면 그리는 이와 보는 이에게 분노와 증오와 슬픔과 고독이 찾아오게 됩니다. 반대로 기쁨과 환희와 행복을 그리면 그리는 이와 보는 이의 삶에 이 감정이 현실이 됩니다.

사람은 누구나 눈과 귀에 보이고 들리는 것에 의해 영향을 받습니다. 그래서 사람에게 종교와 정치 성향은 남이 주는 정보에 의해서 혹은 자신의 취향에 의해 도취되는 것입니다. 그러나 그것이 진리인 것처럼 생각하여 나와 남을 압박하는 에너지가 되면 그림에 그 감정이 들어가 보는 이에게 느끼게 합니다. 미술인으로서 나와 다른 이를 압박하지 않으려면 나와 타인의 사상과 감정이 다르다는 것을 인정하고 존중해야 합니다. 다름을 알고 존중하면 서로 의견은 다르지만 기쁨을

유지하게 됩니다.

미술은 아름다운 기술입니다. 그러므로 미술인들은 감정을 아름답게 사용하여 작품을 그려야 하고 작품을 전시해야 하며 작품을 판매해야 하고 작품을 소장하는 것입니다. 이것은 비단 민중미술에 국한된 것이 아니라 오늘날의 화가들 모두에게 해당되는 말입니다. 당시 민중미술은 부당한 처우에 대한 한 인간으로서의 외침의 성격이었습니다. 그래서 다소 과격한 표현들도 있었던 것입니다. 그러한 외침이 울림이 되고 아름다움이 되었던 것은 진정성이 있었기 때문입니다. 화가들 중에는 보수를 좋아하는 경우도 있고 진보를 좋아하는 경우도 있습니다. 그러나 각각의 사람들이 존엄하게 자신과 사회를 위해 결정할 사안이기 때문에 미술인으로서 우리는 정치나 종교를 바라볼 때 상대를 적으로 여기며 공격하는 도구가 되어서는 안 됩니다. 오히려 정치는 다양성과 희망을 주는 것으로 여기고 자신의 이상향과 부합되지 않더라도 다양한 의견이 공존할 수 있는 사회라는 것을 인정할 필요가 있습니다.

그림은 아름다운 것이라 정치색과 종교색이 짙으면 미움이 서려서 그 에너지로 인해 삶이 엉키게 됩니다. 아무 쓸데없는 정보로 미움을 끌어내지 말고 서로의 다름이 유익하게 되고 사랑을 하며 행복을 주어야 합니다. 정치와 종교에 대한 미움이 가져온 이야기를 해 보고자 합니다.

르완다에 후투족과 투치족이 있었습니다. 이들은 한국의 우파와 좌파처럼 나눠져 있었습니다. 서로 다른 입장에 있었어도 이 부족들은 사랑할 수 있었고, 다름을 인정할 수도 있었습니다. 그러나 서로에 대한 미움과 증오가 생기자 갑자기 인종청소가 시작되었습니다. 대량 살

인이 일어나기 시작하자 서로 이웃이었던 사람을 죽이기 시작했습니다. 이 미움은 종교적 힘도 막을 수 없었는데, 90% 이상이 그리스도계 종교성을 가졌지만 미움이 커져서 같은 교인들끼리 단지 인종이 다르다는 이유로 공격하기 시작했습니다. 후투족과 투치족의 크리스천들은 얼마 전 교회에서 서로를 사랑한다고 찬송가를 불렀지만 미움과 증오로 갑자기 서로를 죽이기 시작했습니다. 인종청소가 막바지에 이를 때 후투족과 투치족은 자신의 행위에 대해 부끄러워했고, 세계는 그 시기의 불행한 일들에 대해 슬퍼했습니다. 한마디로 그들은 서로의 정치적 입장을 이해하지 못하고 다름을 인정하지 않았기 때문에 이런 일이 생긴 것입니다.

미술인으로서 성공하기 위해서는 사람을 미워하면 안 됩니다. 서로 다름을 인정할 줄 알아야 합니다. 그것이 원활하게 되지 않을 때 그 미워하는 에너지로 인해 편협화 된 역사관과 정치색, 종교관을 가지게 되고 컬렉터들이 그 에너지를 느껴서 기쁨을 그리는 다른 화가에게로 관심을 돌리게 만듭니다. 편협한 생각과 미워하는 생각은 편협과 미움을 끌어와 내 삶에 정착하게 합니다.

성하림, 맨드라미
2018년, 캔버스에 유채, 10호 M

1960년대로부터 시작하여 80년대를 꽃 피운 민중미술은 당시 민주화를 위한 미술운동이었습니다. 민주화가 이루어진 지금에서 미술인들은 다른 차원의 새로운 미술운동을 발전시킬 필요가 있습니다. 민중미술의 정신은 계승하되 여기에 기쁨과 감사와 행복을 넣어야 합니다. 미술은 아름다운 것이기에 보수나 진보 모두를 품는 마음을 가져야 합니다. 그래야 더 깊고 넓고 포용적인 예술이 나온다고 생각합니다. 예전에는 유튜브나 인터넷이 발전되지 않았기 때문에 민중미술의 의미가 더 컸습니다. 민중의 욕구와 필요를 알리는데 중요한 미술적 운동이었기 때문입니다.

이제는 아름다움도 그립시다. 행복도 그립시다. 그림 속에는 에너지가 있어서 사람을 슬프게도 하고 기쁘게도 하며 그래서 그림을 사기도 하고 거들떠보지 않게도 합니다. 이제는 미움도 그치고 사랑과 감사만 생각합시다. 기억에 지배당하지 말고 기억을 정복해서 행복을 그립시다. 민중미술의 다각화, 다른 개념을 담는다면 민중의 삶을 그린 화가의 삶과 수집가들의 교감이 더 원활할 것이라는 생각도 해 봅니다.

희로애락의 감정 중에 슬픔과 분노는 작품에 사상적 깊이를 더하는 강력한 힘을 가지게 합니다. 그림은 그 당시의 시대상을 그리는 것이며 마음이 바라는 바를 그리는 것입니다. 그러나 애락의 기쁨과 사랑은 그림에 온기를 불러 넣으며 추억하고 사색하게 해 줍니다. 화가에게 있어 좋은 기억은 좋은 기분을 느끼게 하고, 좋은 기분이 지속되면 좋은 일들을 자석처럼 끌어당깁니다.

그러나 나쁜 기억은 나쁜 기분을 느끼게 하고 나쁜 기분을 지속하면 나쁜 일들이 자석처럼 달라붙습니다. 그러므로 나쁜 기억에 속지 말아야 합니다. 그러나 사회적 위선과 아이러니, 세상을 바꾸기 위한 지성

제2장 미술學이 아닌 미술

인으로서의 지적을 작품에 담는 것을 멈추지 말아야 합니다. 그러나 긍정적인 씨앗을 심으면서 부조리함을 노래합시다. 기억이라는 것은 곧 정보. 우리 뇌에 기분 나쁜 것을 프로그래밍하지 말고 기분 나쁜 정보는 기억에서 지우고 슬픔은 잊지 않되 그렇다고 슬픔만을 생각하지 말아야 합니다. 슬픔 너머의 힘을 그립시다. 화가의 그림에는 에너지가 있어서 그리는 이와 보는 이가 함께 영향을 받습니다. 무엇이든 생각하지 않으면 활성화되지 않습니다.

사회와 개인이 무언가에 집중하는 것에 에너지가 모입니다. 슬픔을 생각하면 슬픔이 모이고, 기쁨을 연상하면 그 에너지가 그림에 베어듭니다. 양자물리학적 개념으로 보면 물질과 에너지는 동일시되고 사물과 사물 사이에는 기(에너지)가 있어 원자에서 우주에 이르는 모든 물체가 이 보이지 않은 에너지에 의하여 움직인다는 것이 밝혀진 지 오래입니다. 생물의 경우, 생각에 의해 에너지가 물질에 영향을 준다고 양자물리학은 증명하고 있습니다. 즉 의식이 물질에 영향을 주며 화가들이 그리는 그림(물질)에 화가의 관점과 감정(에너지)가 녹음된다는 것입니다. 그러므로 기분 나쁜 생각과 정보는 즉시 쓰레기통에 버리십시오. 내가 지금 기분 나쁘다면 그것은 내가 기분 나쁜 게 아니라 나쁜 기억이 프로그래밍 되어서 바보 컴퓨터가 무한 반복하는 것입니다. 기억에 지배당하지 말고 아름다움을 그립시다. 다름을 인정하고 다른 입장을 존중하고 존경하고 사랑합시다. 나와 다르기 때문에 아름다운 것입니다.

풍경화를 떠올려 볼까요. 맑은 하늘과 육중한 산과 부드러운 물과 늘 변함없는 소나무, 숲들, 바람들, 그 사이에 온갖 짐승들과 사람이 머무릅니다. 서로 다른 이러한 조화가 아름다움을 창조합니다. 민중미

술가들의 노력으로 한국 미술계는 인간으로서의 존엄과 가치를 되새기게 되었습니다. 한국의 근현대 미술의 중요한 한 축을 지탱한 민중미술을 통해 정치와 종교, 그리고 미술이 서로 균형 잡힌 시각이 필요하다는 점을 적어 보았습니다. 앞으로의 민중미술은 모든 정치적 견해와 다름을 이해하고 공존하며 어우러지고 포용하고 낙관적인 희망을 그려 나갈 것입니다. 슬픔을 기억하되 희망도 그리는 세계가 펼쳐질 것입니다. 민중이 바라는 그런 세상 말입니다. 그 희망과 희열, 기쁨을 그리는 것이 앞으로 후배 민중미술가들이 이루어야 할 몫이 될 것입니다. 과거의 슬픈 시기를 딛고 일어선 미술을 사랑하는 미술인들이 조화와 희망을 추구하는 비전을 제시할 것입니다.

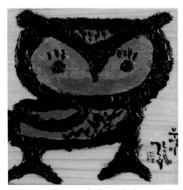

몽우 조셉킴, 부엉이
2016년, 나무에 유채, 10 X 10cm

몽우 조셉킴, 강아지
2016년, 나무에 유채, 10 X 10cm

성하림, 책가도
2016년, 캔버스에 유채, 12호 P

미술 비평과
미술 평론(生生之德)

모 대학에서 미대 교수들을 위한 특강을 할 때였습니다. 여러 대학의 미술을 전공한 교수들을 위한 내용이어서 강연이 다 끝난 후 복잡한 질문을 할 것이라 생각되어 준비된 글을 추스르기 시작했습니다. 그 교수들 중에는 과거에 나의 제자들도 몇 분 있어서 내 나름대로 최대한 학구적으로 해야겠다는 생각을 하며 강연을 했습니다. 이제 질문 타임이 되었습니다. 한 분이 대뜸 이런 질문하는 겁니다.

"미술 비평가와 미술 평론가가 무엇이 다른가요?"

나의 대답은 아주 단순했습니다. "미술 비평가는 비평을 하고요. 평론가는 평론을 합니다."

그분이 또 질문하십니다. "그럼 비평가와 평론가는 같은가요, 다른 분인가요?"

제 대답은, "같을 수도, 다를 수도 있습니다."

제2장 미술學이 아닌 미술

"왜 다른가요?"

"남자가 아버지일 수도 있고, 남편일 수도 있는 것과 같습니다."

이제 미술사에 대한 질문을 할 것으로 생각되어 마음의 준비를 하고 있는데 그분이 또 질문을 하십니다.

"큐레이터와 학예연구가는 같은가요, 다른 건가요?"

그래서 저는, "네, 같을 수도 다를 수도 있습니다."

또 질문하시기를 "왜 다른가요?"

그때 내 머리 속에는 '이분이 탐구를 좋아하면서도 까칠하시구나.'라고 생각하며 조심스레 말씀드렸습니다.

"여자가 엄마일 수도 있고 아내일 수도 있는 것과 같습니다."

이 말을 하는 이유는 미술비평과 평론은 모양이 다르지만 같은 것이고, 같은 것이지만 다른 것이며, 큐레이터와 학예연구가가 같은 것이지만 다른 것이라는 의미를 말하기 위해서였습니다. 한 존재 안에 수십 개의 자아가 들어가 개성이라는 모습을 지니듯이 미술인들은 각각 수십 개의 영역을 드나들며 자기만의 색을 지닌 전문가가 되어 갑니다.

38년간 미술 길을 걸으면서 제자들이 성장하는 모습을 보는 것은 흐

못합니다. 때때로 메이저 갤러리 관장님이 된 경우도 있고, 아트 딜러가 된 경우도 있으며, 미술사가나 미술평론가로서 알려지고 있는 분도 있습니다. 제자들과 대화를 하다가 비평과 평론에 대한 논의가 있었습니다.

제자들이 40대에서 50대 중반이 되어 가니 같이 늙어갑니다. 어떤 이는 대머리가 되어 가고, 머리가 나보다 더 하얀 이도 있습니다. 나보다 영향력이 더 커졌지만 아이처럼 괜한 질문들을 하곤 합니다. 대학 교수인 한 제자에게 물었습니다.

"너는 비평과 평론이 무엇이라고 생각하니?"
나이 50이 넘었으나 제자라서 말을 놓습니다.

"네 스승님, 비평은 날카롭게 보는 것이고, 평론은 평탄하게 보는 게 아닐까요?"
우하하 웃음보들이 터집니다.

이 두 가지 에피소드가 오늘 내 머리에 스쳐갑니다. 글을 쓰다가 사뭇 진지하게 나는 왜 미술 길을 걷고 있을까 자문해 보았습니다.

제2장 미술學이 아닌 미술

몽우 조셉킴, 一鶴(한마리 학)
2016년, 캔버스에 유채, 10호 F

'나는 원래 아트 딜러로 활동했다가 갤러리 대표도 해보고, 미술사가로서 길을 걷는데 아트 딜러나 갤러리 대표, 화가들은 몸으로 미술에 뛰어드는데 반해 미술사가라고 하는 나는 뒷짐을 지고 기록만 하지 않나?' 그런 생각이 내 감정을 때립니다.

미술사가들과 교수들과의 대화에서 중학생부터 배웠던 서양미술사 지식이 나옵니다. 나도 거기에서 지식이 자랐기 때문에 그 지식을 외국의 컬렉터에게 자랑했습니다. 그 컬렉터는 나에게 이런 질타를 했습니다.

"당신은 동양인인데 왜 서양미술사를 이야기하나요?"

피카소에 대한 이야기가 나와서 피카소에 대한 미술사적인 지식을 근엄하고 거룩하게 나름대로 늘어놓았더니 이런 말을 합니다.

"피카소가 내 아버지 친구였는데 그렇게 근엄하게 미술 지식을 떠올리며 그림 그리지 않았어요. 그냥 행복해하고 사랑하고, 즐거워하며 그렸고, 우리들도 그냥 그림이 좋아서 구매하는 것인데 당신네들은 쉬운 것을 어렵게 설명해요. 피카소 그림을 보면 아이 같잖아요. 그게 좋아요."

난 그 말에 큰 충격을 받았습니다. 쉬운 걸 어렵게 말하도록 훈련받았던 것입니다. 또 그렇게 말해야 멋있었습니다. 그 말이 나에게 엄청난 상처가 되고 자극이 되었습니다. 그분이 또 나에게 이런 자극을 또 주십니다.

제2장 미술學이 아닌 미술

"왜 당신들은 죽어 있는 화가들만을 논하죠? 살아 있는 당신네 조국의 위대한 예술가를 이야기하세요."

그래서 저는 당시 조금 마음이 뒤틀려서 이렇게 말씀드리기를,
"살아 있는 예술가들보다는 돌아가신 분의 작품 세계를 미술사적으로 연구하고 있습니다."라고 말했더니 이런 말을 하는겁니다.

"왜요? 그러면 훌륭한 화가는 다 죽었나요?"

미술비평, 평론, 칼럼을 각종 언론사와 출판사, 작가들, 기타 협회 등에서 써 달라고 하여 정신없이, 열심히 머리를 짜내어 글을 쓰고 강연을 하는 나로서는 심하게 부끄러웠습니다.

비평이라는 단어의 사전적 의미는 '사물의 옳고 그름, 아름다움과 추함 따위를 분석하여 가치를 논함'입니다. 평론의 사전적 의미는 '사물의 가치, 우열, 선악 따위를 평가하여 논'하는 것입니다. 비평이나 평론이나 비슷해 보입니다. 그러나 조금은 다릅니다. 아빠와 남편의 역할이 있듯이, 엄마와 아내의 역할이 있듯 말이죠.
비평은 공정하고 타인의 시각으로, 전문인의 시선에서 볼 때 합당한 논리로 건설적인 문제 제기와 비교를 하고 좋은 것과 나쁜 것의 방향성을 제시하는 것입니다. 평론은 논평과 같은 의미로 해석되지만 논평은 보여진 상황과 글 등을 평하는 것이고, 평론은 평하는 것들을 기록하고 논의하여 론(論). 즉, 대화의 장(場)으로 만드는 것입니다.

비평이 남자라면 평론은 여자이며, 비평이 옳고 그름이라면, 평론은

포용과 화합입니다. 비평은 양(陽)이며 평론은 음(陰)입니다. 태양은 뜨겁고 밝게 세상을 비추어 명쾌하게 사물을 보게 해주고, 달은 은은하게 습기를 머금어 생명이 쉴 수 있게 해 줍니다. 저는 이것이 비평과 평론의 차이라고 생각합니다.

그러나 나에게 느낌표가 된 "죽은 사람이 아니라 살아 있는 사람을 평하라."는 외국의 컬렉터의 말, "동양인이 왜 서양미술에 목숨을 거느냐."는 그 말은 지금도 나에게 회초리가 되어 이론의 미술가가 아니라 실전의 미술가가 되도록 독려했습니다.

죽음은 음이고 생명은 양입니다. 살아 있는 예술가를 논(論) 하는 것이 평론가의 책무이며, 과거의 명 화가들과 명작들을 비교하여 지금의 화가를 논하는 것이 양의 에너지를 가진 생생지덕(生生之德)의 마음일 것입니다. 생생지리(生生之理)를 알게 되면 생생지덕을 이룰 것이라고 생각합니다.

제2장 미술學이 아닌 미술

몽우 조셉킴, 馬
2016년, 나무에 유채, 10 X 10cm

몽우 조셉킴, 행복원숭이
2017년, 캔버스에 유채, 12 X 12cm

몽우 조셉킴, 아침
2016년, 캔버스에 유채, 30호 F

화가들의 그림 가격이
과연 비싼 걸까요?

전시회에 가면 화가들의 그림이 비싸다고 하는 분들이 계십니다. 그림 재료 값에 노동 값이 들어가면 적절한 가격이라고 생각하기도 합니다. 전시장에 가면 그림이 소품은 수십만 원에서 수백여만 원, 좋은 그림은 수천만 이상이 되기도 합니다. 그러면 그림 가격이 과연 비싼 것일까요?

사실 화가들의 그림은 비싼 것이 아닙니다. 오히려 저렴하다고 보는 것이 맞습니다. 전시회에서의 화가들 그림이 비싸 보이는 이유는 대중들이 일반적으로 작가의 원작이 아닌 리메이크 상품, 아트포스터에 길들여져 있기 때문입니다.

천 냥 숍에 가거나 액자 가게에 가면 인쇄된 그림들이 저렴하게 나옵니다. 그리고 상업적 목적으로 대량으로 그린 그림들은 수만 원에서 수십만 원 안쪽이면 구입이 가능합니다. 그런 그림들을 보다가 전문 작가들의 그림을 보러 갤러리나 미술관에 가면 많이 놀라게 됩니다. 그러나 생각해 볼까요?
예전에 비디오 가게에서 흔히 비디오를 천 원 정도 주고 빌려 보았

제2장 미술學이 아닌 미술

었습니다. 천 원이면 영화배우를 볼 수 있습니다. 그러나 영화배우가 CF 광고를 찍는 것에 대해 돈 천 원보다 비싸니 비싸다고 생각하지는 않을 겁니다. 또 다른 예를 든다면 마이클 잭슨 테이프나 CD를 구입한 다면 그리 큰 금액이 들지 않을 것입니다. 그러나 마이클 잭슨의 노래를 콘서트에서 들으려면 십여만 원에서 50만 원이 들어야 들을 수 있습니다. 만일 마이클 잭슨이 단 한 사람을 위해서 노래를 부른다면 그 가격은 얼마가 되어야 할까요?

이와 같이 화가들은 유일성의 단 한 점의 그림을 그리고 이미테이션이나 복사물이나 인쇄물이 아닌 원작, 원본이기 때문에 가치가 복사물에 비해서 더 귀합니다. 그래서 일반적인 시선에서 비싸 보이는 것입니다.

아이들은 자동차 장난감을 가지고 노는 것을 좋아합니다. 그 장난감은 아이들의 장난감 용도로 대량생산되었기 때문에 장난감 가격으로 판매됩니다. 그러나 원본인 실제 자동차라면 가격이 훨씬 비싼 게 당연하다고 생각할 것입니다. 더구나 이 세상에 단 한 대만 있는 수제 자동차라면 수십억이라 해도 저렴하다고 할 것입니다.

저는 미술 강연을 하면서 복사물이나 인쇄물이 아닌 작가들의 원본 작품을 청강자들이 보고 느끼기를 원합니다. 이유는 원작에서 내뿜는 에너지를 느끼게 하고 싶기 때문입니다. 작가들이 창작의 고혈을 짜서 희망과 환희로 뭉쳐진 그림들을 선보이고, 그들의 작품을 좋아하는 이들이 생기며, 그 작품을 소장하는 분들을 만날 때 행복합니다.

전시장에서 작가들의 작품을 보신다면 그것은 원본을 보신 겁니다.

영화배우나 탑 가수처럼 화가들의 원본 작품을 보는 것은 관람자에게 큰 특권입니다. 화가가 한 점의 그림을 그리기 위해 터득하고 고민하고 구상한 수십 년의 시간이 한 점의 그림에 들어가 있는 유일한 작품이기 때문입니다. 한 사람의 인생 전체가 들어 있는 그림을 산다는 것은 한마디로 그 사람을 소유한 것과 같습니다.

음악을 들을 때 테이프에서 듣는 음악과 라이브로 원본을 듣는 것은 엄청난 차이가 있습니다. 몽우 조셉킴 작가 전시 일로 스웨덴에 갔을 때의 일입니다. 북유럽의 보석인 스웨덴에서 느낀 것은 그 사람들이 미술을 아주 가깝게 여기고 또 상당수의 사람들이 그림을 사서 집에 걸고 꾸민다는 점입니다. 원본 작품을 소장하고 작가나 공예인들을 우대하고 존중하고 존경하는 문화를 느끼면서 여러 생각이 들었습니다. 화가의 그림은 그 화가의 역사뿐 아니라 그의 가족, 사상, 철학, 그를 사랑한 모든 이들의 아우라가 다 들어가 있습니다. 복사물이 가지지 못하는 원본만의 진실성과 삶의 호흡이 그림 속에 들어있기 때문에 사람들은 그림을 보고 소장하고 감상하는 것입니다.

몽우 조셉킴, 황금 강아지
2018년, 캔버스에 유채, 10호 F

몽우 조셉킴, 수사슴
2016년, 캔버스에 유채, 12 X 12cm

몽우 조셉킴, 닭
2016년, 캔버스에 유채, 12 X 12cm

미술수집 '오리지널'

필자는 오랜 세월 동안 그림을 파는 상인, 갤러리 운영자이기도 해 봤고, 미술사가의 시점으로 그림을 보기도 했습니다. 그래서 어느 집 에 가든지 벽을 보는 것이 습관입니다. 벽을 보면 저렴한 포스터나 아 트상품들이 걸려 있는데, 프린팅 한 상품의 특징은 가격이 부담되지 않다는 점과 같은 이미지의 상품으로 여러 사람들이 대량으로 공유 하고 있다는 점입니다. 복제가 가능하기 때문이죠. 그러나 복제품은 오리지널의 감동을 온전히 담기 어렵다는 문제를 안고 있으며 유일성 이 없습니다. 그래서 사람들은 미술품을 통해 오리지널, 최초의 원본 을 소장하려는 욕구가 있습니다. 그동안 오리지널의 작품은 돈이 있 는 사람들만이 산다고 생각하는 경우가 많았고, 아트 딜러, 갤러리스 트, 도슨트, 미술사가 등의 다양한 활동을 하면서 필자도 그림은 부자 들의 전유물로 여기며 활동을 하고 작가를 알리기도 했었습니다. 부 를 축적한 분들이 미술에 대한 관심이 많았던 것이 사실이었습니다.

그러나 오리지널 작품을 소장하는 문화가 확산되면서 일반적인 서 민들, 심지어 학생들도 그림을 사는 경우가 많아졌습니다. 이러한 현 상은 대중들이 인쇄된 아트상품을 걸어 놓고 보니 오리지널을 소장하

제2장 미술學이 아닌 미술

고 싶은 문화적 욕구가 생겼다고 할까요. 명료하게 해석할 수는 없지만, 문화적 수준이 높아지면서 오리지널을 소장하고 싶은 욕구가 생겼다고 보입니다. 예전엔 부자들만이 자가용과 핸드폰을 사용했지만 최근에는 모든 사람들의 필수품이 된 것처럼, 필요와 힐링을 위해 오리지널을 소장하는 문화가 생기고 있습니다. 이런 대중적인 문화적 변화가 실감 나는 것은 강연과 함께 작가들의 세미 작품 전시를 하면서 느꼈는데 강연을 들은 뒤 화가의 오리지널 작품을 소장하는 관중들이 많아졌다는 점입니다. 근자의 큰 변화는 서민들이 오리지널 작품을 소장하는 문화로 확산되고 있습니다.

나는 화가의 그림을 볼 때에 작가의 정성과 혼이 담긴 그림에서 전율과 감동을 느낍니다. 화가의 그림을 감상하면 화가가 가진 힐링을 느낄 수 있습니다. 작품이 단순하고 큰 주제가 아닌데도 작품성이 느껴지고 깊어 보인다는 것. 그리고 그것을 느끼게 하는 힘은 '작가의 혼'이라고 생각합니다. 그런 작품은 소장하고 싶어서 심금이 울리며 마음이 설렙니다. 작가의 오리지널 그림을 보면서 느끼는 힐링의 감동은 과학적 이론으로는 증명이 어렵지만 말로 형언할 수 없는 행복과 기쁨과 카타르시스를 주기 때문에 작품을 소장하고 싶어 하는 것입니다. 녹음된 음악과 실제의 연주가 주는 감동의 깊이가 다르듯 말이죠. 모든 생명체 중에 오로지 인간만이 예술을 통해 힐링을 하고 감동을 받고 삶의 의미를 찾습니다. 작가의 손길이 많이 들어간 작품은 그런 힘이 서려 있습니다. 그 에너지를 느끼기 위해 사람들은 오리지널 미술품을 보러 외국으로 가기도 합니다.

어느 한 분은 그림을 보고 감동을 받아서 작품을 소장하는데, 강연

자인 내가 걱정이 될 정도로 한 작가의 작품을 시기별로 수십여 점을 구매하였습니다. 그리고 기뻐하며 말하기를 "태어나서 처음으로 그림을 샀다.", "부(富)가 있어서가 아니라 그림에 담긴 화가의 혼을, 오리지널을 소장하고 싶어졌다."는 것입니다. "그림에 대해서 잘 몰라요."라고 말하지만 그들은 이미 작품 속에 혼이 있는지 없는지 아는 것입니다.

제2장 미술學이 아닌 미술

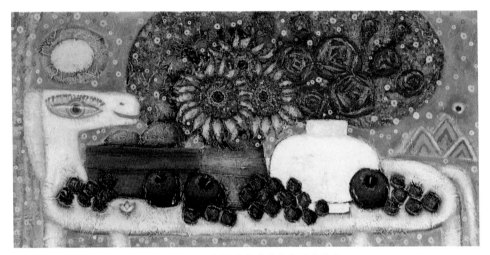

몽우 조셉킴, 나와 나타샤와 흰당나귀
2004년, 캔버스에 유채, 20호 변형

몽우 조셉킴, 향기로 말을 거는 꽃처럼
2016년, 캔버스에 유채, 2호

몽우 조셉킴, 봄이 고요히 나린다
2016년, 캔버스에 유채, 2호 F

레오나르도 다빈치의 '모나리자'
신비의 미소

어떤 학생이 제게 모나리자 작품에 대해 알려 달라고 도움을 청해 왔습니다. 중학생 정도로 보였기 때문에 인터넷에 자료를 검색해서 알아보면 될 것이라고 말했는데 굳이 저를 통해 알고 싶었나 봅니다. "아저씨 바쁘단다. 네이버에 검색해 봐."이렇게 반응하면 괜히 삐질 것 같고 해서 간간이 미술이야기를 하곤 합니다. 중학생과의 대화 내용의 일부와 모 미술관 도슨트들에게 알려주었던 내용, 그리고 제가 강연 중 청중과의 대화에서 모나리자에 대한 내용을 혼합하여 올려 봅니다.

우리가 파리 루브르 미술관에 있다고 가정해 봅시다. 이제 그 유명한 모나리자의 그림 앞에 서 있습니다. 그런데 오늘은 여러분이 관람객이 아니라 미술사가/도슨트/큐레이터라고 가정해 봅시다. 이제 작품을 설명해야겠죠? 그런데 일반인을 대상으로 복잡한 서양미술사를 말하면서 모나리자에 접근하면 지레 겁먹어서 관람객들은 하나둘 사라지거나 졸린 눈으로 바라보게 됩니다. 작품 설명은 재미있어야 하고, 서민적이면서 약간만 고차원적인 듯한 지식을 넣어야 가식적이지 않고 누구나 공감되는 작품 해설이 됩니다.

제2장 미술學이 아닌 미술

청중은 5세부터 80세의 남녀노소라고 가정해 봅니다. 어떻게 설명해야 모나리자를 이해하기 쉬우면서도 재미있게 대화할 수 있을까요? 높은 지식의 배출은 전문인들끼리 하는 것이 좋고, 청중보다 약간 낮은 레벨에서 이야기가 전개되어 청중이 안심을 하면 그때부터 약간 전문적인 지식을 넣어야 합니다. 그래야 모나리자를 잘 이해할 수 있습니다.

"모나리자 작품을 본 사람 있나요?"

"네. 프랑스에 여행 갔을 때 봤어요. 파리 루브르미술관에서요."

"그렇군요. 그러면 모나리자의 가치는 어느 정도일까요? 네. 말씀하세요."

"전쟁이 나도 모나리자는 어느 나라라도 보호하고 싶을 거예요."

"네. 학생 잘 말했어요. 모나리자는 세계적인 명화이며 명작이며 명품입니다. 이 그림은 다 알겠지만 레오나르도 다빈치의 그림입니다. 모나리자는 신비한 미소로도 유명하죠. 미소를 한번 보세요. 참 신비롭고 아름다운 미소죠. 한국에서는 신라인의 미소가 유명합니다. 이렇듯 미소를 짓는 미술품들은 의외로 많이 없고 귀합니다. 아마 이 두 시기의 문화권에서 모나리자와 신라인의 미소는 사람들이 추구하는 기쁨이 담겨 있기 때문에 다 좋아하는 것 같아요."

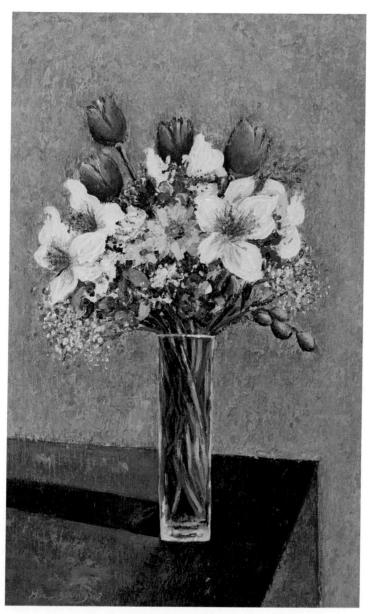

성하림, 정물(꽃)
2018년, 캔버스에 유채, 10호 M

"모나리자는 수백 년 전에 그려졌어요. 제작 연도는 1503~06년경이며 재질은 나무판 위에 유화, 유채(油彩)로 그렸습니다. 유화로 그렸다는 말을 유채라고도 부르는데, 이 말은 유화 즉 기름성 물감으로 채색했다는 의미입니다. 외국에서는 오일 페인팅이라고 표기합니다. 오일(기름)성 물감이라는 의미죠. 유화였기 때문에 수백 년이 지나서도 보존이 가능했던 것입니다. 나무판에 그리면 대개 보존에 문제가 생길 수 있는데 루브르 미술관에서는 그로 인해 관람객 숫자를 제한하기도 하고, 훈증처리 및 습도조절과 같은 작품 보존에 신경을 씁니다.

목판에 그렸다고 해서 패널화로 불리기도 합니다. 모나리자 작품과 그 외 다빈치가 즐겨 썼던 기법은 스푸마토[Sfumato]로 불리는 방식을 사용했는데 이탈리아어의 형용사로서 미술 기법 용어로 보면 물체의 윤곽을 연기처럼 자연스럽게 번지게 한다는 의미가 있습니다. 물체와 공간 사이의 관계를 그리기 위해서 만든 기법으로서 물체와 공간이 하나처럼 느껴지게 그렸습니다. 그 말은 윤곽이 뚜렷하게 나타나지 않게 그려서 자연스러움을 표방했습니다. 그래서 그림이 배경과 윤곽이 서로 숨을 쉬듯 자연스럽지요.

크기는 세로 77㎝, 가로 53㎝여서 캔버스 크기로 보면 대략 20호 정도로 보입니다. 그러나 이 작품은 서양미술사의 변혁을 가져온 그림이고 후대의 미술가들에게 칭송되고, 수많은 작가들이 모나리자로 리메이크 작업이 된 세계의 명화입니다. 모나리자, 모나리자 하는데 모나리자라는 말이 무엇을 의미하는지 아는 사람?"
"아! 모나리자는 여자 이름이에요."
"네. 50% 정답! 이제 모나리자의 이름을 알려드리겠습니다. '모나'는 이

탈리아어로 유부녀, 결혼한 여자의 높임말입니다. 이름은 '리자'여서 모나리자라고 불리게 되었습니다. 리자는 피렌체의 부유한 상인 조콘다의 아내였습니다. 원래 모나리자의 본명은 리사 게라르디니(Lisa Gherardini)입니다. 리자의 당시 나이는 20대 중후반이었습니다. 레오나르도 다빈치는 당시 과학, 역사, 군사에도 능통해서 프랑스의 프랑수아 1세의 초청 시 미완의 모나리자를 보여 보여준 일이 있습니다. 그때 팔려서 퐁텐블로 성(城)에 소장하게 됩니다. 그러나 세월이 지나면서 세정 과정이 있었고 광택용 니스를 발라 균열이 생겨서 처음의 느낌과는 다르다고 전문인들은 말합니다."

"여러분! 눈썹이 없는 사람 본 적이 있나요?"

"없어요!", "있어요!"

"모나리자의 초상화는 눈썹이 없습니다. 왜 그럴까요? 말해 볼 사람 있습니까? 편하게 말씀하세요."

"당시 눈썹 탈모가 있었던 게 아닐까요?"

"네. 흥미롭네요. 또 다른 사람?"

"어디선가 지워졌다는 말을 들었는데."

"네. 흥미롭습니다. 좋습니다. 모나리자 눈썹에 대해서는 찬반이 오랫동안 있었습니다. 이에 대한 여러 설이 있는데 당시 미인의 기준이 눈썹이 없었기 때문에 눈썹이 그려지지 않았다는 설, 미완성이어서 눈썹을 그리지 않았다는 설, 그리고 복원 과정에서 눈썹이 지워졌다는 설도 있었습니다. 2009년도에 의미심장한 조사가 이루어졌는데 프랑스에서 특수 카메라로 촬영하여 분석을 했습니다. 그 결과 다빈치가 입체적 느낌을 주기 위해 유약을 발랐는데 겹겹이 칠한 부분에서 수백 년 동안 화학 반응에 의해 사라졌다는 주장이 제기되었습니다.

제2장 미술뿐이 아닌 미술

다빈치는 그림을 그릴 때 즐거운 상태에서 그렸다고 합니다. 화가가 즐거 우니까 그림도 즐거운 미소를 띠는 거겠죠. 모나리자의 그림에 대한 작가 의 애착과 사람들의 인기도는 수백 년이 지나도 증폭되었습니다. 모나리 자의 미소는 신비성을 주어서 사람들에게 여러 생각을 하게 만들었고, 그림으로 인해 역사, 문학, 미술에 풍부한 영감을 주기도 했습니다. 이 그 림을 통해 느낄 수 있는 것은 사람은 미소를 지을 때 신비로워진다는 점 입니다. 만일 모나리자가 너무 활짝 웃었거나, 너무 관능적이었다면 깊고 그윽한 지금의 명성과 관심을 받지 못했을 것입니다.

모나리자 작품이 세계적으로 유명해진 이유는 아마 그림 속에서 여인이 미소를 띠기 때문입니다. 그 미소는 경박하지 않으며 은은하고 그윽하여 높은 도덕성과 관조의 시선으로 그림 밖 세상을 보듯이 바라봅니다. 마 음이 행복에 넘쳐 그것을 주체하지 못하여 입 꼬리가 조용히 저절로 올 라갑니다. 여러분 복권에 1등 당첨되었다고 상상해 볼까요? 아무리 숨기 려고 해도 입가에 미소가 넘쳐흐르겠지요? (하하하) 그래서 사람들은 모 나리자 작품을 보고 신비로워하고 기분이 좋아지고, 마음이 평온해집니 다. 그래서 세계의 사람들에게 관심사가 되어 명화가 된 것입니다."

"자, 이제 우리는 모나리자 작품을 보았습니다. 우리는 모나리자 작품을 보면서 어떠한 사람이 되어야 하겠습니까? 말씀해 보세요."
"눈썹이 없어야 돼요."(하하하)
"네. 그것도 좋고요. 또?"
"예뻐야 돼요."
"네. 좋습니다. 또 있나요?"
"웃어야겠습니다."

"네. 아주 좋습니다. 모나리자 그림을 보면서 우리는 그림에서 교훈을 얻고 감동을 받고, 우리 삶에 좋은 영향을 받아야 합니다. 높은 정신과 그윽한 미소로 세상을 부드럽고 지긋이 바라본다면 나와 내 삶과 함께하는 모든 이에게 신비감과 경외심과 웃음과 밝음으로 기억될 것입니다. 이렇듯 그림은 수백 년이 지난 지금에도 우리에게 말을 걸며 보는 이를 감화시키고 감동을 줍니다. 여러분 모나리자처럼 많이 웃으세요!"

제2장 미술學이 아닌 미술

몽우 조셉킴, 둘이서
2016년, 캔버스에 유채, 2호 F

몽우 조셉킴, 梅花女人(매화여인)
2016년, 캔버스에 유채, 2호 F

몽우 조셉킴, 꽃과 소년
2016년, 나무에 유채, 10 X 10cm

몽우 조셉킴, 별과 낙타
2016년, 나무에 유채, 10 X 10cm

역학의 원리로 본 미술
-오행과 색채

역학[易學]이라는 말을 들으면 일반적으로 사주팔자로 점을 치는 학술로만 생각합니다. 물론 틀린 말은 아닙니다. 그러나 역학이라는 것은 그보다 범위가 큰 것으로 한민족의 사상적 골격에 깊숙이 연관되어 있습니다. 종교나 문화뿐 아니라 철학과 도덕에 이르는 원리에 이르기까지 수천 년간 한민족의 사상에 큰 영향을 주었습니다. 그 영향을 여실히 알게 하는 것이 태극기(太極旗)인데 음양의 조화로 세상이 이루어져 생동하고 창조됨을 말하고 있습니다. 우리 조상들은 특히 역학과 미술을 연결해서 집을 구성하고 미술품을 걸기도 했습니다.

역학이라는 한문 단어를 들여다보면 바꿀 '역(易)'이라는 단어를 유심히 볼 필요가 있습니다. 바로 변화를 읽는 학문인 것이죠. 한 국가의 상징을 태극으로 한 것은 변화무쌍한 창조가 이루어지는 우주로부터 개인에 이르기까지의 범위를 빨강과 파랑, 검은색으로, 그리고 바탕색인 흰색으로 표현했기 때문입니다. 단 네 가지의 색으로 이처럼 변화하며 바뀌는 세계관을 묘사했다는 것은 그만큼 우리 민족이 근본적으로 색채에 따른 변화에 민감했고, 큰 의미를 부여했음을 암시합니다.

역학에서 말하는 색을 이해하기 위해서는 목·화·토·금·수에 해당

제2장 미술學이 아닌 미술

하는 색을 아는 것이 필요합니다. 역(易)에서는 음양의 변화와 오행의
구분으로 색과 방향, 물성, 특징을 나누기도 합니다.

1. 목(木) 녹색

청색, 녹색, 청록색입니다. 이 색은 양(陽)의 기운을 가진 색이며 봄과 창
조, 잉태의 색으로서 방위는 동쪽이며, 이 색상의 작품을 감상하면 간과
담, 눈이 좋아지며 마음이 평온해지고 가라앉으며 창조를 할 수 있는 에
너지로 변화된다고 알려졌습니다.

2. 화(火) 붉은색

빨강, 주황, 분홍 등의 색으로 뜨거움, 열정, 열기를 가진 색입니다. 방위
는 남쪽으로서, 물질 에너지가 열기가 나서 변화되고 활성화되는 것을 의
미합니다. 이 색의 작품을 보면 흥분시키며, 열정적이 되고, 마음의 속도
가 빨라집니다. 사랑하게 하고 열정을 가지게 하며 몸과 마음의 감각이
살아납니다. 이 색의 작품을 자주 보면 신진대사가 빨라져서 비만해소에
도 도움이 된다고 알려집니다.

3. 토(土) 황색

황색, 노란색, 황토색이며 갈색과 금색 또한 포함됩니다. 이 색의 방위는
서쪽과 남쪽의 방위이며 모든 것의 중심을 상징하는 색입니다. 이 색은
흙의 기운을 가진 색으로 풍요와 안정의 색채이며 일의 결실을 상징합니
다. 가을처럼 일이 성사되어 영글어가는 색으로서 이 색상의 미술품을
감상하면 마음이 행복해지고 긍정적이 되며 따뜻해집니다.

4. 금(金) 흰색

흰색, 아이보리, 밝은 회색 등. 흰색과 반사하는 색으로 마치 금속이 빛을 반사하는 색입니다. 그 색의 특징은 응집되고 고결해지는 감정을 느끼게 합니다. 방위는 서쪽으로서 마음이 밝아지게 하며 맑고 고아(古雅)하게 해 줍니다. 이 색은 반사하는 색이기 때문에 사람들과의 마찰을 일으키지 않습니다. 예로부터 수묵화나 서예와 같은 작품으로 벽에 걸은 것은 조상들이 이 색의 힘을 알았기 때문입니다. 흰색은 백발, 결혼식, 맑음, 순수함 등을 상징합니다.

5. 수(水)

흑색, 보라색, 자주색, 그 외 어둡고 짙은 색감이며 북쪽을 상징합니다. 예로부터 이 색상들은 은밀한 곳이며 물이 모이고, 재산이 보이는 색으로 음(陰)을 상징합니다. 모든 색의 종착으로서 고이고 모이고 저장되는 컬러입니다. 그래서 이 색은 활동의 결과를 상징합니다. 이 색상의 작품을 보게 되면 신비스럽고 깊은 생각을 하는데 도움이 되며 돈을 모으고 저장하며, 봄을 기다리며 힘을 비축하는 겨울의 색상이기도 합니다.

제2장 미술學이 아닌 미술

몽우 조셉킴, 행복 환히 꽃
2016년, 캔버스에 유채, 4호 F

몽우 조셉킴, 馬
2017년, 캔버스에 유채, 12 X 12cm

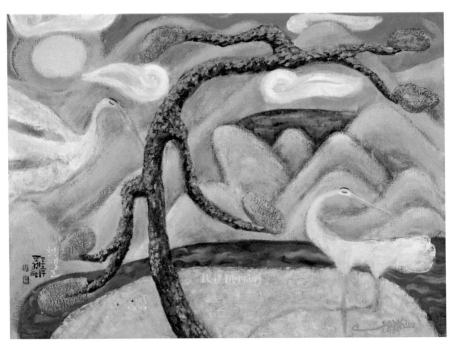

몽우 조셉킴, 첫째날
2015년, 캔버스에 유채, 20호 P

자녀 방에
그림을 걸 때

그림은 사람의 삶에 영향을 미칩니다. 어릴 때에는 노랑과 핑크, 주황, 파랑, 녹색 톤의 그림을 집에 걸려 있으면 자녀들이 행복해지고, 사랑할 줄 알게 되며, 마음이 넓어지고 자연을 닮아 자연스러워집니다.

청소년기가 될 때에는 녹색과 청색, 하늘색, 핑크 톤의 그림을 걸면 좋습니다. 이 색감의 그림을 청소년의 방과 집안 곳곳에 걸어 놓으면 자녀가 마음이 차분해지고 평온해지며 맑고 사랑스러운 성향이 되도록 영향을 줍니다.

이제 성인이 갓 된 시기부터 결혼 전이라면 전두엽이 발달되어 가는 시기이므로 기쁨과 차분함을 유지하기 위해 두 가지 상반된 색감을 장소에 맞게 걸어 주면 좋은데 침실과 공부하는 공간에는 청색과 녹색을, 거실과 부엌에는 주황, 노랑, 하늘색, 핑크 톤의 그림들을 걸어 생기를 불어 넣습니다.

결혼 후부터는 자녀의 가치관이 형성되어 있게 되고 책임감을 가지게 되므로 부모가 결혼한 자녀에 대한 바람이 표현된 그림이나 의미를 부여

제2장 미술學이 아닌 미술

할 수 있는 색감과 표현이 묘사된 작품을 선물하는 것이 좋습니다.

그림은 색감과 묘사로서 여러 암시를 줄 수 있습니다. 주의가 산만하고 너무 활동적이라면 청색과 녹색을, 성격이 거칠고 저돌적이라면 분홍색과 녹색을, 성향이 내성적이고 가라앉아 있다면 노랑과 주황색을 자녀들의 방이나 거실 등에 걸면 좋습니다. 색감이 맞고 묘사가 자녀의 마음에 드는 작가들을 찾는 것은 쉽지 않습니다. 그래서 자녀를 둔 미술 컬렉터들은 이런 점들을 유의하면서 자녀의 인격형성에 도움이 되는 미술품을 구매하면 좋습니다.

한 가지 조언을 더한다면 작가의 성품과 작품 세계가 행복을 추구하는 작가의 그림을 걸라는 것입니다. 물리학에서 최근 주목받고 있는 양자물리학에서 그림의 가능성에 대해 시사하는데, 그림을 보는 관찰자의 시선에 의해 현실이 왜곡(변화)될 수 있고, 미래의 현실에도 반영된다고 알려 줍니다. 과학자들은 특정 미립자를 얻기 위해 11모양의 틀을 놓고 실험을 하였는데, 사람이 관찰하면 관찰자가 원하는 대로 11자 모양으로 결과가 맺힙니다. 그러나 관찰자가 사라지자 자신의 특질대로 맺혀지는 현상을 발견했습니다. 이 말은 그림을 그린이의 관점이 물감에 녹여지기 때문에 행복함을 유지하는 작가의 그림을 소장해야 소장자와 가족이 좋은 영향을 받을 수 있다는 의미로 해석할 수 있습니다. 때로는 이 부분을 간과하는데 모든 물질이 미립자로 이루어져 있어서 인간이나 모든 물건, 하늘과 바다의 기본 성분이 동일하게 원자로 형성되어 있다는 점이고 또한 그림을 그린 이의 감정이 그림 속에 녹아서 지속적인 영향을 줄 수 있기 때문에 관찰자, 관점자의 성향을 파악하고 소장하는 것이 좋습니다.

몽우 조셉킴, 꽃과 오리 몽우 조셉킴, 馬
2016년, 나무에 유채, 10 X 10cm 2016년, 나무에 유채, 10 X 10cm

그러면 작가가 굴곡 없는 삶이라 해서 그림이 행복한 그림이 될까요? 그럴 수도 있지만 의외로 반대일 수 있습니다. 굴곡을 느낀 화가는 오히려 행복과 희망의 소중함을 그림에 담고, 자신의 철학적 정서가 행복을 갈구하고 그 방향으로 가고 싶은 진정성을 가졌기 때문입니다. 그림을 구매할 때 화가의 삶에서 그림을 그린 시기가 행복했었는지를 보면 좋습니다. 행복한 시기의 그림을 소장할 때 소장자도 그 파동을 느껴서 삶이 변화되기 때문입니다. 그러면 컬렉터분들은 이런 질문이 생길 것입니다. '작가가 행복한 모습으로 그리는 것을 어떻게 아는가?'

인터넷에 작가의 이미지를 볼 때 지난 1년간, 혹은 그림을 그릴 당시 작가의 입 꼬리가 올라가고 웃고 있는지, 아니면 웃지 않고 심각한지를 보면 어느 정도 감이 느낄 수 있습니다. 입술에는 인간의 감정이 많이 담겨 있기 때문이죠. 그리고 그림에 녹아있는 화가의 정서를 읽는 것도 도움이 됩니다. 화가가 행복했을때의 그림인지를 아는 방법 중 하나는 그림에 대한 지식이 전무한 경우라도 그림을 볼 때 내가 행복한가의 여

제2장 미술學이 아닌 미술

부입니다.

때로는 자녀에게 인식의 확장을 주기 위해서 카타르시스를 느끼게 하는 작품을 걸어 주고 싶지만, 자녀가 행복해지기를 바라는 부모는 자녀에게 행복과 사랑과 희망의 감성과 에너지를 가진 그림을 보면서 인식의 확장을 가지도록 하는 것이 좋습니다.

색감이나 묘사된 표현이나 상징성, 작가의 성품과 작품관, 자녀에게 어울리고 필요한 작품을 고려하여 작품을 선택해야 합니다. 이유는 그림을 그리는 사람과 보는 사람 모두가 색채와 상징과 에너지로 소통하기 때문이죠. 그림은 아무 그림이나 거는 것이 아닙니다. 그림을 보는 사람의 미래를 바꾸기 때문에 여러 가지 요소를 고려해야 합니다.

성하림, 책가도
2016년, 캔버스에 유채, 12호 P

좋은 작품을 그리는
방법 및 처세

생각 에너지를 그림으로 만든다는 것은 정신이 깨어 있는 사람만이 가능하며 힐링 에너지가 있는 사람만이 할 수 있습니다. 생각은 에너지입니다. 그 에너지를 물질화한 가장 아름다운 것은 단연 미술이라고 생각합니다. 그림을 잘 그리려면 우선 정신이 자유롭고 감정이 밝고 맑아야 하며 그림을 통해 본인과 타인이 소통하고 공감하게 하면서 힐링을 주어야 합니다. 중요한 것은 그림을 그리는 화가 본인의 마음이 힐링 되고 기쁨에 넘쳐야만 깊고 넓은 세계가 나옵니다. 그러면 힐링된 그림들이 나오게 됩니다. 기술은 좋지만 상상력이 약해서도 안 되고 반대로 상상력이 풍부하지만 기법이 약해서도 안 됩니다. 테크닉과 감성, 상상력, 힐링의 힘을 고루 나타내면 컬렉터들이 작품을 소장하고 싶어하고 성공한 화가가 됩니다.

생각 에너지를 그림으로 만들어야 합니다. 그런데 만일 그림을 만들기 위해 그림을 그린다면, 인위적으로 만들어진 형태와 색감이 나타납니다. 그러나 마음에서 떠오르는 생각을 자연스레 나오도록 그림을 그리면 경직되지 않은 작품이 됩니다. 나만의 내면 에너지를 그림으로 끌어와서 힐링 에너지로 바꾸는 것으로 승화시키는 것은 상상력과 감정

138

과 기법이 하나가 될 때 가능합니다.

작가의 목적은 자기 내면의 행복감을 사람들에게 전파하고 공감하는 데서 있을 것입니다. 그러나 화가는 꽃과 같아서 향기를 머금고 기다리는 자세가 필요합니다. 그렇지 않고 만일 화가가 자신을 알리기 위해 화실을 떠나 시간을 너무 많이 소모하면 마치 꽃이 나비를 찾아다니는 상황과 같을 것입니다. 그런 행동이 반복되면 시간과 정신에너지가 방전되어 작품을 그릴 에너지가 소모될 것입니다. 화가들의 언어는 그림입니다. 그러므로 화가는 그림으로 세상에 당당히 말할 수 있어야 합니다. 그림을 잘 그리고 못 그리고 간에 중요한 것은 화가가 자기만의 언어와 향기가 있느냐는 것입니다. 소리가 요란한 깡통은 꽉 차 있지 않습니다. 잘 익은 화가일수록 고개를 숙일 줄 알아야 합니다.

자기를 낮춘 정신으로 '그림으로 세상에 말을 건다면' 세상은 그가 가진 겸손의 미덕과 작품 속의 향기를 느끼고 존경심을 가집니다. 가장 중요한 것으로 화가는 스트레스에 민감하지 않아야 합니다. 예술인들은 천성적으로 예민합니다. 그래서 사람과의 관계에서 상처를 받기도 하고 주기도 하며 기뻐하기도 하고 실망하기도 합니다. 하지만 릴렉스한 마음으로 유연하고 행복하며 감사한 마음에 초점을 맞춘다면 힐링된 상태에서 지속적이고 깊이 있는 작품 세계가 나올 수 있습니다. 살면서 내가 남에게 상처를 주기도 하고, 받기도 하므로 모든 것은 남이 아닌 나 때문이라 여기십시오. 남을 용서하고 나 자신도 용서하는 관용의 마음이 필요합니다. 나를 용서한다는 것은 후회하지 않는다는 것이고, 그 힐링된 마음으로 상대를 대하기 때문에 상대도 용서하기가 더 쉽습니다. 컬렉터들은 화가의 이런 릴렉스한 힐링의 정서를 소장하고 싶어

제2장 미술學이 아닌 미술

합니다. 그래서 화가들이 좋은 그림을 그리기 위해서는 긍정적인 관점을 유지하는 것이 중요합니다.

　작가는 작품의 릴렉스한 효율을 위해 화실에 있는 시간이 많아야 합니다. 그러면 작가는 활력을 유지하고 여유가 생기며 긍정 파장을 유지할 수 있게 해 줍니다. 내 몸과 마음이 편하고 작품에 몰입하게 되고 스트레스가 완화되고 작품도 잘 표현됩니다. 작품이 결과적으로 풍요의 구성으로 바뀝니다. 그러면 삶과 작품의 세계가 일치하여 마음먹은 대로 결과가 나오게 됩니다.

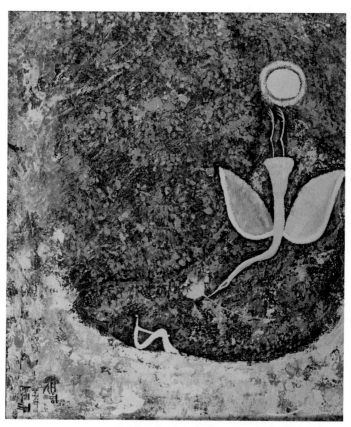

몽우 조셉킴, 생명
2016년, 캔버스에 유채, 10호 F

제3장

행복의
시크릿

감사의 힘

　미술 일을 하다 보면 기분이 좋지 않은 일이 하루에 30번 찾아옵니다. 격렬할 정도의 미움, 실망, 절망이 하루에 30번 찾아옵니다. 어떨 때에는 이 파도에 휩쓸려서 하루가 기우뚱하게 흘러가기도 합니다. 그러나 힘들게 한 사람을 사랑하고 감사하면 이상하게도 감사할 일이 하루에 30번 이상 창조됩니다. 어떠한 공격에도 무너지지 않을 사랑과 감사와 희망이 하루에 30번 내 마음속에 다가왔습니다.

　감사를 하니 기분이 좋아졌습니다. 나를 위해 그 사람들이 도움을 주는 것이라고 생각을 하게 되었습니다. 마음을 편히 먹고, 행복의 에너지를 나에게 끌어온다는 마음으로 새롭게 감정의 문을 엽니다. 현장이 힘들 때 1분에 한 번씩 감사하다고, 작은 일들에 대해서 고맙다고 생각하십시오. 물을 마실 때, 화장실을 오고 갈 때, 바람이 불 때, 밥 먹을 때, 누군가를 마주칠 때, 속으로 감사하다고 생각하십시오.

　그 힘은 아주 강한 것이라서 에너지가 충전되게 해 줄 겁니다. 힘이 빠지고, 기분이 나쁘고, 트러블이 생겼을 때 그 상황을 뒤집을 수 있는 힘은 감사의 건전지를 사용하는 겁니다. 거북이가 뒤집어지면 나중에

굶어 죽고 다른 동물로부터 공격을 받습니다. 그래서 거북이는 등딱지가 위로 향해야 합니다. 사람에게도 이처럼 감사하는 마음이 그 무엇으로부터도 방어할 수 있는 방패가 되어 주고 온갖 부정적인 에너지를 상쇄시켜 회복하고 번영하게 해 줍니다.

성경 구절인 '범사에 감사하라'는 말씀은 인간의 삶이 드라마틱하게 잘 풀리는 비결을 말한 것입니다. 드라마를 보면 드라마틱한 반전의 상황이 자주 묘사되는데 감사하는 이 마음이 그런 드라마틱한 현실을 창조해서 삶을 재미있게 만들어 줍니다. 미술 비즈니스 이야기 외에 마음가짐에 대해 글을 올리는 것은 비즈니스의 비밀이 감사와 행복에 달려 있기 때문입니다.

보통 사람들은 눈에 보이는 작은 노하우에 매달립니다. 그러나 그 노하우의 뿌리는 감사와 행복입니다. 기분 나빠하지 마십시오. 불안해하지 마십시오. 그러면 기분 나쁘고 불안해하는 현실이 창조되니까요. 기분 좋아하십시오. 만족하고 행복해하십시오. 그러면 양자물리학의 원칙에 의해 과학적으로 기분이 좋아할 일들이 모이고, 만족하고 행복이 창조되도록 에너지가 물질을 움직입니다.

성공한 사람들을 보면, 노력도 노력이지만 기분 좋은 감정을 얼마나 오래 지속하느냐에 따라 그 삶의 성패가 달라지는 것을 알 수 있습니다. 기분이 언짢거나 힘들 때에는 단지 기분 전환만 해도 언짢거나 힘든 일이 사라지는 현상을 경험할 겁니다. 가을바람에 감이 익어 가듯이 꽃이 피어나 세상을 향기롭게 하듯이 마음이 푸르면 삶을 향기롭고 영글게 만들 수 있습니다.

제3장 행복한 시크릿

이유는 인간의 뇌는 끊임없이 파장을 만들어 세상과 소통하고 영향을 주고받기 때문입니다. 우리의 정신은 생각할 수 없습니다. 그러나 마음은 다릅니다. 만일 컴퓨터 키보드에 무언가를 타이핑하면 정신이라는 컴퓨터는 그 단어를 현실로 눈에 보이게 검색해서 그 상황을 만들어 냅니다. 지금 행복이라는 단어를 검색할 것인지, 스트레스라는 단어를 검색할 것인지는 사용자의 판단입니다.

이것이 부요의 비결입니다. 감사를 마음속에 떠올리는 것은 마음속에 '감사'를 검색하게 해서 그것이 현실로, 원하는 것이 눈에 보이게 만드는 겁니다. 심지어 착각을 해도 좋습니다. 그 착각이 성공의 비결이라는 것을 아는 사람은 최고 수준의 과학지식을 가진 몇 사람과 성공자들과 몇몇 종교 지도자들뿐입니다. 이 세상은 미움과 증오가 아닌 감사와 행복, 희망, 사랑을 먹으며 돌아가는 겁니다. 마음속에 행복과 감사를 클릭하세요.

그러면 하는 사업과 하는 모든 일에 행복과 감사할 일들이 넘쳐날 것입니다. 일이 아무리 꼬이거나 막혔거나 화가 나더라도 기분전환의 대가가 되십시오. 일을 성공적으로 하고 사람들을 관리하는 사람이 되려면 감정의 색채를 유의해야 합니다.

성하림, 사랑의 노래
2016년, 캔버스에 유채, 4호 F

일체유심조와
미술

일체유심조는 화엄경(華嚴經)의 핵심적인 의미입니다. '일체의 모든 것은 오로지 마음에 있다'는 뜻인데, 인간이 가진 의식과 무의식의 양자 역학적인 관점을 말하고 있습니다.

일체 즉 과거와 현재와 미래의 모든 것은 마음에 떠오르는 것에서 시작하여 현실로 나타난다는 말입니다. 그림이 일체유심조와 연결되는 것은 화가의 마음에 떠오르는 그 무엇이 물질의 형태로 만들어지기 때문에 화가의 그림은 일체(一切, 과거·현재·미래), 유(唯, 오로지 화가의 마음과 손을 통해서), 심조(心造, 창조)됩니다. 화가의 그림은 인간 내면의 모든 것을 하나로 응집하여 창조된 것으로 인간 정신의 위대함을 일깨워 주는 힘이 서려 있습니다.

모든 일체의 일은 마음이 창조하는 것으로 화가가 원하는 색감과 형태와 느낌에 의해 원했던 것들이 물질로 창조됩니다. 예를 들어 어느 화가가 누구를 만나 미술 대화를 하고 싶다는 욕망이 일어나면, 생각만 했는데 몸이 움직여서 그곳으로 가서 그 사람과 미술에 대한 대화를 하기도 하고, 책이나 음악이나 영화를 보면서 작품의 영감을 받으러

몸이 움직입니다. 이것은 곧 마음으로 원하는 것을 생각했는데 자동적으로 그곳으로 움직여지는 힘이 생긴다는 것으로, 인간은 원래 생각을 현실로 만들 능력이 있다는 것의 한 단면에 불과한 것입니다.

생각(에너지)이 행동(물질)으로 변환될 수 있다는 것은 화가가 마음의 영감을 통해 창조 행위를 하여 에너지를 물질로 만들고, 그 물질을 본 사람들이 정신에 감흥을 받아 에너지로 환원되어 활용될 수 있다는 것을 의미합니다.

미술 강연을 할 때 미술과 일체유심조에 대한 내용을 말합니다. 일체유심조는 불교적 관점이 아닌가 생각을 하지만 사실은 불교가 만들어지기 이전부터 세상이 움직여진 과학적 관점입니다. 양자역학적 발전에 의해 의식이 물질에 미치는 영향에 대한 연구가 증명되고 있는데 그중에 화가가 그린 그림에 지대한 에너지가 보는 이에게 영감을 준다는 사실이 드러나고 있습니다.

먼저 화가는 감정을 따라 움직이면서 아직 마음속에 맺혀지지 않은 색채와 형태와 느낌을 떠올립니다. 이것을 그림으로 그리기 위해 화가는 마음과 손과 색의 모든 지혜를 강구합니다. 생각의 결실이 눈에 보이는 물질로 드러나는 이 과정은 인간의 정신이 얼마나 아름답고 위대하며 심오하게 응축될 수 있는지, 일체를 오로지 마음으로 창조할 수 있다는 것을 증명하는 예입니다.

제3장 행복한 시크릿

몽우 조셉킴, 道人(도인)
2015년, 캔버스에 유채, 2호 F

몽우 조셉킴, 木蓮男人(목련남인)
2016년, 캔버스에 유채, 2호 F

　화가들이 영감을 받을 때에는 마음속에 원하는 상(像)을 떠올리고, 그것을 물질로 변화하는 일체유심조의 힘을 느껴야만 합니다. 그 힘은 원하는 것을 생각하고 영감을 실체화하는 과정 속에서 화가 자신이 얼마나 힐링이 된 상태에서 그림을 그렸는지에 달렸습니다. 그 감정의 결과물인 작품이 사람들에게 얼마나 큰 행복을 주는지는 에너지의 관점에서 바라볼 때 확연히 드러납니다. 그러나 이 에너지는 형태와 색감만 흉내 내는 기법만으로는 힘을 발휘하지 못합니다. 그래서 사람들은 그림의 원작에서 뿜어 나오는 에너지를 느끼기 위해 화가의 원본 작품을 돈을 주고 소장하는 것입니다. 복사본에서 나오는 기운과 원본에서 나오는 기운의 크기는 전혀 다르기 때문입니다.

사람은 한 번에 하나의 생각만 하게 만들어졌습니다. 사람은 1초에 일억 개의 정보를 저장하여 일을 처리하는데, 그것은 1억 비트의 정보량입니다. 매초 엄청난 정보가 오갑니다. 그러나 사람이 1억 개의 정보를 매초마다 의식으로 처리하면 정신적 문제가 생기므로, 모든 정보를 수백 개의 무의식으로 요점 정리를 한 뒤 명료한 의식으로 모아져 하나의 판단을 내립니다. 그렇게 되기 때문에 인간은 정신적 문제없이 지금을 즐기며 살 수 있는 것입니다. 그러나 만일 무의미한 정보에 정신을 기울이면 정신이 분산되고, 분열되어 전문의의 도움을 받아야 할 수도 있습니다.

이것은 화가의 그림도 정신이 명료하고 집중된 에너지로 행복하고 힐링된 상태에서 그림을 그렸는지의 여부가 중요함을 암시합니다. 그 그림이 형태와 색감으로만 구분되는 정보뿐 아니라 무의식이 가져오는 수백 개, 그 너머의 그림을 그릴 때 초당 1억 개의 무의식 정보가 그림에 담기기 때문입니다. 어떤 사람이 어느 화가의 그림을 샀는데 갑자기 우울해졌거나 갑자기 기분이 좋아지는 것을 느끼는 것은 화가가 당시 가졌던 생각이 그림에 들어갔기 때문입니다. 화가는 그림을 그리는 동안 에너지를 물질화하기 위해 무의식과 의식을 수없이 사용합니다. 이 강한 염원의 에너지는 물감과 그림도구에 들어가 에너지가 물질화되고 이 물질화된 에너지는 그것을 보는 사람의 영혼에 힘을 줍니다. 단 그것이 슬픔과 분노의 힘일 수도, 기쁨과 환희와 사랑의 힘일 수도 있는 것입니다. 그래서 화가와 컬렉터들은 자신의 감정에 맞는 작품을 그리기도 하고, 수집하기도 하는 것입니다.

일체는 오로지 마음에서 창조되는 것이므로 행복과 집중과 기쁨과

제3장 행복한 시크릿

사랑의 그림을 소장하고 바라보는 것은 그것을 나의 삶에 끌어와 내 삶이 그렇게 될 것이라는 것을 예고하는 것입니다. 드라마의 예고편에서 다음 편을 가늠할 수 있듯이 사람은 자신의 수집물을 통해 자신의 미래를 예언합니다. 그러나 사람의 감정은 복잡하기 때문에 그 일체의 마음에서 창조된 힘을 간과하기 쉽습니다. 그러나 행복하고 성공하기 위해서는 행복하고 성공할 에너지원을 자주 접하고 봐야 합니다. 만일 슬퍼하고 싶거나 카타르시스를 느끼기를 원한다면 그런 작품 앞에서 그 에너지를 받으면 됩니다.

그러나 슬픈 감정으로 그려진 그림은 정제되어 있지 않을 시, 보는 사람들에게 그 에너지를 전달시켜 삶을 왜곡시킬 수 있기 때문에 화가들과 갤러리, 딜러들은 그림을 수집하는 컬렉터에게 가능한 행복의 기운이 담긴 그림을 권해 드리는 것이 좋습니다. 사람의 머리는 많은 무의식으로 이루어진 명료한 의식이므로 그림 속에는 화가의 무수한 무의식과 의식을 잘 보아야 합니다.

그림의 겉 형태는 커튼에 불과한 것이므로 화가 본인이 얼마나 행복하게 살고, 행복을 위해 추구하는지를 보고 싶어 합니다. 화가는 그렇기 때문에 항상 마음의 중심에 행복이 자리 잡게 해서 마음이 진정 원하는 것을 그리므로 정신을 물질로 창조해야 합니다. 화가 본인과 보는 사람들의 삶이 영향을 받기 때문입니다.

사람들은 일체유심조를 말할 때 단지 마음가짐 정도로만 봅니다. 그러나 일체 즉, 세상 만물의 에너지와 물질은 오로지 심조(心造) 즉, 마음이 만들어 내는 현상입니다. 세상의 모든 에너지와 물질의 전체는 오

로지 내 마음이 창조해 내는 것이므로, 일체유심조는 수수방관하며 마음만 평온한 상태를 말하는 것이 아닙니다. 미래에 대해 낙관적인 태도만을 가지고 만일 현실을 돌보지 못한다면 그것은 일체를 창조하는 게 아니라 방관하고 공상하는 현실을 즐기는 것입니다.

현실을 돌보는 움직이는 힘이 바로 일체를 창조하는 것입니다. 사람은 이상 세계를 현실로 만들어 내야만 그 뜻과 생각이 가치가 있는 것이지 좋은 공상과 상상을 통해 마음이 평온한 것은 단지 자기 위안에 불과합니다. 그렇게 하면 일체유심조를 이루는 게 아니라 그저 마음 편안한 상태만 만들어가는 것입니다.

제3장 행복한 시크릿

몽우 조셉킴, 행복을 건지다
2017년, 캔버스에 유채, 8호 F

화가의 그림을 볼 때 "저 그림은 참 느낌이 좋다."라는 반응을 보이는 것은 "나에게 참 필요한 에너지다."라는 의미로 해석해도 좋습니다. 그래서 그 그림을 사서 걸고 계속 즐기며 바라보면서 그 에너지가 내면의 무의식에 채워져 현실을 돌볼 내적 힘을 저장시켜 줍니다.

일체유심조는 몽환적인 생각을 하고, 허황된 것을 창조하는 것을 말하는 것이 아닙니다. 이뤄낼 수 있는 힘을 이야기하는 것입니다. 에너지의 영역, 생각의 영역을 물질의 영역, 현실의 영역으로 끌어와 보여지는 힘입니다. 거대한 생각과 상상을 하는 것은 아무 도움이 안 됩니다. 그것은 에너지도 아니고, 단지 상상과 공상이기 때문입니다. 공상과 현실은 전혀 다릅니다.

예를 들어 만일 조선 중기의 선비가 민주주의를 꿈꾸었다면 그것은 아주 비현실적인 사상이며 선택입니다. 그 꿈은 이뤄지지 않을 뿐더러 작은 뜻도 이뤄지지 않을 겁니다. 이 말은 그의 상상의 힘이 먼 미래의 일이므로 그의 생애 내에는 완성할 수 없는 공상에 불과하기 때문입니다.

그러면 그 선비가 만일 조선을 떠나 서양으로 간다면 그의 민주주의에 대한 꿈이 실현될까요? 그러하더라도 그의 뜻이 발현하는 것이 어렵습니다. 당시 서양에서는 마귀사냥과 십자군전쟁, 마녀재판을 하는 암흑기였기 때문입니다. 조선의 정치인이 외국으로 간다 한들 그 시대에는 민주주의를 창조를 하려고 해도 여의치 않은 것입니다. 중세의 암흑시대로 불리는 그곳에서 어떤 역사가 일어날까요? 시류를 읽어야 합니다.

제3장 행복한 시크릿

일체유심조를 현실로 만들어 내기 위해서는, '내가 만들어갈 세상'이어야 합니다. 마음의 평온을 추구하면 마음의 위안이 되기도 합니다. 그러나 마음이 현실로 보이는 현상, 바로 일체유심조의 방향과는 조금은 다릅니다.

석가모니는 오랜 수행과 깨달음을 통해 이 개념을 알게 되었고 이어서 그의 제자들이 발전시켰습니다. 인과관계, 인연에 의해 원인과 결과가 만들어진다는 사상과 일체유심조 사상은 아시아의 혁명적 정신을 만들어 냈습니다. 지금은 불교에 의해 붓다의 가르침이 이어져 오지만 과거에는 종교보다는 선진적 사상이고, 철학과 실체에 대한 실존적 탐구였습니다. 붓다가 살던 시기에는 힌두교가 번성했습니다. 그러나 붓다의 깨달음은 당시 1억이 넘는 무수한 신들에 의해 인간의 삶이 만들어지는 게 아니라 오로지 인간의 마음에 무엇을 떠올리느냐에 따라 인과 관계, 즉 원인과 결과에 의해 현실이 창조된다는 놀라운 개념을 설파했던 것입니다.

이것은 불교가 가진 일체유심조의 사상이며, 공상이나 명상에 불과한 것이 아니라 인간의 삶은 마음속의 생각에 의해 창조되며, 에너지계가 물질로, 물질계가 에너지로 수시로 오가며 생각이 현실로 만들어 내는 과정을 말하는 것입니다. 그 실체의 현상 중 두드러진 예가 바로 그림입니다.

많은 미술 지식과 많은 미술 안목이 있는 것과 그림으로 그려내는 것은 전혀 별개의 일입니다, 상상과 지식의 크기만큼 그것을 심조 즉, 창조 행위로 만들어낼 수 있어야만 일체를 현실로 만들어 내는 것입니다.

인간은 집중된 에너지를 통해 돋보기가 불을 일으키듯이 생각을 현

실로 창조하게 됩니다. 일체의 모든 것은 오로지 마음이 창조하는 것으로 생각과 뜻은 현실로 드러나게 됩니다. 이 힘을 가지는 것이 모든 인간의 희망이며, 아이디어가 실체화되는 것입니다.

　화가는 마음에 떠오르는 어떤 에너지를 그림이라는 물질의 형태로 창조합니다. 작가들의 이러한 창조는 상징적인 것으로, 모든 부류와 개체의 인간들이 그림을 볼 때에 마음의 에너지를 현실로 창조할 수 있도록 일깨워 줍니다. 그리고 그림을 통해 작가들의 정신적 에너지가 보는 이의 삶에 영향을 끼쳐 생각하는 것이 현실로 창조되는 기술을 무의식과 의식에 가르쳐 줍니다. 그 현상을 관찰하는 사람들은 정신에 떠오르는 것을 현실로 창조할 근육이 생겨서 실제로 마음의 무언가를 창조하게 되는 것입니다.

제3장 행복한 시크릿

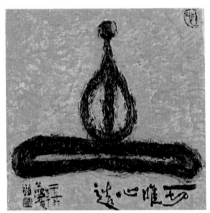

몽우 조셉킴, 一切唯心造
2016년, 캔버스에 유채, 12 X 12cm

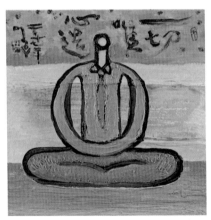

몽우 조셉킴, 일체유심조
2017년, 캔버스에 유채, 12 X 12cm

일체유심조(一切唯心造), 모든 것은 마음이 만들어낸다

우리는 살다 보면 이런 말들을 많이 합니다.

난 돈이 없어.

난 백이 없어.

난 괴로워.

애들이 말을 안 들어.

뭔가 안 좋은 일이 벌어질 것 같아.

난 몸이 아파.

난 슬퍼.

우리는 무심코 이런 말을 합니다. 하지만 말에는 힘이 있어서 말하는 그 내용은 결국 현실이 되어 버립니다.

왜 그럴까요? 과학적으로 우리는 말한 내용들이 실제로 이루어지도록 무의식적인 조합을 이루기 때문입니다. 보통 말하는 기능은 인간만의 잠재 능력이라고 하지요. 이 능력은 인간의 무의식적인 깊은 내면의 힘인데 이 힘은 말하는 내용의 영향을 받습니다.

제3장 행복한 시크릿

난 행복해.

난 즐거워.

우리 애들은 참 착해.

우리 가족은 행복해.

뭔가 좋은 일이 벌어질 것 같아.

난 몸이 건강해.

난 기뻐.

이렇게 말을 바꾸면 인생이 실제로 그렇게 됩니다. 말을 바꾼다는 것은 메뉴를 바꾸는 것과 같은데, 식당에서 무언가를 시키면 시킨 대로 오지요. 바로 이와 같은 원리로 우리가 살면서 말하는 그 내용에 따라 그 내용물이 현실화됩니다.

좋은 말을 하려면 우리는 마음에 대해 잘 알아야 합니다. 마음은 생각이 주 재료입니다. 생각은 우리가 보고, 느낀 것을 토대로 이뤄집니다. 생각이 저절로 생기는 것 같기 때문에 때때로 우리는 생각이 자연적으로 나오는 것으로 인식합니다. 하지만 생각을 잘 조정하면 마음이 바뀌고, 마음이 바뀌면 인생이 달라집니다.

마음이 편안하면 몸이 건강해지고, 행복해집니다. 이것은 의학적으로 검증된 내용인데 「미국 심장병 학회지」(Journal of the American College of Cardiology)는 마음이 평온한 사람과 쉽게 화를 내는 사람을 비교하여 이렇게 기술합니다. "최근의 연구 결과들은 화를 터뜨리고 증오심을 품는 것이 관상 동맥 질환과 밀접한 관련이 있음을 시사한다." 이어서 이렇게 계속 말합니다. "관상 동맥 질환을 성공적으로 예방하고

치료하려면 일반적인 물리 요법과 약물 치료뿐 아니라 화를 내거나 증오심을 품지 않도록 마음을 다스리는 심리적인 관리도 필요할 수 있다."

스코틀랜드의 보건 관계자인 데릭 콕스 박사는 BBC 뉴스에서 "행복한 사람은 그렇지 않은 사람보다 신체적인 질병에 걸릴 가능성이 낮다." 라고 말했습니다. 그리고 계속 이런 말을 했습니다.

"행복을 느끼는 사람은 심장 질환이나 뇌졸중과 같은 질병에 걸릴 위험도 적다."

모든 것은 마음이 만들어 냅니다. 지금 불행한가요? 몸이 아픈가요? 사업에 문제가 생겼거나 가족이 힘드신가요? 여러 해결 방법이 있지만 우선 내 마음을 건강하게 창조해 보십시오. 깊은 호흡을 하면서 행복한 생각을 하십시오. 행복한 그림을 보고, 행복한 음악을 듣고, 행복한 미소를 짓고, 행복한 책을 읽으십시오.

그리고 부정적인 말을 하지 말고 행복한 말을 하십시오. 우리가 한 말대로 우리와 우리가 사랑하는 이들의 인생에 큰 영향을 주기 때문입니다.

성경은 예부터 그 비밀을 알고 있었습니다. 잠언에서는 그 비결을 이렇게 알려 줍니다. "마음의 즐거움은 양약이라도 심령의 근심은 뼈를 마르게 하느니라"(잠 17:22) 마음의 즐거움은 양약(good medicine)이라고 언급합니다. 이것은 '즐거운 마음이 좋은 약'이라는 의미입니다.

마음이 평온해지려면 청색과 녹색, 청록색의 그림을 보는 것이 좋습니다. 사랑이 부족하다는 생각이 든다면 파스텔톤의 그림이나 분홍색

이 감도는 그림을 보십시오. 마음이 너무 빽빽하게 들어차서 힘들다면 밝고 맑으며 단아한 그림을 보세요. 마음이 시원해질 겁니다. 마음의 원료가 생각이라고 했죠. 그 생각은 보고 듣는 것으로 정보를 수집합니다. 그중에 인간은 감각을 통해 생각의 재료를 수집하기 때문에 그림을 보는 것은 내 마음 추스르는데 도움이 됩니다. 좋은 그림을 보고, 좋은 음악을 들으며 차를 마셔 보세요. "잘 되고 있는데."라는 혼자만의 중얼거림을 해 보세요. "아, 행복하다!"라는 말을 해 보세요. 보고 듣고 말하고 느끼는 것들을 통해 일체의 모든 것이 창조됩니다. 마음과 감정이 일체의 세상을 창조한다는 것을 기억하세요.

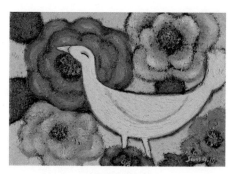

성하림, 꽃과 새
2017년, 캔버스에 유채, 4호 F

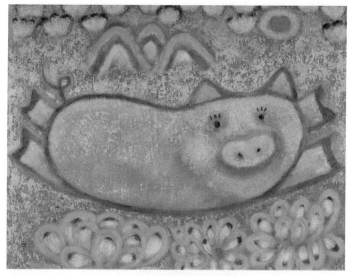

몽우 조셉킴, 행복 통통 활짝
2018년, 캔버스에 유채, 10호 F

원하는 것,
좋아하는 것 떠올리기

　미술인들은 감정적이고, 감성적이며, 감동적인 것을 좋아하기 때문에 일에 감정이 들어가고, 감성이 풍부하며, 감동하기를 원합니다. 여기에 더해 지성적이며, 지적이며, 합리적이고, 철학적이어야 이 일을 지속하고 지탱할 수 있습니다. 이런 특성은 미술인들의 장점입니다.

　미술과 힐링은 하나입니다. 화가와 컬렉터, 갤러리스트들은 본인이 행복하고 힐링이 되어야 좋은 감정으로 진행할 수 있다고 생각합니다. 그러나 감성이 풍부한 것이 단점으로 작용되기도 합니다. 누군가가 나를 무시하는 것으로 보이거나, 나의 일 방식에 대해 지적당하거나, 오해를 받거나, 나의 기쁨을 상대가 공감하지 않을 때 미술인은 물론 일반인들도 기분이 상할 수 있습니다. 그러나 예술을 접하는 사람들은 감정이 예민한 분들이 많기 때문에 이것이 약점으로 작용합니다. 내가 원하는 것과는 달리 상대는 내가 싫어하는 개념들을 풀어놓고, 퍼지게 하여 나를 옥죄려는 듯합니다. 사실은 그 사람은 단지 자신의 생각을 말한 것에 불과한데요.

　갤러리 관장님들과 화가들과 대화를 하다 보면, 감정이 풍부하다 보

니 예민한 반응을 보이는 경우를 종종 보게 됩니다. 예민한 사람과 아주 예민한 사람이 만나서 일을 진행하려면 보통 예민하지 않으면 일이 성사되기가 힘듭니다. 필자도 일반인들 사이에서는 예민함의 극치를 달리지만 미술인들 사이에서는 털털하고 느릿한 반응을 보이는 것으로 나름대로 알려졌습니다. 한번은 예민한 척 해 봤더니 인간관계가 어긋나고, 될 일이 안되고, 큰일을 추진했다가 단지 감정이라는 놈 때문에 무산된 경우가 많았습니다. 어느 날 감정적으로 힘들어할 때 어느 컬렉터 한분이 자신의 사업 철학을 말씀해 주셨는데 저는 그것이 생소하면서도 은혜롭게 느껴졌습니다. 그분은 이런 말을 했습니다.

"그 사람의 단점이 곧 그 사람의 장점입니다. 감정은 즉흥적이라서 일을 성사시키려면 감정 따위는 쓰레기통에 버리세요. 감정 따위에, 기분 따위에 나의 꿈을 버릴 건가요. 싫어하는 것을 계속 떠올리지 말고, 원하는 것, 좋아하는 것을 떠올리세요. 그 사람에게 감사할 것을 떠올리세요."

"음."

이 말을 듣고 뭔가 깨우침이 스쳤습니다. 이후 몇 년간 예민한 특성을 버리고자 노력했고, 지금도 노력 중입니다. 예민하지 않으니까 내가 너무 편합니다. 감정적이지 않으니까 일이 너무 잘 되는 겁니다. 즉흥적이지 않게 되려고 하니까 재원과 시간과 에너지가 안정되었습니다. 그리고 그 사람을 미워하지 않으니까 나 자신과 그 사람의 마음에 화평이 감돌았습니다.

한동안 싫어하는 것만을 열정적으로 파고들고, 싫어하고 미워하고

다시는 떠올리기 싫어하는 일들을 그렇게도 열렬히 추구하며 대화하며 되새김질 했던 것입니다. 이 세상은 얼마나 아름답고 얼마나 위대하고 얼마나 감동적인 것들이 많은데 내 마음을 좁게 만들어 이 아름답고 광활한 행복을 쓰레기통에 버릴 이유가 무엇인가? 자문을 해 보았습니다.

싫어하는 것을 떠올리니 그것이 아침에 내 머리에 프로그래밍 되더군요. 그래서 하루 온종일 싫어하는 일들이 너무 많아지고 매일매일 업그레이드 되니 고차원적으로 싫어하고 미워하는 생각들이 쌓이고 바보 컴퓨터는 그것을 무한 반복합니다. 그렇게 싫어하는 것을 열정적으로 추구해 보니 싫고, 미운 일들이 무한정 창조되는 나를 발견했습니다. 미술은 아름다운 것인데 내가 왜 이런 하찮은 감정 따위에 놀아나고 있을까요?

그래서 나는 이제 원하는 것을 떠올립니다. 내가 원하는 것은 기분이 좋고, 사람들 사이도 좋고, 일도 잘되고, 내 일이 다른 사람의 일과 잘 어울리고, 함께 성장하고 함께 발전하고 함께 감동하며 행복해할 일들을요. 그렇게 해 보니 눈을 뜰 때마다 기분 좋은 생각이 내 머리를 프로그래밍하게 되고 감사할 것들, 기쁨, 희망, 사랑의 감정이 하루를 지배하게 되었습니다. 싫어하는 게 아니라 원하는 것을 생각하고, 미워하는 게 아니라 사랑하는 것을 떠올리고, 부족한 것이 아니라 풍족한 것을 떠올리니 요즘은 바보 컴퓨터가 내 마음이 원하는 것을 실제로 창조해 내고 있습니다. 나의 세포 속의 뉴런에는 이제 싫어하는 것, 미워하는 것, 부족한 것이 아니라 좋아하는 것, 사랑하는 것, 풍족한 것, 원하는 것으로 가득 차 있습니다.

미술인들의 강점은 감정이 풍부한 것입니다. 그러므로 감정에 내재되어 있는 감사와 창조의 힘을 끌어내서 나의 미래를 바꿀 수 있는 특성으로 바꿉시다. 감정은 단 두 가지 선택만 할 뿐입니다. 기분이 좋거나, 아니면 기분이 나쁘거나.

기분이 나쁜 것을 선택할 것인가요? 아니면 기분이 좋은 것을 선택할 것인가요? 감정의 이 두 가지 메뉴는 내가 선택할 수 있습니다.

제3장 행복한 시크릿

몽우 조셉킴, 꽃을 보듯 너를 본다,
2018년, 캔버스에 유채, 10호 F

기분

　미술가들, 화랑들, 컬렉터분들은 모두 그림을 사랑하는 분들입니다. 그림을 보면 기분이 좋고, 행복해하는 사람들이기 때문에 우리는 그림을 사랑합니다. 그림에서 오는 기쁜 감정, 그리고 내 하소연을 대신 말해 주는 그림들은 사람의 심금을 울리며 기운을 북돋워 줍니다. 그림은 기분을 바꿔 줍니다. 다른 말로 표현한다면 기분은 다른 에너지로 나를 변화시켜 줍니다.

　이번 미술이야기는 '기분'에 대한 내용입니다. 그림을 그리는 화가나 갤러리스트, 큐레이터, 아트 딜러, 미술 수집을 좋아하는 컬렉터분들이 미술과 사람을 어떻게 바라보는가에 대하여 말하고자 합니다.

　우선 화가에 대한 이야기입니다. 화가들은 작업을 할 때 희열을 느끼며, 창작의 고뇌 속에서 기쁨이 샘솟습니다. 그러나 화가는 갤러리에 가거나 컬렉터를 만나는 데서 오는 기쁨과 더불어 마음이 힘들 때도 있습니다. 왜일까요? 나와 다른 사람을 만나기 때문입니다. 타인을 만나는 것은 기쁨도 있지만 슬픔 또한 공존합니다. 모든 사람은 자라온 배경이나 생각이 다르기 때문입니다. 그래서 개성의 차이, 돈 분배의

제3장 행복한 시크릿

문제, 그 외 크고 작은 감정상의 이유로 그림을 그리기 힘들 만큼 마음에 상처를 입기도 합니다.

갤러리스트, 큐레이터, 아트 딜러, 아트 디렉터에 대한 이야기입니다. 전시기획을 하고, 컬렉터들을 모시고, 화가들에게 좋은 인상을 주면서 매출이 일어나기를 기대합니다. 그러나 화가와 컬렉터들을 대하는 것은 쉬운 일이 아닙니다. 화가들은 작업의 특성상 예민하고 섬세합니다. 컬렉터들은 여러 갤러리에서 다양한 화가들의 그림을 보기 때문에 갤러리스트와 큐레이터들은 이 상황에서 오는 반감적 에너지를 순화시키기 위해 노력해야만 합니다. 그래야 화가와 컬렉터가 만족하고, 갤러리도 운영할 수 있으니까요.

컬렉터, 미술 수집가에 대한 이야기입니다. 그림을 구매하는 이유는 여러 가지입니다. 어떤 작가가 비전이 있는가를 생각하기도 하고, 어느 그림이 자신의 심정을 만족시켜 준다던가, 묵묵히 화실에서 수련을 하는 수도승처럼 작업에 몰두한 화가의 희열이 좋아 그림을 소장하는 분들도 있습니다. 하지만 시간이 지나다 보면 그림을 눈이 아닌 귀로 사도록 온갖 정보들이 들어옵니다. 처음에는 순수한 마음으로 마음속에 들어오는 그림을 소장합니다. 그러다가 화가나 갤러리와의 작은 심리적 마찰로 인해 처음의 순수성이 잊히기도 하고, 또 자신이 좋아하는 작가를 누군가가 안 좋게 보거나 비교할 때 기분이 좋지 않습니다. 사람들은 세력을 과시하며 화가의 그림을 눈과 마음이 아니라 세력과 귀로 그림을 사라고 권하는 시점이 옵니다. 반대로 아직 저평가된 거장의 그림을 소장하려는 욕구도 있습니다. 이중섭, 박수근도 당대에는 세력이 없어서 많은 분들이 소장하지 않았고 사후에 그림 가격이 높아져서 컬

성하림, 진달래
2018년, 캔버스에 유채, 8호 F

렉터들이 구매하지 못할 정도로 유명해졌기에 아직 알려지지 않은 작가들의 그림을 소장하고 싶기도 합니다.

그 외에도 미술을 좋아하는 사람들은 인간이기에 서로 감정이 맞을 수도, 안 맞을 수도 있습니다. 그러나 미술을 좋아하는 사람으로서 이것을 기억하세요.

"기분은 미래를 창조합니다!"

내가 지금 보이는 반응은 실제 일어난 일보다 감정과 기분에 기초해 있을 수도 있습니다. 기분은 일시적인 것이라서 내가 선택하여 사랑하지 않을 수 없는 미술에 대한 애정보다 더 큰 사건으로 여겨지기도 합니다. 하지만 그 일시적인 감정을 누르고 이렇게 자문을 해 보세요.

제3장 행복한 시크릿

화가가 그림을 그리는 이유는 무엇인가요?

갤러리를 처음 문을 열 때 마음을 기억하나요?

아트 딜러나 도슨트, 큐레이터에 입문할 때 그 설렘을,

내 영혼의 심금을 울린 화가의 그림을 만났을 때, 그리고 그 그림을

나의 집에 소장할 때의 떨림을 기억나나요?

세상을 아름답게 그리려고 화가가 된 것인데 어두운 색의 컬러로 상대가 다가온다고 해서 같이 시커먼 색이 되어서는 안 됩니다. 오히려 상대의 마음을 다독여 밝은 색으로 그들을 색칠해 주어야 합니다.

갤러리를 처음 하고 싶어 할 때, 아트 딜러나 도슨트, 큐레이터가 되고 싶어 할 때의 그 순수성과 전문성을 가지기 위해 노력한 그 열정, 화가와 작품에 대한 감동을 느낄 때를 기억하십시오. 얼마나 아름답고 위대한 일을 하는지 가끔은 활동이 바쁘고 운영을 하느라 잊어버릴 때가 있습니다. 그 첫 마음을 기억한다면 지금의 기분 따위는 전혀 중요하지 않습니다.

내 마음에 행복을 준 그림을 소장할 때의 기쁨, 행복, 만족감을 기억해 보십시오. 세상을 다 가진 것처럼 행복했을 겁니다. 화가나 갤러리나 딜러들, 수집가들은 마음이 섬세하기 때문에 그림에 끌리는 것입니다. 그러다 보니, 다치기도 쉽고, 상처 주기도 쉽습니다. 보석이나 유리 공예품은 섬세한 대신 상처나기도 쉽습니다. 그림을 처음 살 때와는 달리 어느 새인가 마음이 아닌 귀로 그림을 보고, 그림을 구매하는 자신을 발견하게 될지도 모릅니다. 그림을 순수하게 좋아하고 화가와 삶을 사랑하는 그 마음을 기억해 보십시오. 컬렉터들은 미술사적으로 가장

중요한 역할을 합니다. 작가가 작품 제작을 지속할 수 있게 해 주며, 그들을 알리는 사람들이 작가를 더 알리고 확립하는데 힘을 실어주는 일입니다. 르네상스 미술이 발전하기 위해서는 컬렉터들의 사랑과 지원과 애정이 필요했습니다. 후대 미술사 역사에 컬렉터의 이름이 기록될 것입니다.

여러분은 어떤 미래를 창조하시렵니까? 그림을 볼 때 어떤 기분으로 기억되고 싶으십니까?

그림은 모사나 반복이 아니라 표현입니다. 인간이 인간다움을 가장 아름답게 증명할 수 있는 방법 중 하나가 미술입니다. 그래서 인류 초기부터 미술은 인간다움을 증명하고 지성을 상징하는 하나의 표상이자 상징인 것입니다. 그림을 바라볼 때 인류는 행복을 느꼈습니다. 신의 손길을 느끼기도 하고, 위대한 지성을 생각하기도 하며, 조상과 자신을 이어주기도 하고, 자연에 대한 큰 교훈을 주기도 했습니다. 그림은 사람은 위대해지기도, 반성하기도 하며, 크고 높고 너른 생각으로 자신의 미래를 개척할 용기와 힘을 주기도 합니다. 그림은 인간 지성의 상징이며, 인간이 동물이 아닌 신의 자녀로서 얼마나 아름다운 방법으로 소통하고 기록할 수 있는지를 알려 줍니다. 그러므로 우리는 그림을 볼 때 어둡게 보는 게 아니라 밝음으로 보아야 합니다. 슬픔으로 보는 게 아니라 기쁨으로 보아야 합니다. 그림 속에는 에너지가 있습니다. 그래서 그림을 그리는 이와 알리는 이와 소장하는 이의 심금을 울릴 에너지를 받아 세상에 존재가 드러나고 남겨지고 이어오는 것입니다. 그림을 사랑하는 모든 미술인들은 불만과 슬픔의 어두운 컬러가 아닌 만족과 행복의 밝은 색채의 힘을 지녀야 합니다.

제3장 행복한 시크릿

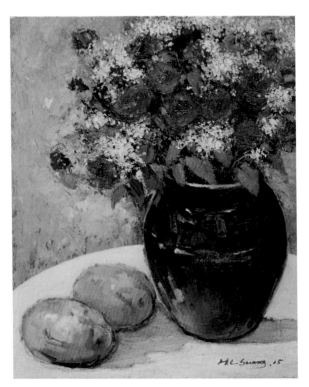

성하림, 장미와 모과
2015년, 캔버스에 유채, 8호 F

기분을 한문으로 보면, 기분(氣分) 즉, 기의 한 부분, 혹은 기의 나눠짐인데 사람은 물질이기도 하지만 기의 존재로써 감정과 기의 분할로 세상을 인지할 수 있습니다. 기분에 대한 사전적 정의는 대상, 환경 따위에 따라 마음에 절로 생기며 한동안 지속되는, 유쾌함이나 불쾌감을 의미하기도 합니다. 기분을 좌우하는 것은 컨디션, 감정, 원기, 비위, 느낌, 무드, 마음, 분위기, 상태, 생각이기 때문에 기분은 당시의 에너지의 흐름의 단면을 잘라(氣의 分) 느껴지는 감입니다.

이 말은 다른 말로 기분은 단지 순간적이므로 미술을 사랑하는 사람들은 그 순간적인 감정에 불과한 단면에 슬퍼하거나 분노하지 않아야 합니다. 그 힘을 지녀야만 미술이 가진 강한 힘을 소유할 수 있습니다. 우리는 왜 미술을 사랑할까요? 행복해지고 싶기 때문입니다. 사랑하고 싶기 때문입니다. 기쁨과 환희와 미래의 희망을 보기 위해서입니다. 그러므로 마음을 밝게 밝히십시오. 여러분들은 미술을 사랑하는 분들이므로 세상에 아름다움의 빛이 되어야 합니다.

기분을 다른 말로 감정이라고 할 수도 있습니다. 그러나 옳지 못한 판단을 했는데 기분이 좋다면 그것은 재앙의 시작이고, 좋은 판단을 했는데 단지 기분이 나쁘다는 이유로 그것을 밀어낸다면 그것 또한 슬픈 일입니다. 기분은 그냥 기분으로 놔두십시오. 그것은 감정에 불과하니 나의 판단력을 흐리게 합니다. 누군가 나에게 뭐라고 말하거나, 내 스타일과 다른 방식으로 상대가 반응한다 해서 내 기분이 나빠서는 안됩니다.

기분에 의해 감정이 좌우되는 사람은 마치 풍선과 같아서 바람이 부는 대로 날아가 버립니다. 가벼운 사람이 됩니다. 그러나 기분을 느끼

제3장 행복한 시크릿

지만 순간적인 감정의 영향을 받지 않는 사람은 마치 순도 높은 금과 같아서 무게감이 있습니다. 분노나 슬픔, 좌절 따위는 아무짝에도 쓸모 없습니다. 기쁨이나 환희, 희망이야말로 내 미래를 끌어올 감정적 에너지가 됩니다.

우리가 자주 사용하는 말 중, 어떤 말을 듣고 "기운이 난다."고 할 때가 있습니다. 이 말은 기를 움직일 힘이 난다는 의미로 운명을 거슬러 내 마음대로 삶을 움직일 수 있다는 것을 의미합니다. 기분 따위는 쓰레기통에 던지고, 분노, 실망이나 절망도 즉시 잊으면 다시 그림을 순수한 마음으로 사랑할 희열이 생겨나고, 내 몸과 감정에 군더더기가 없어지고 두려움이 사라집니다.

기분에 속지 마십시오. 그것은 이미 지나간 과거를 기분 나빠하는 것이므로 지금과 미래로 가는데 아무 소용이 없습니다. 지금 기분이 안 좋다면 과거의 데이터에 의해 지금의 감정을 형성한 것에 불과하기 때문에 그것은 지금이 아닙니다. 과거에 불과한 것입니다. 그러나 지금 기분이 좋다면 미래를 만들어가는 것으로 지금의 감정이 기분 좋은 것을 유지하다 보니 그것이 어느덧 미래가 됩니다.

색채는 에너지를 가집니다. 그림은 물질이면서 기의 총합입니다. 그림에는 그리는 이의 감정과 판매하고 소개하는 이의 마음과 소장하는 이의 행복과 염원이 깃들어 있습니다. 물질은 기 즉 에너지의 영향을 받습니다. 기분을 좋게 하면 그림과 내 몸과 내 주변의 물질이 변화됩니다. 그러니 기분에 속지 말아야 합니다. 기분은 지나가는 바람에 불과해서 자신을 풍선처럼 날려버리기도 하고, 정금처럼 고귀하게 만들기

도 하니까요.

　계속 기분을 좋게 할 수 있다면 그것은 미술인으로서 자아가 강하다는 의미이며, 감정에 굴복하지 않고 처음 마음먹은 순수성과 전문성을 지켜나가려는 지성이 있음을 증명하는 것입니다. 뜻을 이룬다는 것을 의미합니다!

　마음의 에너지(氣)를 잘 사용하세요. 기분은 에너지입니다!
　그 기분 좋은 마음으로 그림을 바라보세요. 그림 속에서 내면을 채워줄 행복감이 몰려올 것입니다. 행복한 음악을 들으며, 좋은 생각을 하면서 그림을 보세요. 나에게 많은 이야기를 걸어올 것입니다.

제3장 행복한 시크릿

몽우 조셉킴, 우린 매일 봄날 아침
2016년, 캔버스에 유채, 10호 F

「물고기를 먹는 피카소」
사진 작품을 보면서

　지금은 미술사가와 미술힐링 강사로 활동하고 있지만, 예전에는 아트 딜러 활동도 했습니다. 갤러리도 여러 번 운영해보기도 했고, 세계 명화 전시나 판매를 하기도 했습니다. 어려운 시절에는 가난하고 힘든 작가들을 도와주고 저의 호구지책으로서 판매에 열중하기도 했습니다. 그러던 중 파블로 피카소의 작품을 소장한 대형 컬렉터분들을 뵙게 되었는데 미국과 프랑스와 독일에서였습니다. 저는 외국어에 그리 능통하지 못해서 통역인이 있어야만 해외 업무를 볼 수 있었습니다. 더구나 미술용어는 예민하고 섬세한 대화를 해야 하기 때문에 통역하는 분도 미술에 어느 정도 정통해야만 정확한 느낌을 말할 수 있어서 애로사항이 있었습니다. 크리스티, 소더비 경매장을 오가고, 국내외 경매장을 오가기도 했습니다. 지금은 제 제자들이 소더비, 크리스티 등에 활동하고 있습니다. 나보다 더 커졌죠. 스승은 자기보다 더 작은 제자를 만드는 것이 아니라 스승보다 제자가 더 커지기를 원합니다. 오히려 제자들이 나에게 도움을 주겠다고 하지만 아직 나의 꿈이 있기 때문에 그 꿈을 실현하고 난 후에 제자들과 함께 하겠다고 했습니다.

　나는 종종 제자들에게 피카소의 식습관을 가지면 좋다고 조언을

제3장 행복한 시크릿

해 줍니다. 피카소는 그림만 잘 그린 것이 아니라 식습관도 좋았습니다. 피카소를 기억하는 컬렉터 분들과의 대화를 통해 알게 된 피카소의 식습관을 간략히 언급하겠습니다.

1. 그림을 그린 후에는 샤워를 한다. 그래서 상쾌한 상태를 유지한다.
2. 더울 땐 웃통을 벗고 추울 땐 옷을 입는다.
3. 육지 동물은 적게, 바다 동물(물고기)은 즐겨 먹는다.
4. 술은 즐길 정도로만, 일주일에 2번 정도 마신다.
5. 그림을 그릴 때는 노동정신이 아니라 놀이정신으로 한다.
6. 희로애락을 그림으로 푼다. 혹은 말로 푼다.
7. 몸과 마음이 아플 땐 음악을 듣고 사랑을 한다.
8. 담배는 환기가 되어 있는 공간이나 야외에서만 핀다.
9. 화내는 것보다는 웃기를 즐긴다.
10. 거래 여부를 떠나 상대를 만난 것 자체를 즐긴다.
11. 일정보다 몸을 더 중요시한다. 잠을 자야 일을 할 수 있다.

이 내용들은 피카소의 지인들이 제게 말씀해 주신 것입니다. 이 습관이 작은 것 같아 보여도 피카소의 장수 비법에 영향을 주었을 것이라고 생각합니다. 피카소는 금연이나 금주를 하지 않았습니다. 다만 양이 의외로 적었고, 흡연이나 음주를 하더라도 상대와 말하는데 시간을 보낸 나머지 의외로 적게 담배 피우고, 술을 적게 먹었다고 알려 줍니다. 그리고 아이처럼 매사를 신나게 놀면서 그림을 그리고 사람을 대했다고 합니다. 특히 물고기 요리에는 지중해식 요리방법을 즐겨 했다고 전해지며, 양념도 다 구운 뒤 뿌렸다고 하니 염분 섭취가 적었을 것입니다. 생선을 먹을 때에는 생선의 뼈만 남겨두고 다 발라먹는 스타일

이라고 합니다. 그래서 사진 속에 그 장면이 해학적으로 찍힌 것입니다.

즐겁게 사세요. 그러면 몸과 마음이 행복해집니다. 아이처럼 매일 신나고 재미나게 사세요! 피카소처럼요.

몽우 조셉킴, 학과 거북(鶴龜)
2016년, 캔버스에 유채, 10호 F

제3장 행복한 시크릿

고통이 고통을 지운다

나를 좋아하는 미술인도 있을 것이고, 싫어하는 미술인도 있습니다. 그것은 그분들이 좋은 분이거나 나쁜 분이라서 그런 것이 아닙니다. 또는 나 스스로가 아주 나쁘거나 아주 좋아서 그런 것이 아닙니다. 물론 실수로 인해 기분이 나쁘신 경우라면 예외입니다. 자신의 고통의 크기가 커질수록 남을 나쁘게 보는 것이고, 나의 고통의 크기가 작을수록 남을 좋게 보는 것에 불과합니다. 한자에서 괴로울 고(苦)라는 말의 반대말은 즐거울 락(樂)이겠습니다. 그러나 락(樂) 또한 고통의 일부인데, 이는 집착이 될 수 있기 때문입니다. 한자로만 보면 고(苦)와 락(樂)이 다른 것 같아 보입니다. 그러나 사실 같은 것입니다. 느끼는 것에 불과하니까요. 즐거움과 괴로움이란 것은 사실 찰나의 느끼는 감정에 불과하고 찰나의 기쁨이 지나가면 허무하게 되어 고(苦)의 영역으로 들어가게 됩니다. 삶은 파도와 같아서 좋은 일, 나쁜 일이 번갈아 오기 때문입니다.

즐거운 그림을 그리고 싶어 하는 미술인들, 갤러리나 미술관에서 전시 기획을 기쁨으로 일하려는 갤러리스트나 큐레이터, 아트 디렉터, 도슨트, 그림을 수집하는 컬렉터, 화가의 지인들, 가족들에게 늘 기쁨이 넘쳐나기를 기도합니다.

38년간 이 길을 걸어오면서 느낀 것은 즐거움이 고통을 지우는 것이 아니라 고통이 고통을 지운다는 사실이었습니다. 한 가지 이야기를 해보겠습니다. 고통을 주면 고통이 즐거움으로 바뀌는 경우가 있습니다. 무엇일까요? 네, 바로 매운 음식을 먹을 때죠.

미국 캘리포니아대학교 버클리캠퍼스 연구팀이 최근 「세포 저널」(the journal Cell)에 발표한 논문에 보면 카레, 고추를 많이 먹으면 장수한다는 연구 결과가 나왔습니다. 연구팀은 생쥐 실험을 통해 통증 감지 단백질을 생성하지 못하도록 하자 장수했다고 밝혔습니다.

마찬가지로 인간은 매운맛의 캡사이신이 함유된 음식을 먹으면 암 발생률이 적고, 적은 움직임으로도 칼로리를 태우고, 당을 처리하는 대사기능도 활발해집니다. 매운맛으로 통증 센서를 막으면 우리 몸이 좋아진다는 사실 속에는 흥미로운 점이 숨어 있습니다. 사실 우리의 혀가 맵다고 느끼는 것은 일종의 통증 즉 고통이라고 볼 수 있습니다. 매운맛이 혀에 느껴지면 그 고통으로 인해 다른 통증에 둔감하게 되는 것이죠. 생각해 보세요. 매운 고통을 겪는데 사람은 기분이 좋습니다.

공포 영화를 보았는데 갑자기 기분이 좋아집니다. 그 위험이 나에게 닥치지 않은 기쁨도 있지만 영화의 내용보다 내가 더 행복한 것 같거든요. 우리의 심장이 뛰는 것은 아드레날린이라는 고통을 느끼는 호르몬 때문입니다. 너무 평온한 가운데 있게 되면 작은 고통에 좌절하여 삶을 유지할 수 없습니다. 자살하는 사람들은 단 한 가지의 고통 때문에 삶을 마감하려고 하는 것입니다. 살다 보면 행복한 일만 있지는 않습니다. 때로는 고통스러운 일이 복이 되어 미래의 위험한 일을 지나가게

제3장 행복한 시크릿

하기도 하고, 즐거운 일들이 많은 듯하나 미래의 위험이 도사리고 있기도 합니다. 많은 고통이 있다면 행복해하십시오.

단 하나의 고통만 있을 때 사람은 거기에 집중하게 되어 위험해집니다. 살다가 큼직한 고통이 있다면 작은 고통은 고통의 측에도 들지 않습니다. 때때로 작은 고통으로 사람들이 삶을 포기하지만 큰 고통이 작은 고통을 방패로 막아 우리의 정신을 보호하기도 합니다.

한 화가는 자신에게 과거 건강 문제, 빚 문제가 오히려 자신을 지켜주었다고 말합니다. 돈 문제가 너무 힘들어서 죽기 살기로 매일 화실에 나와 그림을 그렸다고 합니다. 돈 문제 때문에 몸이 아픈 것을 잊어서 건강 문제는 증발하고, 다른 자질구레한 고통도 경감이 되어 지금까지 자기가 살아 있는 것이라고 합니다. 그리고 그 당시 고통을 피하려고 그린 그림들이 지금 계속 판매되어서 점차 고통의 원인을 없어지게 되었다고 합니다. 고통에 집중하지 않고, 건설적으로 감정을 사용했기 때문입니다. 더 큰 괴로움으로 작은 괴로움이 덮이는 것입니다.

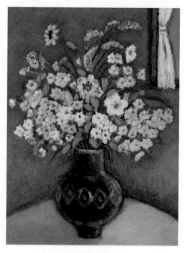

몽우 조셉킴, 相敬(서로공경) 성하림, 정물
2016년, 캔버스에 유채, 4호 F 2015년, 캔버스에 유채, 4호 F

　아는 사람이 장롱 운전면허 소지자인데 백화점 경품으로 새 차를 당
첨 받았습니다. 뛸 듯이 기뻐했지만 그 차를 몰고 며칠 후 다쳤습니다.
한마디로 그 사람에게는 기쁨이 고통으로 결론이 된 것입니다. 준비되
지 않은 기쁨은 고통이 됩니다. 반대로 지금의 고통이 내일의 기쁨으
로 변화하기도 합니다. 그러므로 하루하루의 고통에 너무 많은 의미를
부여하지는 맙시다.

　40년 가까이 미술이라는 이 길을 걸으면서 완주할 수 없을 것 같은
엄청난 고통이 많았습니다. 그런데 말이죠. 그 고통이 나의 목표를 현
실적으로 만들어 주고, 타인의 외면이 나를 갈고닦게 해 주었으며, 누
군가의 무시가 나를 강하게 만들고 준비하게 만들었습니다. 생존에 더

제3장 행복한 시크릿

유리해진 것입니다.

앞에서 언급했듯이 나를 미워한 사람과 좋아한 사람이 있다고 했습니다. 미워하는 사람이 불만을 말합니다. 내 마음은 그 마음이 아닌데 그 사람 입장에서는 맞는 말이거든요. 듣다 보면 그 사람이 나 외에 다른 고통에 휩싸여 있음을 알게 됩니다. 고통스러우니 세상이 고통스럽게 보이는 것이고 미워하는 것이니 미워하도록 보이는 겁니다. 그런데 나에게도 그런 모습이 있었습니다. 남을 미워하고 싫어하고 꺼려하는 모습이 발견되어 부끄러웠습니다. 고통의 종이 된 것입니다.

미술은 아름다운 기술로서 삶 또한 아름다워야 합니다. 기쁨이나 고통은 찰나의 생각에 불과한 것이지 현실이 실제로 그런 것은 아닙니다. 단지 내 기분이 좋고, 나쁜 것입니다. 한마디로 내 마음속에 스위치를 켜서 기쁨의 전구를 넣으면 희망으로 밝아지고, 계속 기분이 좋은 것입니다. 행복으로 활짝 만개하세요. 피어나 향기를 발하세요.

성경의 누가복음 12장 22절부터 30절에서는 이렇게 알려 줍니다.

22 그분이 제자들에게 말씀하셨다. 그러므로 여러분에게 말합니다. 더는 여러분의 목숨을 위해 무엇을 먹을까, 여러분의 몸을 위해 무엇을 입을까 염려하지 마십시오.
23 목숨이 음식보다 소중하고 몸이 옷보다 소중합니다.
24 까마귀를 생각해 보십시오. 까마귀는 씨를 뿌리거나 거두지도 않으며 헛간이나 창고도 없습니다. 하지만 하느님께서 그것들을 먹이십니다. 여러분은 새보다 훨씬 더 소중하지 않습니까?

25 여러분 중에 누가 염려한다고 해서 자기의 수명1을 조금이라도 늘릴 수 있겠습니까?

26 여러분은 그처럼 작은 일도 할 수 없으면서 왜 다른 일들에 대해 염려합니까?

27 백합이 어떻게 자라는지 생각해 보십시오. 백합은 수고하지도 않고 옷감을 짜지도 않습니다. 그러나 여러분에게 말하는데, 온갖 영화를 누린 솔로몬도 이 꽃 하나만큼 차려입지 못했습니다.

28 믿음이 적은 사람들이여, 오늘 있다가 내일 아궁이에 던져지는 들풀도 하느님께서 이처럼 입히신다면 여러분은 얼마나 더 잘 입히시겠습니까!

29 그러므로 더는 무엇을 먹을까 무엇을 마실까 구하지 말고, 더는 염려하여 불안해하지 마십시오.

30 그 모든 것은 세상 사람들이 열렬히 추구하고 있는 것입니다. 여러분의 아버지께서는 그러한 것들이 여러분에게 필요하다는 것을 알고 계십니다.

고통 속에서 깨달은 기쁨은 어느 누구도 빼앗아 갈 수 없는 지혜를 줍니다. 즐거워서 즐거운 깨달음도 좋지만 삶에는 음양이 교차하기 때문에 기분 따위에 영향을 받는 사람이 되지 않아야겠습니다. 내가 고통스러워하든, 기뻐하든 그것은 기억에 불과한 것이니까요. 잠시의 감정에 불과하니까요. 아름다움을 그리고, 아름다움을 전시하고, 아름다움을 소개하고, 아름다움을 소장하려면 기분을 언제든지 변화할 줄 알아야 합니다.

누군가를 미워하지 마세요. 미워한다는 것은 그 사람 때문이 아니라

내 마음이 힘들어서 누군가를 미워하는 거니까요.

오늘을 괴로움으로 집중하지 마세요. 하루에 수십 번 기쁨의 파도가 일기 때문입니다.

오히려 감사하는 마음으로, 미움과 증오를 지우고 내 마음속에 기쁨을 밝히십시오. 햇살과 달과 별빛은 빛나기에 가치가 있는 것입니다. 고통스러울 때 고통스러워하는 것은 누구나 할 수 있지만 고(苦) 중에서 락(樂)으로 살아가는 것은 강한 사람만이 할 수 있는 능력입니다.

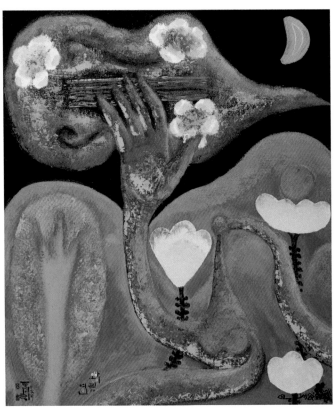

몽우 조셉킴, 바이올린과 여인
2016년, 캔버스에 유채, 10호 F

비극의 사유

 화가들의 그림 속에는 즐거움도 있지만 슬픔도 있습니다. 고독하고 적막하고 막막하며 어두운 자신의 모습을 드러내기도 합니다. 때로는 남을 빗대어 그리거나 자신을 리얼하게 표출해서 그 고통 속에서 빛나는 찰나의 각성을 깨웁니다. 견디기 힘든 자신과 사회에 대한 비극을 표현함에 앞서 작가들은 상상과 암시로서 상황을 유추하게 하려고 시도합니다. 그래서 그 고통과 비극의 사유에 대해 사람들이 공감해 주기를 바랍니다. 그러나 작가들의 그런 이유와는 달리 표현에서 관람자들이 공감하게 하는 것은 쉬운 일이 아닙니다. 왜냐하면 공감대는 '일반적'이라는 개념이기 때문에 작가의 '주관성'과 충돌이 빚어집니다. 관람자나 컬렉터들은 의외로 그림을 보는 관점과 시선에서 작가들과는 다릅니다.

 화가들은 상황에 대한 언급이 없음에도 그런 감정 상태를 표현하고 싶어 합니다. 그러나 그림을 보고 수집하는 관람자는 그런 작가의 의도를 읽는데 어려움을 겪습니다. 이유가 무엇일까요? 화가들의 그림이라는 세계는 외국어와 같기 때문입니다. 그래서 적절한 번역을 가하지 않으면 이해되기가 어렵습니다. 백남준의 행위 예술은 멀쩡한 피아노를 부수거나, 바이올린을 애완동물처럼 줄에 묶어 끌고 다니거

제3장 행복한 시크릿

나, 넥타이를 자르는 등의 퍼포먼스로 잘 알려져 있습니다.

레전드가 되면 그 모든 것이 에피소드가 되고, 미술사적으로 대단한 반향을 일으키지만 알려지는 초기에는 이해되기가 어렵기 때문에 회화 작가들은 세 가지 선택을 해야 합니다.

1. 작가의 주관적 관점으로만 작업한다.
2. 관람자를 위한 일반적 관점으로만 작업한다.
3. 작가의 주관과 관람자의 공감을 이끌어내는 작업을 한다.

관람자의 이해를 돕기 위해서는 작품 속에 육하 원칙은 아니더라도 상황과 이유를 암시할만한 내용이 필요합니다. 관람자들은 의외로 작가들과는 달라서 작가의 심리를 읽지 않고 자신이 이해하는 방법으로 그림을 봅니다. 그렇기 때문에 '왜 견디기 힘든지', '어떻게 고난을 이길 수 있는지'가 더 드러나야 비극적인 작품이나 개념적 작품이라도 관람자들의 이해에 도움이 됩니다.

백석 시인의 수필이자 시, 「남신의주 유동 박시봉방」이라는 제목의 글을 참조해 보시면 도움이 될 수 있는데, 처음에 이 시의 제목만 봤을 때에는 무슨 이야기를 하는지 도무지 알 길이 없습니다. 그러나 가만히 들여다보면 시의 주제에서 답이 약간 나옵니다. '남신의주'의 '유동'이라는 유씨 성을 가진 동네에 '박시봉'이라는 사람의 집에 있는 거한 이야기를 담고 있는 것입니다. 그 시의 시작은 '어느 사이에 나는 아내도 없고, 또, 아내와 같이 살던 집도 없어지고'라는 자신의 비극을 먼저 암시합니다. 이것은 작가들에게 자칫 결론을 빨리 이야기하는 듯하지만

괴로운 이유를 언급하므로 그 이후의 감정적 고양 상태와 감정의 변화, 추스르는 단계에 이르는 사유를 짐작케 합니다.

그러므로 화가들 역시 그림 속에 상황과 이유, 사유를 언급하면서 전개한다면 작가 입장에서는 식상하겠지만 관람자 입장에서는 해석이 가능하기 때문에 관람자의 감정을 이끌고 원하는 방향으로 몰고 갈 수 있습니다. 작품의 독창성에 더해서 이해도를 높이면 관람자 입장에서는 더 작가와 그림에 공감하게 되는 것입니다.

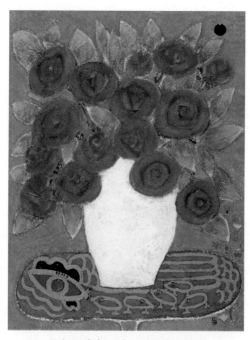

몽우 조셉킴, 꼬끼오 삐약삐약 활짝
2018년, 캔버스에 유채, 6호 F

제3장 행복한 시크릿

제4장

아트 딜러의
길을 걸으며

아트 딜러(미술 딜러)의
길을 걸으며 1

아트 딜러라는 말은 미술을 판매하는 사람을 말합니다. 그림이나 조각 그 외 미술과 관련된 비즈니스를 하는 사람들의 총칭으로 사용되기도 하지만 사실 큐레이터나 갤러리스트와 조금은 다른 시각으로 길을 걸어갑니다.

큐레이터는 미술사적인 시각과 미술관 운영과 전시에 대한 관점을 가져야 하며, 갤러리스트는 미술사적인 시각보다 미술시장적인 시각과 갤러리운영과 작품판매에 관심을 더 가져야 합니다.

큐레이터와 갤러리스트, 아트 딜러 모두 같은 길을 걸어가지만 세분화하면 다른 길로 걷고 있는 사람들입니다.

아트 딜러는 화실에서 영원을 그려나가는 외로운 화가를 알리는 작업을 최고의 영예로 가집니다. 이 감정은 사실 아트 딜러만이 가지는 감정이 아니라 큐레이터와 갤러리스트 모두 가지고 있습니다. 다만 다른 분야라고 한다면 아트 딜러는 일정한 수입이 없다는 점입니다. 그러니까 아트 딜러는 큐레이터와 갤러리스트(갤러리 운영)의 업무를 합친 것이라고 정의할 수 있지만 누군가에게 비용을 받지 않고 척박한 땅을 경

작하여 수입을 얻어 작가와 자신을 부양해야 합니다.

고려시대에는 무신이 있었고, 문신이 있었습니다. 아트 딜러는 이 무 (武)와 문(文)을 겸비하여 이상과 현실을 연결하는 사람입니다. 그들은 이런 시각을 가지고 작가를 바라봅니다. 100년을 앞선 미래의 거장을 바라보고 그를 세상에 선보입니다. 세상이 손가락질을 하더라도 어떤 수모와 가난과 반대가 있다 해도 세상을 바꿀 다음 세상을 열어갈 작 가를 알리는 것이 아트 딜러의 길입니다. 만약 다음 세기를 바라볼 안 목이 없이 개인의 안목으로 어떤 화가를 도와준다면 화가와 아트 딜러 모두 극심한 가난과 고통 속에서 사라질 것입니다.

아트 딜러의 목적은 작가의 사후에 뜻이 있는 것이 아니라 작가의 생 전에 그가 행복한 마음으로 그림을 그리도록 하는 것입니다. 화가가 어 려우면 눈물을 흘리며 그를 위로하고 능력이 모자라지만 그의 삶속에 서 가난과 고통을 겪지 않도록 쏟아지는 비를 막아주는 우산이 되어 야 합니다.

아트 딜러가 어느 작가를 발굴하는 과정을 들여다보면 우여곡절이 많습니다. 아트 딜러가 본 화가의 미래를 화가인 본인이 보지 못하거나 컬렉터(미술수집가)들이 아직 그 빛을 보지 못하는 경우도 있습니다. 아 트 딜러는 작가가 안정적인 기반 속에서 여러 갤러리와 미술관에서 작 품을 소장하고 판매할 수 있도록 그 힘을 아끼지 아니합니다. 때로는 좋은 작가가 되도록 도와주었지만 작가가 다른 갤러리로 가는 경우도 많습니다. 그러나 아트 딜러는 그 화가가 잘 되기를 바라며 진심으로 박수를 쳐 주어야 합니다. 다음 세기를 열어갈 작품을 그리도록 그가

가진 잠재력을 세상에 보이도록 하는 일이 아트 딜러의 주된 목적입니다.

작가의 도록을 볼 때에 눈물을 흘리지 못하는 사람은 아트 딜러가 되어서는 안 됩니다. 그 작품 안에는 작가의 희열과 눈물이 서려 있기 때문입니다. 그의 삶이 들어가 있기 때문입니다. 그가 가난과 고독과 이별과 좌절과 공포와 두려움을 행복과 만남과 성공과 용기로 이겨낸 그의 심장의 이야기이기 때문입니다.

성하림, 달항아리
2016년, 캔버스에 유채, 20호 P

몽우 조셉킴, 꽃을보다
2016년, 캔버스에 유채, 4호 F

아트 딜러(미술 딜러)의
길을 걸으며 2

아트 딜러의 길에 관심을 가지고 필자에게 메일을 보내주신 젊은 분에게 저는 얼마 전 아트 딜러의 길이 험난함 속에서 일을 진행할 수 있다는 부정적인 메일로 답을 했었습니다. 아트 딜러가 되고 싶어 하거나 화가로 활동하고 싶은 분이나, 그 외 미술의 길로 들어서고 싶은 분들이 문의를 합니다.

미술을 좋아하는 마음에 일부 사람들은 화가가 되기도 하고 미술학원을 운영하기도 하며, 미술평론인이나 학예연구가가 되기도 합니다. 그리고 그림을 수집하다가 갤러리를 하려고 하거나 아트 딜러의 길에 관심을 가지기도 합니다.

제가 40여 년 가까이 이 길을 걸어와 보니 이 귀하고 아름다운 설레는 뜻과는 달리 가는 길에 어둠이 서려 있다는 것을 알게 되었습니다. 이 세계는 어둠속에서도 작가와 작품 세계를 확립할 내적인 힘이 있어야 합니다. 사실 갤러리 운영이나 아트 딜러로 성공하는 것보다는 기업을 운영하는 것이 더 쉬울 수도 있습니다. 그만큼 많은 시간과 희생과 금전적인 투자와 유지비가 필요합니다.

작가들을 알려도, 위대한 작가가 아니라면 작가와 딜러 모두 굶을 수밖에 없으며 위대한 작가라도, 자금력과 인맥이 동원되지 않으면 그를 알린 동생이자 화상인 테오처럼 힘겨울 수도 있습니다.

어떻게 보면 직장 생활보다 더 각박하고 처절하며, 치열하게 일해야 합니다. 이미 경쟁이 많은 현실 속에서 아트 딜러가 되려면 갤러리 업무 외에 미술사 업무, 비즈니스, 자금력 동원, 대인관계 등 그 외 작가 관리와 미술 컬렉터들의 취향을 읽는 등의 피나는 노력을 해야 합니다. 피나는 노력 끝에 성공했다는 말을 들을 때에도 수십여 년이 지나가기도 합니다.

왜냐고요? 많은 돈이 들어와도 다시 유지비와 작가들 경제를 돌보는 비용으로 들어가게 되고 들어온 만큼 더 잘 되기를 희망하여 다음 전시와 비즈니스를 위한 투자를 하기 때문입니다. 잘 될 때는 잘 되지만 안 될 때는 안 되는 길이 바로 이 길입니다.

화가의 작품을 알리는 이 일은 분명 보람 있고 행복한 일입니다. 화가와 컬렉터(미술 수집가), 미술관 등을 연결하고 화가와 컬렉터가 오랜 시간 벗이 되도록 돕는 일을 하면서 정말 행복과 만족을 느끼게 됩니다.

보통 아트 딜러에 대해 사람들은 환상을 가지곤 하지만 반 고흐처럼 경제적으로 어려울 수도 있고 예상과는 다른 결과가 나올 때 당황하기도 합니다. 시대를 너무 앞서가도 안 되고, 뒤처져서도 안 되며 지금, 현실 속에서 작가와 관련인들의 경제적 필요를 위해 부단히 노력해야

합니다. 이 일을 하면서 작가를 살리다가 나중에는 작가들에게도 버림받기도 합니다. 필자가 이런 이야기를 하는 이유는 환상을 쫓는 삶을 살아서는 안 되기 때문입니다.

누군가를 좋아하는 것과 누군가의 아내가 되고 엄마가 되는 것이 차이가 있듯이 아트 딜러는 세간의 정보 등으로 뛰어든다면 당혹해할 상황을 직면할 것이며 여러 현실적인 어려움을 느끼게 될 것입니다.

만약 본업을 하지 않고 아트 딜러가 되려고 한다면 이 일은 6개월을 넘기지 못합니다. 이 일을 하려면 오히려 미술사 지식보다는 삶 속에서 돈을 버는 기술과 인맥을 쌓아나가는 것이 중요하며 작가들의 작품을 마음으로 좋아하는 것보다는 냉철한 이성과 현실감각으로 비즈니스를 잘 할 줄 알아야 합니다.

이 길은 성공하기 전까지는 현재의 지금 수입의 5분의 1 내지는 10분의 1 이하의 생활을 살 수 있기도 하고, 아예 돈이 나오지 않기도 합니다. 어떻게 보면 이것은 부업으로 한다면 재미있는 일이 될 수 있지만 잘못 선택하면 삶 자체가 파탄에 이릅니다.

낚시터에 가서 미끼를 드리우면 언젠가 고기를 낚을 수 있겠지만 터를 잘못 잡으면 10년에서 30년은 일체의 고기를 낚지 못하고 미술을 경멸하며 떠나 버리게 되는 것이 아트 딜러의 길입니다.

성하림, 맨드라미
2017년, 캔버스에 유채, 4호 F

성하림, 꽃
2017년, 캔버스에 유화, 4호 F

아트 딜러가 되고 싶다면 우선 지금 하고 있는 일에서 최고가 되어야 합니다. 미술을 좋아하니 미술만을 하면 더욱 좋다고 생각되겠지만 오히려 딜러로서 성공하는 사람은 다른 분야에서 많은 인맥을 가지고 있으며 본업을 충실히 하는 사람들입니다. 본업을 하면서 별도의 활동으로서 아트 딜러를 하는 사람들이 안정적으로 오랫동안 이 길을 걸을 수 있습니다.

지금부터 시작하면 안정적이라는 말을 들을 정도 수입이 되려면 20년에서 30년의 삶을 버려야 합니다. 그것도 성공했을 때의 이야기입니다. 아트 딜러가 되고 싶어 하는 사람을 만난다면, 그것도 사회적 경험과 비즈니스를 한 적이 없는 젊은 분이 이 길을 걸으려고 한다면 저는

제4장 아트 딜러의 길을 걸으며

이렇게 말하고 싶습니다.

"지금 하는 일에서 성공자가 되면서 꾸준히 미술에 대한 안목을 키우고 인맥을 관리하며 그림을 살 가능성이 있는 사람들을 알고 있고, 또 자신도 천만 원에서 1억 원 정도의 그림을 어렵지 않게 매년 여러 점 살 수 있는 정도의 중산층이 되어야 한다."

또한 작가들을 잘못 선택하면 두고두고 욕을 먹기도 하므로 지뢰밭을 성큼성큼 걸어가서는 안 됩니다. 이 세계는 깨끗하고 아름다우면서도 냉철하고 어둡고 추운 세계이기도 합니다.

미술에 대한 열정에 생업을 포기하고 이 길에 들어서는 사람은 뜨거운 열정에 사로잡혀 차가운 이성을 가질 때쯤은 이미 비즈니스가 실패했다는 곤혹감을 느끼게 됩니다. 처음에 열정이 불처럼 타오르는 사람은 나중에 미술 자체를 경멸하게 됩니다. 자, 이렇게 하십시오. 이것은 40여 년 경험자로서의 말입니다.

지금부터 지금 하고 있는 일에서 성공자가 되어 가면서 미술에 대한 지식과 그림시장에 대한 안목을 천천히 오래 길러나가는 것이 필요합니다. 소나기가 내리는 길을 걷고 있다고 가정한다면 우산을 들고 길을 걷는 것과 우산 없이 비를 맞고 걷는 것 사이에는 큰 차이가 있습니다.

아트 딜러의 길을 걸어가 본 사람으로서 미리 이 길을 걸어보니 무턱대고 걸어서는 안 된다는 생각이 듭니다. 그러나 우산을 써서 의미 없는 금전적 어려움과 감정적 상처 없이 충분히 삶을 즐기면서 행복한 마음으로 미술을 사랑할 수 있습니다.

그리고 아트 딜러는 컬렉터(미술 수집가)들과 교분이 있어야 하는데 미

술을 좋아하면서 금전적으로 여유 있는 분들과 미술적인 향기 나는 대화를 할 수 있어야 합니다. 그러니까 오히려 아트 딜러로 활동하려면 그 자신이 중산층에서 상류층 사이가 되면서 활동을 할 때 도움이 됩니다. 앞으로 그림을 좋아할 후배, 후학들에게 이런 점들이 참고가 되었으면 합니다.

이 일은 여유 있게 지금 하는 일에서도 성취하며 행복을 느끼면서 아트 딜러의 길을 천천히 걸어가는 것이 중요합니다. 미술이라는 정원을 걷는 일은 달려서는 안 되고 천천히 걸으며 지금 내가 살고 있는 삶을 정복하고 남에게 도움을 줄 수 있을 때 그 향기를 나눠줄 수 있습니다. 작가의 진면목을 알리고 작가가 행복한 마음으로 그림을 그리게 하며 컬렉터들에게 컬렉션 관리를 할 수 있는 도움이 되는 딜러 혹은 갤러리 CEO가 되는 것은 정말 쉽지 않은 것 같습니다.

제4장 아트 딜러의 길을 걸으며

성하림, 풍요
2018년, 캔버스에 유채, 12호 P

아트 딜러(미술 딜러)의
길을 걸으며 3

'아트 딜러의 길'이라는 주제로 작성한 두 개의 글에는 이 길을 걷는 데 있어 현실적 견해를 가지라는 의도입니다. 이번 글은 이 길을 걷는 기쁨을 써 봅니다. 본래 나의 꿈은 화가였습니다. 하지만 그림을 그리는 재능보다 그림을 설명하고 알리는 일에 더 소질이 있다는 걸 알았습니다. 피카소, 마티스 같은 대가들도 다른 화가의 그림을 딜링하기도 했습니다. 대가의 반열에 드는 예술가들도 자신의 안목에 따라 다른 화가의 그림을 사기도 하고, 판매하기도 합니다.

요즘은 아트 딜러의 세계에서 미술사가, 미술강사로 변경된 삶을 살고 있습니다. 그러나 확장된 것이라고 생각합니다. 여러 단체, 이를테면 도슨트, 갤러리스트, 큐레이터, 컬렉터, 미술관, 박물관, 갤러리, 병원, 각종 단체에서 강연을 합니다. 미술이 주는 힐링 에너지를 전달하는 데 행복감을 느낍니다.

아트 딜러는 숙명적으로 작품을 판매해야 합니다. 그래서 이 길은 이익이 있고 부자가 될 수도 있고 여유를 가질 수 있는 기회가 있습니다. 그림으로 소장자가 행복해하고 작가가 작업을 지속하는 것을 보면 정

말 행복합니다. 아트 딜러의 길을 걷고 싶거나 그 외 딜링을 원하는 분들의 문의를 받습니다.

화가들도 특정 화가의 그림을 구입하는 컬렉터가 되고 딜링자가 되기도 합니다. 상대 화가의 에너지를 흡수하고 화업의 길은 다르지만 서로 힘을 줍니다. 자신의 인맥을 사용하여 동료 작가를 도와줄 수도 있어 화가들도 그림을 사고 딜링을 하기도 합니다. 화가 본인은 자신을 어필하는데 익숙하지 않지만 자신이 좋아하는 화가에 대해 말하는 것이 어렵지 않은 경우가 많다고 합니다.

미술학원을 운영하거나, 미술 평론가, 학예연구가, 도슨트, 큐레이터, 갤러리스트가 된다고 하면 예전에는 자신의 전문분야에만 올인을 했습니다. 그러나 요즘 추세는 이분들도 전문적이지는 않아도 아트 딜링 활동을 하기도 합니다. 전문 아트 딜러들과의 조인트를 통해 경험이 많지 않아도 노하우를 공유하면서 이 일을 합니다. 이들은 예술가를 지원하고 싶은 열망이 있습니다. 그래서 적극적인 도움을 화가에게 주고 자신도 적정이익이 발생되고 소장자도 행복해하는 선순환을 만드는 최근 미술계의 새로운 패러다임인 것 같습니다.

어떤 분들은 그림을 수집하다가 갤러리를 하고 싶은 분들이 있습니다. 무턱대고 갤러리를 하는 것보다는 현실적으로 작가의 그림을 홍보하고 판매하며 유지할 수 있는지 생각하면 좋습니다. 갤러리를 해도 유지될 수 있는지 가늠하는 실험을 하도록 권합니다. 어떻게 하냐고요? 저는 요즘 강의를 중심으로 활동합니다. 그래서 갤러리를 하고 싶은 분들이 자신의 지인을 모아 놓고 그림을 살 것인지 안 살 것인지 테스트하는 겁니다. 만일 판매 에너지와 연관이 있으면 갤러리를 하는 것이

좋고 그렇지 않으면 기회를 잘 타진하는 게 현실적입니다.

이 길을 걸어와 보니 회열과 기쁨, 이익, 상생, 행복을 느꼈습니다. 이 세계는 환희와 부와 존경을 받으며 작가와 작품 세계를 확립할 수 있습니다. 성공과 부를 누리려면 적극적인 자세와 미술을 사랑하는 마음이 근본입니다.

작가들을 선택할 때 적어도 10년 이상의 안목으로 그림을 보고 사람들에게 알려야 당혹스러운 상황을 피하게 됩니다. 위대한 에너지를 가진 작가들을 알리고 판매하고 확립하고 알리면 작가와 딜러 모두 부를 누릴 수 있습니다. 텔레비전에서 가수 장윤정의 인터뷰 내용에서 "처음에는 자신의 노래를 사람들이 몰랐지만 전국을 돌아다니며 '어머나'를 불렀더니 꼬마들까지 부르며 길에 다니더라."라고 했습니다. 이 말은 아트 딜러와 딜링자와 소개자들의 부단한 노력과 지속력으로 파급될 결과에 대해 암시하는 말입니다.

아트 딜러의 길은 도슨트, 큐레이터, 갤러리스트, 일반인들도 될 수 있습니다. 한마디로 아트 딜러는 화가의 그림을 판매하는 일입니다. 이 과정에 참여하면 아트 딜러입니다. 나의 능력으로 어떤 화가의 그림을 팔고 이익을 보는 것은 정당한 것입니다. 그리고 화가가 화업을 이루도록 도와주는 문화 사업입니다. 보통 그림을 사는 사람들은 그림 수집가들, 부자들만 산다고 오해를 하는데 여러 강의를 통해 느낀 것은 그림을 처음 접한 분들도 그림을 구매한다는 점입니다.

제4장 아트 딜러의 길을 걸으며

몽우 조셉킴, 달에거하다,
2015년, 캔버스에 유채, 2호

몽우 조셉킴, 금빛연인
2016년, 캔버스에 유채, 2호 F

 강연장에 장을 보다가 오신 분이 들렀습니다. 그 분이 수백만 원에서 수천만 원의 작품을 구매하는 것을 보았습니다. 그림에 대한 깊이는 없어도 그림을 살 사람들은 그림에 들어간 힐링 에너지와 가치를 본능적으로 알고 있습니다. 미인을 판별할 때 대다수의 사람들이 큰 망설임 없이 미인이 누구인지 아는 것처럼 말이죠. 좋은 경험을 하게 되면 다음번에는 어떻게 해야 더 좋은 결과가 나올지 딜러와 전시기획, 강연기획자들이 고민하게 되고 그 고민이 좋은 전시와 강연과 이벤트를 통해 좋은 결과를 가져옵니다. 작가를 알리려면 작가 그림을 소장한 사람들이 많아지게 하는 것입니다. 미술시장에 기대어 성장하면 거품이 생겨 무너집니다. 과열은 좋지 않습니다. 따뜻하게 소액으로 작가의 고유한 힐링 에너지로 작품을 소장하는 분들이 많아져야 합니다.

아트 딜러의 길은 행복한 길입니다. 고흐나 이중섭에게 아트 딜러들이 많았다면 그는 지금까지 회자될 역작들을 많이 그렸을 겁니다. 그러므로 화가의 작품을 알리는 이 일은 미술사 역사에도 중요한 일입니다. 르네상스 미술이 발달한 것은 당시 상인들의 도움 때문입니다. 아트 딜러는 큰 틀에서 보면 그림을 판매하는 것입니다. 큰일이나 작은 일이나 그림을 판매하면 그림 딜링자가 되는 것입니다. 중요한 것은 이 일을 통해 이익이 나오는 것입니다.

세계적인 차원이나 작은 차원의 비즈니스 모두 힐링과 이익과 나눔이 근본이 되어야 지속이 됩니다. 지속하기 위해서는 두 가지 방법이 있는데 자신의 직업을 가진 채 겸할 수 있고, 올인 할 수도 있습니다. 이상과 현실을 테스트하고 가능성과 현실성을 보고 움직여야 합니다. 책에 나오는 고차원적인 아트 딜러의 길은 여유가 있는 성공 단계의 클래스이고, 아트 딜러 밑바닥에서 올라오는 클래스도 있습니다. 수십 년을 기울였는데 이익도 적고 화가들도 힘들다면 괴롭습니다. 크지 않은 이익이라도 바로 생기고 가능성이 보이면 화가와 아트 딜러, 그 외 기획자들도 안정적으로 활동할 수 있습니다.

아트 딜러가 되고 싶다면 우선 사람들을 많이 알고 있어야 합니다. 그리고 그들을 전시장이나 강연장이나 기타 그림을 팔 수 있는 운동장으로 모시고 올 수 있는 수단과 인맥이 있어야 합니다. 그리고 그림으로 힐링 에너지를 말하도록 본인도 힐링이 되어야 합니다. 이익이 생기면 더 기쁜 마음으로 더 큰 일을 끌어당길 수 있고 더 큰 일을 끌어당기게 됩니다. 이 일은 아트 딜러 개인의 이익에 국한되는 것이 아니라 예술가가 위대한 작품을 그리도록 돕는 일입니다. 이익이 창조되고 그 창조는 창작을 하는 예술가에게 혜택이 돌아갑니다. 한국의 새로운 르네상스

제4장 아트 딜러의 길을 걸으며

미술이 도래할 수 있도록 토대를 마련하는 것입니다.

　40여 년 가까이 걸어보니 먼 미래를 위해 수십 년을 허비하지 않고 바로 이익이 나오고 그 이익을 통해서 아트 딜러가 자기개발을 하고 삶을 유지하며 화가가 가진 힐링 에너지로 힐링이 되고 더 큰 힐링으로 가득 차서 사람들에게 넘치는 길임을 알게 되었습니다.

　아트 딜러가 되고 싶어 하는 사람을 만나면 나는 그림을 먼저 구매해 보도록 권합니다. 본인이 그림을 산 적이 없고 그림으로 힐링이 된 적이 없는 상황에서 시작하면 가상의 세계를 말하는 것 같고 본질이 아닌 주변을 서성거리며 탐색하는 것 같이 보이기 때문입니다. 그림을 구매하고 집이나 사무실에 걸어 놓고 얻은 힐링의 감정, 처음 느낀 설렘과 오래 바라보면서 얻은 컬렉터로서의 감정을 잘 기억하십시오. 그 힐링의 기억들을 전달해야만 자신의 힐링이 가득 차서 넘칠 수 있게 됩니다.

　이 세계는 따뜻하고 아름답고 나누는 홍익입니다. 그동안 자신이 쌓고 만났던 사람들에게 그림이 주는 힐링 에너지를 전달해서 그들에게 힐링을 선물할 수 있습니다. 미래의 거장의 가능성을 사람들에게 나눠 주는 일입니다. 피카소나 고흐, 이중섭, 박수근이 이름이 알려지기 전에 그들을 알리는 한 사람이 된다면 정말 행복할 겁니다.

몽우 조셉킴, 아침
2016년, 캔버스에 유채, 10호 F

찾아가는 미술전시,
찾아가는 미술강연

예전의 나는 파워포인트(PPT)를 띄우거나 인터넷을 사용하여 미술 강연을 했었습니다. 그리고 대학이나 단체나 규모가 있는 곳에서 하는 것을 즐겼습니다. 그러다 보니 의외로 미술은 먼 것, 나와 관계없는 것으로 생각하시는 분들이 많으시다는 것을 알게 되었습니다.

미술의 문턱이 높아서 그림을 가까이하기 어려운 분들이 참 많았습니다. 그리고 전문 직종에 종사하는 분들도 시간적 문제로 전시회에서 작품을 감상하는 여유를 가지기 어려우신 경우도 보았습니다. 미술에 대한 강연을 듣고 듣는 것에만 국한하지 않고 실제로 그림을 보며 그림과 화가의 비하인드 스토리, 화가와 그림을 보는 안목, 미술이론과 실제의 미술 세계의 차이 등을 보여 드리려는 것이 저의 강의가 추구하는 것입니다.

미술을 좋아하는 분들이라면 강의 일정이 중복되지 않는 한 필자는 강의를 하려고 노력합니다. 찾아가는 전시, 찾아가는 강의를 통해 문턱 없는 미술을 보여 드리는 것이 진정한 의미의 자유, 미술의 모습이 아닌가 생각했습니다. 미술은 자유로운 세계입니다. 그래서 고심 끝에

거의 모든 강의는 작가들의 양해를 구해서 원본 그림을 청강자들이 실물로 볼 수 있게 하도록 노력합니다.

　그리고 강의 전후로 넉넉한 시간을 두고 그림을 보며 대화하고 감상하는 시간을 가지고 싶습니다. 예전에는 강연 시간에 맞춰 강연을 한 후 바로 다른 지역 강의를 하기 위해 움직였지만 그림의 감흥이 이어지기 위해서는 그림을 직접 보고 느끼고 만지는 과정이 필요하다는 생각이 들었습니다. 그래서 다른 강사와는 달리 짐이 많습니다. 작가들의 작품을 모시고 갔다가 와야 하니까요. 그러나 그런 번거로움도 행복이자 큰 특권입니다. 작가들의 그림을 더 가까이서, 화가의 호흡과 감성을 느끼는데 도움이 된다면, 필자는 강연에서 얼마든지 짐꾼이 될 수 있습니다. 더구나 그림에 담긴 작가의 사연을 이야기하는 것을 좋아합니다. 작가들의 그림을 직접 보고, 색채와 서정을 느끼면서 행복해하는 분들을 위해 찾아가는 전시와 찾아가는 미술 강연을 하는 것을 즐깁니다. 같은 화가의 그림이라도 소장가치와 미술사적인 조명을 받는 작품은 따로 있습니다. 그것을 보는 눈을 기르는 것이 강의의 목적이기도 합니다.

　찾아가는 전시, 찾아가는 강의를 한 지 여러 해가 되면서 작품에 대한 새로운 시각을 가진 분들이 생기고 그림에 대해 가깝게 여기시는 분들이 많아져서 더없이 기쁩니다. 장소가 꽃집도 괜찮습니다. 찻집이나 아파트, 병원에서도 합니다. 전문 직종에 계시거나 미술에 대한 관심을 가진 분들에게 쉽게 미술이 삶 속에 느껴지시도록 하는 것이 미술을 하는 궁극적인 목표입니다. 강연이라고 해서 딱딱하게 하지 않으려고 노력합니다. 미술이야기거든요. 그림을 통해 삶의 자세와 새로운 시각을 느

제4장 아트 딜러의 길을 걸으며

끼시도록 돕고, 화가의 그림을 더 가까이에서 보고, 느끼고, 이해하시도록 하는 것이 미술 본연의 모습이 아닌가 싶습니다.

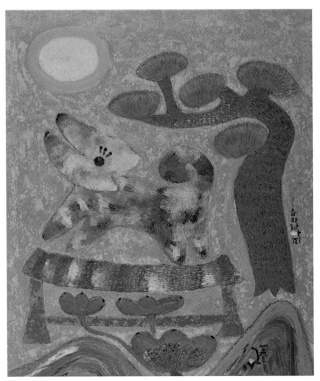

몽우 조셉킴, 봄과 강아지
2018년, 캔버스에 유채, 10호 F

작품과 작가에게
무한한 애정을 가진다

'작품과 작가에게 무한한 애정을 가진다'는 것은 말처럼 쉽지 않을 때가 있습니다. 그럼에도 불구하고 작가를 사랑하고 작품에 대한 무한 애정을 가져야 갤러리를 운영할 수 있고, 그 작가 작품을 컬렉팅 할 수 있습니다. 갤러리를 운영하고 운영에 참여하고, 그를 큐레이팅하고 컬렉팅하고 도슨팅하는 모든 사람은 그 자신이 화가가 되고 싶어 할 정도로 그림 그리는 것을 좋아하는 사람입니다. 또 그림 보는 것을 좋아합니다. 또한 사심 없이 작가들과 작가들의 삶과 작가들의 순수함과 실수까지도 사랑합니다. 그는 미술계에 입문할 때부터 작가들과 따뜻한 유대관계를 형성하였으며 때로 작가들이 실망스러운 말을 하거나 마음 아픈 방향의 행로로 가더라도 그에 대한 사랑을 변치 않게 하였습니다.

성하림, 몽우 조셉킴 화가 두 분의 이야기를 하겠습니다.
성하림 작가는 작업 방식에서 알 수 있듯이 진지하고 지속하는 작업을 하는 작가입니다. 그의 두터운 마티에르와 색조를 보면 오랜 시간 캔버스 앞에서 자신과 마주 했음을 보여줍니다. 작가는 작업에 집중하고 싶어 하기 때문에 화실에서 그림을 그리는 것을 더없는 행복으로 여

제4장 아트 딜러의 길을 걸으며

깁니다. 화가는 그림을 대할 때 기쁨을 느끼기 때문에 그의 시간을 빼앗으면 안 됩니다. 그것이 화가에 대한 예의이며 존중일 것입니다. 40여 년 가까이 화실에서 희로애락을 정제하여 그린 그의 작업물은 보는 이에게 감동과 힐링을 줍니다.

몽우 조셉킴 작가는 특이하게 1년 중 몇 번 이외에는 세상에 나오지 않습니다. 은둔형이라 그의 개인전에도 거의 나오지 않습니다. 작품에 대한 완성도를 높이기 위해서랍니다. 작가들마다 특성이 다르기 때문에 갤러리스트나 아트 딜러, 큐레이터, 미술 컬렉터들이 놀랄 때도 있습니다. 한 번은 몽우 작가가 작업에 열중하느라 말을 잊어버린 적이 여러 번입니다. 그런 열중하는 자세가 그의 예술을 부강하게 만들었지만 너무 몰두하기를 좋아해서 세상에 나오지 않는 어려움이 있습니다. 심지어 그의 친척들도 작업 때문에 20년 동안 그와 연락하거나 만난 적이 없습니다.

예전에는 작가들과 대화하는 것이 좋아 작가들의 화실에서 몇 날 며칠을 살기도 하였으며 소통하고 작업 광경을 보는 것을 좋아하였습니다. 심지어 작가보다 작품을 오래도록 보며 상념에 빠지기도 합니다. 그러나 미술 업무가 많아지면서 작가들과의 만남이 적어지는 경우가 많아서 마음이 아픕니다. 그러나 자신이 하는 일이 작가를 돕는 일이므로 더없는 기쁨으로 알리는 이 일을 즐깁니다.

화가들은 다 그런 것은 아니지만 대체적으로 대인관계가 원활하지 않고 감정이 예민한 분들이 많습니다. 그러므로 작품에 몰입할 수 있는 것입니다. 그러나 그것이 상처로 다가올 수도 있습니다. 아마 이런

생각을 할 수도 있습니다. '아름다운 그림을 그리는 작가가 이리도 마음이 좁을까? 혹은 내가 그를 위해 얼마나 많은 노력과 희생을 하였는데 그것을 모르다니 허망하다.'라는 생각도 들었던 적이 있습니다.

그러나 세상이 그런 마음을 모를 지라도 작가에 대한 무한한 관심과 지속적인 사랑을 가지고 있습니다. 심지어 작가들이 이런 나의 마음을 몰라주거나 오해를 하더라도 작가들에 대한, 그리고 작품에 대한 사랑은 용광로처럼 뜨겁습니다. 작품과 작가에 대한 무한 애정이 있기 때문에 자신의 미술 업무를 능숙하게 처리하며 그의 그림을 소장하고 그를 널리 알리고 세우고자 합니다. 사소한 감정 따위에 그에 대한 나의 확신과 애정은 변함이 없습니다.

만약 내가 이중섭이나 고흐나 피카소에게 따귀를 맞았다면 어떤 감정이 들까요? 나는 기꺼이 영광으로 여기며 따귀를 맞을 겁니다. 그리고 두고두고 자랑삼아 이야기할 겁니다. 나는 그것을 위대하게 만들어 그들의 예술 세계에 대한 찬사로 바꿀 것입니다. 지금 여러분이 만나고 있는 화가들은 이중섭, 박수근이며 고흐와 피카소입니다. 후대가 그들을 지원한 사람들과 소장자들을 위대하게 볼 것입니다.

제4장 아트 딜러의 길을 걸으며

성하림, 책가도
2016년, 캔버스에 유채, 20호 P

몽우 조셉킴, 달처럼 환히 빛나라
2016년, 캔버스에 유채, 2호 F

몽우 조셉킴, 봉황
2016년, 캔버스에 유채, 2호 F

다른 사람들을
훈련시키기

영화 〈동방불패〉에서 나오는 주인공은 하늘을 날아다니며 무제한의 무공을 사용합니다. 그러나 혼자서는 제국을 이루기 어렵습니다. 제아무리 강하고 유능한 사람이라도 팀워크가 잘 짜여 있어야 지속적으로 골인을 할 수 있습니다. 사람은 대체적으로 한계가 있습니다. 뛰어난 사람일수록 다른 사람을 믿지 못하고 자신이 모든 일을 하려는 경향이 있습니다.

성경 출애굽기는 이스라엘이 건국되기 전, 모세 시대의 이야기로 이집트에서 수백 년간 종살이를 하던 이스라엘 민족을 출(出) 이집트에 대한 이야기입니다. 수백만명의 이스라엘 민족이 이집트를 나와 광야로 나왔으나 법관이 없었기 때문에 광야에서 수많은 문제에 대한 판결을 내려야 하다 보니 모세는 녹초가 되었습니다.

출애굽기 18장 13-27절에 보면, 모세의 장인 이드로가 현실적인 조언을 베풉니다.

1. 사소한 일에서 중요한 일까지 모세가 도맡아 일을 하므로 효율적이지 않고 늦게 처리되어 불평한다.
2. 백성들이 모세만 바라보기 때문에 하나님의 말씀을 잘 모른다.
3. 모세가 아침부터 밤까지 에너지가 방전될 정도로 일을 하고 있다.

그러면 모세는 장인의 조언을 기분 나빠했을까요? 아닙니다! 그는 현실적인 조언을 잘 받아들였습니다.

1. 백성에게 신의 말씀을 가르쳐 자신이 자신을 가르치도록 했으며,
2. 지도자를 양성하며, 자신의 분신들을 세우고 훈련시켰으며,
3. 십부장, 백부장, 천부장 등을 임명하여 과중한 업무에 시달리지 않게 했다.

그래서 모세는 더 중요한 일에 집중할 수 있게 됩니다.

갤러리를 운영하고 컬렉터들을 만나고 언론과 정재계, 학계, 예술계 인사들을 만나고 조율하는 작업들은 많은 활력과 자산을 사용하게 하는 작업이므로 갤러리를 개관하기 전에 활동할 인재를 양성하고 훈련시킨 다음에 개관하는 것이 안정적일 수 있습니다. 그러나 현실은 그렇지 않습니다. 개관 후 훈련하고 양성하게 됩니다. 갤러리 운영은 감독하고 조율하는 일을 전담할 수 있는 여러 인재들이 절실히 필요합니다. 주로 세 가지의 이유가 있습니다.

첫째로, 갤러리의 오너는 돈맥을 잘 보고 현실적인 계획을 수립하는 데 집중해야 하기 때문입니다.
둘째로, 수십 년 동안 갤러리의 업무를 보게 될 경우 노령이나 건강 문제

로 인해, 보완해 주고 도와주고 이어받을 후계자들 혹은 제자들이 필요합니다.

갤러리 업무는 상당히 방대한 일을 하고 있습니다. 4~50대였을 때의 활력과 60대, 그리고 7~80대였을 때의 활력이 다르다는 것을 갤러리의 주요 책임자들은 인지해야 할 필요가 있습니다. 갤러리의 작가들이 화단에서 인정받고 더 나아가 세계적인 거장이 되도록 도우려면 한 세대를 뛰어넘는 노력과 애정이 필요합니다. 일부 갤러리들은 작가들이 인기가 있으면 좋아하다가 화가가 인기가 떨어지면 잊어버리는 경우가 종종 있지만 작가가 상당히 호전적이지 않은 이상 갤러리는 작가들과의 인연을 소중히 여기며 오랜 세월을 투자하여 그를 일으켜 세워야 합니다. 그렇게 하는데 시간이 소요되는데 동방불패라 하더라도, 아무리 유능한 사람이라도 나이가 들고 세상이 바뀌어가는 속도를 따라가기 어렵습니다. 그러므로 젊고 믿을 수 있는 인재들을 평소 양성해야만 자신이 사랑하는 작가들을 오랫동안 캐어할 수 있습니다.

셋째로, 열정적인 갤러리의 대표자들 중 상당수는 정계, 재계, 학계, 문화계에서 여러 직책을 맡으면서 갤러리의 업무를 돌보는 경우도 있다는 사실을 인지해야 합니다.

어떤 경우, 갤러리의 각 나라를 방문하여 감독하는 순회 업무를 맡게 되는 유능한 갤러리의 주요 책임자가 되기도 합니다. 특정 상황에서는 갤러리 운영을 위해 여러 일들을 포기하거나 조율하여 균형을 잡을 필요가 있을 경우도 생깁니다.

더 많은 자격을 갖춘 갤러리의 주요 책임자들에 대한 필요를 어떻게 채울 수 있을까요?

문제의 해답은 훈련입니다. 충실하고 유능하고 믿을 수 있는 사람들을 갤러리의 책임자들은 훈련시킬 것을 격려하는 바입니다. 그러면 그들도 후대의 주요 업무 책임자들을 훈련하고 가르칠 충분한 자격을 갖추게 될 것입니다.

'훈련시키다'라는 그리스(희랍)어 동사에는 '적합하게 되거나 자격을 갖추거나 능숙하게 되도록 가르치다'라는 뜻이 있습니다. 각 나라 혹은 각 지역의 갤러리를 대표할 책임자들이 어떻게 주요 업무의 책임자들을 훈련할 수 있는지 대략적인 윤곽의 훈련 방식을 살펴보도록 권합니다.

갤러리의 오너는 또한 자신을 깎고 다듬고 희생하고 조정하여 지금의 실력을 갖추게 된 것입니다. 즉, 자신을 훈련시켰습니다.

그 훈련 과정이 그토록 효과적이 되게 한 요인들에는 어떤 것들이 있었을까요? 세 가지 요인이 있는데, 그 요인들은 이렇습니다.

1. 작품과 작가에게 무한한 애정을 가진다.
2. 선배 갤러리스트, 큐레이터, 아트 딜러들에 대한 사례와 경험들을 대화와 자료, 책을 통해 습득한다.
3. 지금의 상황보다 항상 더 높은 것을 바라보며 움직이고 적절히 위임한다.

이 요인들을 하나씩 검토해 보면 훈련이라는 문제에 대해 통찰력을 얻게 될 것입니다. 위임하는 것을 두려워하지 마십시오. 여러 가지 막

중한 임명들을 동시에 다 맡아서 수행하는 데 익숙해져 있는 유능한 갤러리의 대표자들이나 임원들은, 다른 사람들에게 권위를 위임하는 것을 어느 정도 주저할지 모릅니다. 아마 과거에 위임하려고 해 보았지만 결과가 만족스럽지 않았을 겁니다. 그래서 그들은 '일이 제대로 되려면 내가 직접 나서서 해야만 한다'는 식의 태도를 갖게 되었을 겁니다. 하지만 그러한 태도는, 경험이 적은 사람들이 더 경험이 많은 사람들로부터 훈련을 받는 기회를 앗아가게 합니다.

갤러리에서 주요 업무를 맡고 있는 유능한 책임자이자 임원인 한 사람은 훈련 중인 업무 담당자를 경험을 쌓게 하기 위해 노력하였지만 업무의 질과 양에 적응하지 못하여 실망하게 되는 경우가 있었습니다. 하지만 그 책임자는 그처럼 뜻대로 되지 않았다고 해서 낙담하고 실망하여 다른 사람들을 훈련시키는 일을 그만두지 않았습니다. 그에게는 그에 맞는 업무를 훈련시키고 그는 또 다른 젊은 새로운 업무자를 선택하여, 한국과 해외의 활동에서 그를 훈련시켰습니다. 나중에 그는 그 새로운 갤러리를 돌보는 일을 나이가 더 많고 경험이 많은 유능한 업무 책임자와 업무 초기인 사람을 한조로 묶어 가르치고 배우면서 임무를 수행하도록 맡기게 되었습니다. 틀림없이 새로 임명된 업무자는 베테랑인 업무 책임자로부터 많은 것을 배웠을 것입니다. 후에 그 새로운 업무자가 더 많은 책임을 맡을 준비가 되자, 갤러리 임원은 그를 중요한 일에 쓰일 재목이 되게 하기 위한 업무와 갤러리와 연관된 작가들과 갤러리 패밀리들, 그 외 여러 연관된 업무자들에게 방문하여 본사의 마인드를 지속적으로 전하고 유지하는 중요한 업무를 하기 위한 훈련이 완성되었습니다.

각 갤러리 업무 책임자가 할 수 있는 일이 있습니다. 갤러리 대표자와 임원들이 갤러리의 각 업무 책임자들에게 훈련과 노하우를 전수해야 하지만, 갤러리의 여러 업무를 돌보는 책임자들이 더 발전하기 위해 개인적으로 할 일들도 많습니다.

— 자신에게 맡겨진 일을 돌보는 면에서 부지런하고 믿을 만해야 합니다. 또한 갤러리 업무 책임자는 미술사와 미술시장의 흐름을 연구하는 습관을 발전시켜야 합니다. 발전은 연구와 배운 것들을 적용하는 일에 크게 달려 있습니다.

— 갤러리 업무를 보거나 컬렉터를 만나거나 여러 업무들이나 프로젝트를 진행할 때, 주저하지 말고 유능한 임원이나 갤러리 대표자에게 일 추진 방법에 대해 제안해 달라고 요청해야 합니다. 그리고 때때로 기꺼이 다른 갤러리와 협업하거나 타 업체와도 공조할 수도 있어야 합니다.

— 갤러리 대표에게, 자신이 처리하고 있는 업무방식을 유의해서 지켜본 다음 개선을 위한 조언을 해 달라고 요청할 수도 있습니다. 갤러리 업무 책임자는 갤러리 대표자와 임원들의 조언을 구하고 받아들이고 적용해야 합니다. 그렇게 한다면 갤러리가 현실적으로 운영되고 마찰이 최소화되어 무의미한 스트레스가 많이 줄어들 것입니다. 갤러리의 움직임은 한 세대에 그치는 것이 아니라 한 세기를 초월하여 아름다움으로 다음 세기를 밝히는 빛이 될 것입니다.

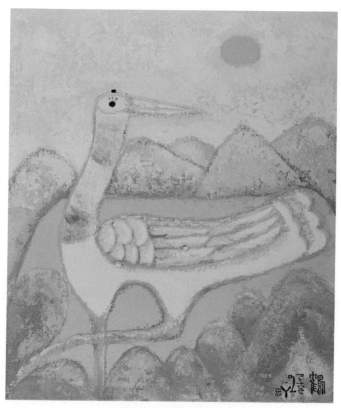

몽우 조셉킴, 鶴(학)

2018년, 캔버스에 유채, 10호 F

도슨트의
역할에 대하여

미술의 역사는 수천 년에 이르러 거의 모든 민족들에 아우르며 지금
에 이르렀습니다. 오늘의 현대미술이 태동한 것도 지구촌의 역사라고
할 만큼 거대한 인류학적인 데이터이며 증인인 것입니다. 이것은 인간
이 본능적으로 무언가를 기억하고자 함도 있을 것이며 아름다움을 추
구하고자 함도 있을 것이고 희망하는 미래를 예술로서 승화시키려는
것입니다.

고대 바빌로니아 문명, 인더스 문명, 황하 문명 뿐만 아니라 인간류
로 불리는 모든 족속들이 예술적 소양을 발전해 왔다는 것은 예술이
인간이 기본적으로 필요로 하는 영적인 세계이며, 이상적이고 현실적
인 것이었음을 알려주는 것입니다. 현대의 미술은 모든 민족의 역사의
결과물입니다. 그러므로 인간사의 희로애락이 녹아 있으며 문학과 음
악, 정치, 사회, 종교, 역사에 걸친 폭넓은 세계를 다루고 있습니다.

인간이 인간으로서의 명맥을 이어가는 것과 인간다움을 결정짓는
것은 나 즉, 자아를 깨닫는 것과 아름다움을 인지하는 것입니다. 동물
들은 석양에 물든 하늘을 본능적으로 보거나 단지 하루가 마감되었음

을 느낄지 모르지만 인간은 붉게 타오르는 저녁 노을을 보면서 사색하고 감동하며 추억하는 존재라는 점에서 다른 생물류와 확연한 차이를 보입니다. 이것은 인간 내면에 존재하는 자아탐구와 외부세계의 합일을 추구하는 지성의 표면이며 그 내부 속으로 들어가면 인간이 자신과 우주와 자연을 알아가는 과정입니다. 바로 이것이 미술이 가진 힘이며 인간과 동물을 구분 짓습니다. 미술품을 보며 아름다움을 느끼고 자부심을 느끼며, 추억하고 회상하며 미래를 가늠하는 것은 인간으로서의 특권이며 인간이 예술을 통해 더 높은 지성과 연결되려는 영적인 시도라고도 해석할 수 있을 것입니다.

이렇듯 인간의 본질은 예술에 있는 것입니다. 인간은 예술이라는 하늘과 바다 속에서 태어나 자라고 성장했으며 그 후손들은 그 토대 속에서 번영했습니다. 문화의 척도를 가늠하는 것은 그 민족과 나라의 예술이라고 해도 과언이 아닌 것입니다. 그러므로 미술을 통해 민족의 특성과 역사, 문화, 종교관을 유추할 수 있으며 미술을 통해 인간의 근원을 알아나갈 수 있습니다. 과거의 미술은 기록과 종교성에 그 기원을 두고 있지만 현대미술은 개성과 자존에 관한 문제를 다룬다고 볼 수 있습니다. 미래의 미술은 이러한 다양한 예술관을 가진 미술가들의 철학적 산물로 더욱더 번영할 것입니다. 화가나 조각가 그 외 현대 미술가들도 중요하지만 현대미술이 더 번영하기 위해서는 이들의 작품을 소장하는 컬렉터들이 중요한 역할을 합니다. 이들은 예술이 발전하고 번영하도록 큰 영향을 주며 지속적인 자양분을 제공합니다. 작품을 지속적으로 컬렉팅하는 컬렉터들과 미술관, 갤러리스트들, 이들을 소개하는 평론인들과 예술관련 언론인, 아트 딜러들과 큐레이터들, 아트 디렉터, 도슨트를 통해 작가는 알려지게 되고, 생존을 이어가면서 작업을

지속할 수 있습니다. 그런 의미에서 작가를 둘러싼 건강한 예술적 생태계는 그 시대의 미술이 안정되고 번영하는데 큰 지지대가 된다고 볼 수 있습니다.

과거 도슨트에 관하여 말한다면 전람회나 전시회에서 전시물에 대한 해박한 지식을 가진 이를 의미했습니다. 그러나 현대 사회에서 이들은 전시 및 작가의 작품, 작가관에 대해 해박할 뿐만 아니라 작가의 작품을 적극적으로 소장하는 컬렉터이기도 하고 딜러이기도 하며, 관람자와 예술가를 잇는 다리 역할로 변모하고 있다는 것은 참으로 반가운 일이라고 봅니다.

과거의 도슨트와 미술에 대해 말하자면 작고한 작가나 오래전의 대가들에 대해 말하는 것에 집중하였고 지금도 그 필요와 수요도 있는 사실이지만 현대의 도슨트의 역할은 과거와는 달리 자신과 동시대에 살아 있는 예술가들을 조명하고 알리고 소장하며 함께 성장하는데 관심이 많아지고 있다는 점입니다. 적극적으로 미술역사를 만들어가고 발전하는데 일익을 담당하고자 함도 있을 것입니다. 그리고 동시대의 예술가들이 살아생전 빛을 발하고 예술가들이 능력을 발휘하는데 도움이 되며 그로인해 그들을 알리는 도슨트들도 힐링되고 동질감을 가지려하기 때문입니다. 만일 이중섭이나 박수근의 시대에 이러한 문화가 있었다면 당대의 역작들을 그릴뿐만 아니라 행복감을 가지고 작업에 집중할 수 있었을 것이며 국민화가로서 살아생전 부각될 수도 있었을지도 모릅니다. 그런 의미에서 도슨트들과 갤러리스트, 큐레이터, 평론인들, 미술언론인들과 아트 딜러들은 중요한 역할을 수행하고 있습니다.

르네상스 예술이 발전한 것은 수요를 만들어냈기에 가능한 것이며 경제가 예술을 뒷받침하고 적극적으로 예술가들을 지원하고 그들을 지원한 이들도 적정 이익으로 운영되고 그에 따른 다양한 예술적 생태계가 발전했기 때문이라고 봅니다. 그런 의미에서 도슨트들이 갖는 인류학, 예술학적 위치는 죽어 있는 전시에 국한된 것이 아니라 살아 숨 쉬며 미래를 여는 강력한 역사의 힘이며 동시대 인류의 예술이 살아 숨 쉬게 하는 산소와 같은 역할을 할 것입니다. 이에 예술이라는 바다에서 인류의 유의미한 작가들을 후원하고 연결하고 알리는 일에 소명을 가진 사람들로서 자신의 지식을 활용하고 경험과 인적 자원을 사용하는데 대해 미술인의 한 사람으로서 깊은 경의를 표하는 바입니다.

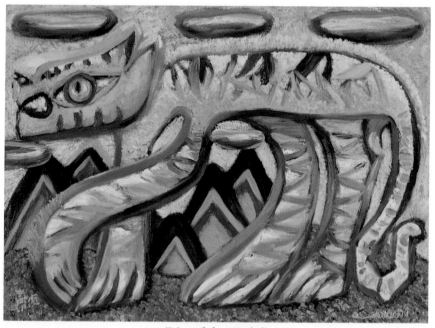

몽우 조셉킴, 虎(호랑이)
2016년, 캔버스에 유채, 20호 P

말하고 듣기

귀의 목적은 듣는 것입니다. 신체적인 질환이 없다면 귀의 목적은 소리가 들리는 것입니다. 어릴 적부터 인간은 귀에 들리는 것을 모방하여 말을 배웁니다. 귀는 당사자의 의사와 무관하게 계속 여러 메시지들을 들리게 합니다. 우리의 기분을 좋게 만드는 소리는 음악소리, 까르르 아이들의 웃음소리, 사랑한다는 말, 고맙다는 말입니다. 그러나 귀는 듣지 않아야 할 말들, 들어서 좋지 않은 소리도 들리게 하는데 그 소리는 중상하는 말, 남의 소문, 욕이나 저주, 기분 나쁜 말들입니다.

미술인으로 우리는 귀에 들리는 것을 선택적으로 듣는 기술이 필요합니다. 그러나 서두에서 언급하였듯이 나의 의사와 관계없이 소리가 귀에 들어오기 때문에 미술인들은 말하고 듣는 일에 있어서 지혜로워야 합니다. 컬렉터들은 미술인들의 말하고 듣는 내용에 의해 그림을 살지, 어떤 화가를 좋아할지, 어느 화랑이나 딜러에게 작품을 문의할지를 결정합니다.

그러므로 미술이라는 아름다운 개념을 다루는 사람들은 말하고 듣는 일에 아름다움이 담겨야 합니다. 만일 누군가 합리적이라고 생각되는 문제에 대해 문제 제기를 한다면 어떤 반응을 보여야 할까요? 혹은

주관적으로 기분이 상한 것에 대해서 누군가에게 불만을 토로하거나 불만을 들을 때 어떻게 처신해야 할까요? 이 처세에 의해 성공한 화가, 갤러리스트, 큐레이터, 아트 디렉터, 아트 딜러가 될 수 있습니다.

귀에 무슨 말이 들린다면 당신의 혀는 그것을 부드럽고 합리적이며 은혜롭고 아름다운 의미로 표현할 줄 알아야 합니다. 그리고 좋지 않은 소문들은 사실이든, 아니든 다른 이에게 전달하지 않는 것이 좋습니다. 누군가 신뢰할 만하다고 여겨서 특정 인물에 대한 불만을 토로했는데 이 사실을 여기저기 말하고 다닌다면 그 사람에게 진심을 말하기에는 어려움이 생길 것입니다. 또한 소문의 당사자들은 의아해 할 것입니다. 이유는 소문과 다를 수도 있기 때문이고 불만을 말하는 사람도 단지 자신의 어려움이나 감정을 이야기한 것이므로 주관적일 수 있기 때문입니다. 사실적 관계보다 감정이 우선시 되는 정보들이 많을 가능성이 있다는 점을 인정해야 합니다. 나 자신이 남에게 불만을 말할 때도 마찬가지입니다. 감정에 의해 사실보다 더 크게 남을 곡해하는 경우도 많습니다.

상대는 어떤 이야기에 대한 질문에 대해 당장 답을 요구합니다. 그러나 미술인들은 두 템포 늦게 말하는 것이 좋으며 이 말을 한 후의 여파를 미리 생각한 후 말하는 것이 지혜롭습니다. 이유는 자신의 말의 결과로 갤러리의 신뢰도나 화가의 명성이나 컬렉터의 덕에 생채기를 남길 수도 있고 아트 딜러나 큐레이터, 도슨트, 언론인들 그 외 미술 생태계를 이루는 여러 관계자들과의 마찰도 생길 수 있기 때문입니다. 그러면 어떻게 처신하는 것이 좋을까요? 우선 상대가 불만을 이야기해 준다면 진심을 말해준 것에 대해 고맙다고 표현하고 균형 잡힌 견해를 가지도록 차분하게 들어주는 것이 좋습니다. 대화하다 보면 화가 풀릴 수도

제4장 아트 딜러의 길을 걸으며

있고 차분한 대화를 통해 사고의 변화도 생길 수 있습니다. 그리고 남에게 해가 될 수 있는 말이나 비밀은 지켜주어야 신뢰가 올라가고 미술계에서 평판이 좋아집니다. 남의 흉을 보는 대신 다른 사람의 칭찬을 해 보십시오. 그의 단점보다 장점을 찾는다면 시각이 바뀔 것입니다.

미술인은 듣고 말하는 것이 어떤 내용이든, 상대가 어떤 압박을 가하든, 어떤 부정적인 내용이든지 은혜롭고 고귀하고 아름답게, 마치 아로새긴 은세공질을 한 은쟁반에 금사과와 같아야 합니다. '발 없는 말이 천리를 간다'고 하고, '낮말은 새가 듣고 밤말은 쥐가 듣는다'는 속담이 있다는 것을 명심하고 미술인으로서 아름다운 기법으로 말하고 듣는 근육을 훈련하는 것이 중요합니다.

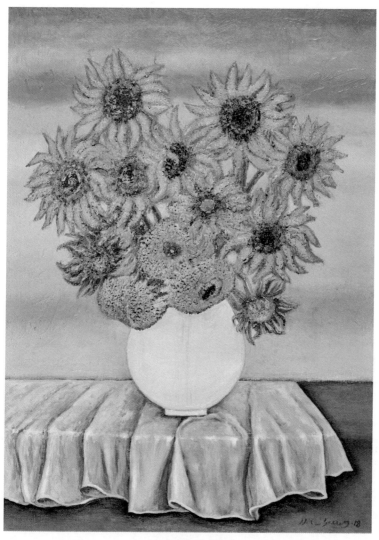

성하림, 해바라기
2018년, 캔버스에 유채, 20호 P

손을 펴라
그러면 쥘 것이다

　사람은 태어날 때 주먹을 쥐고 죽을 때 손을 펴고 죽는다는 말이 있습니다. 어릴 때에는 세상 모든 것에 욕심이 많아 쥐려고 하고 죽음이 닥치면 빈손으로 놓아야 하기 때문입니다. 미술판에서 40년 가까이 나름대로 산전수전을 겪으며 느낀 것은 욕심을 버리고 놓을 때는 놓아야만 손에 쥘 수 있다는 것입니다.

　처음에 미술계에 발을 담근 초입부에는 모든 것이 신기롭고 놀라우며 모든 인맥을 나에게 끌어당길 수 있다는 자신감과 착각에 빠지게 됩니다. 그러나 그런 생각에 빠지는 순간 손에 쥐려고 하는 것을 놓치게 되고 상처를 주거나 혹은 받게 됩니다. 미술계는 의외로 넓고도 좁아서 한 두 다리 건너면 모두 연결됩니다. 원수는 외나무다리에서 만난다는 말이 있듯이 우리는 욕심을 조절하느냐의 여부에 의해 원수를 만날 수도, 귀인을 만날 수도 있습니다.

　미술에 발을 담근지 중반부가 되면 나름 노련해지지만 욕심이 증가해서 이루는 데에만 집중한 나머지 외나무다리의 원수들을 많이 만들게 됩니다. 그래서 쥘 수 있는 이익들을 상당수 놓치게 되며 많은 귀인

들이 떠나가게 만들기도 합니다.

그러나 미술에 발을 담근지 후반부가 되면 손을 펴고 신속히 이익을 분배하게 됩니다. 욕심이 아닌 상생을 중요시 여기는 단계가 되면 그때부터 번영하게 되는 것입니다. 만일 이 글을 본다면 초입부인지 중반부인지를 깨닫고, 후반부일지라도 현재 미술판에서 어려움을 겪을 때가 있다면 초심의 마음으로 돌아가 손을 펴고 상생의 마음으로 남을 소중히 여기는 마음이 모자라지는 않았는지 자문해야 합니다.

초반과 중반, 후반을 겪어보니 사람은 자신의 욕망을 버리고 서로 같이 성장하는 마음이 될 때에 귀인이 외나무다리에서 만나게 됩니다. 때로는 바른길로 걸음으로 인해 바로 눈앞에 보이는 이익을 놓치더라도 나는 힐링 된 에너지로 물끄러미 바라봅니다. 그리고 놓친 이익이 아닌 새로운 힐링의 이익과 상생의 이익을 붙잡고 나누는데 집중합니다. 미술계에서 성장하고 발전하고 번영하려면 작은 일로 남을 미워하지 않아야 한다는 점입니다. 미술계는 오늘의 적이 내일의 친구가 되기도 하고 오늘의 친구가 내일의 적이 되기도 합니다. 그리고 오늘의 적이 친구가 되었다가 다시 적이 되었다가 다시 친구가 되는 일도 허다해서 적을 만들지 않으면 좋습니다.

미술은 섬세한 분야라서 사람에 의한 상처를 받고 심적으로 혼란을 겪기도 합니다. 그러나 이러한 현상은 자연스러운 일로 미술 외의 대부분 사람들의 비즈니스도 마찬가지입니다. 그러므로 너무 미워하지 말고 모두 나의 귀인으로 만들며 감사하고 힐링 된 에너지로 대하십시오. 행복감 속에서 미술 일을 진행할 수 있어야만 아름다움을 제대로 전달하고 그 에너지를 느끼는 사람들은 기꺼이 기뻐하며 다가옵니다.

제4장 아트 딜러의 길을 걸으며

미술(美術)이라는 단어를 한문 그대로의 의미로 본다면 '아름다운 기술'
이라는 단어입니다. 그렇기 때문에 우리는 미술인답게 아름답게 생각
하고 느끼며 행동하고 이익을 창출하고 나누며 감사와 상생과 기쁨과
환희를 표출하는 힐링의 대사들이 되어야 합니다.

몽우 조셉킴, 늘 그자리에
2016년, 캔버스에 유채, 10호 F

외나무다리

살다 보면 외나무다리에서 원수를 만나기도 합니다. 미술 길을 오래 걷다 보니 좋은 인연도 있고, 악연도 있습니다. 얼마 전 외나무다리에서 절체절명의 대천지원수를 만났습니다. 자세한 사연을 각설하려는 이유는 이야기를 하려면 책 한 권이 나오기 때문입니다. 어느 회장님께 아끼는 작가들의 설명을 드리고 있었는데, 그 회장님께서 소개할 사람이 있다고 해서서 만났습니다. 바로 외나무다리에서 그를 다시 만난 것입니다. 서로 껄끄러운 분위기 속에서도 그는 회장님께 온갖 애교를 부리며 나의 눈치를 보면서 조심스레 처신했습니다. 이제 그가 열매를 맺으려 할 때가 왔을 때 회장님이 나에게 의견을 물어오셨습니다. 내가 NO를 말하면 그는 상당한 타격을 입을 상황이었습니다. 그러나 나는 회장님께 "그의 제안이 좋습니다. 회장님의 뜻대로 하십시오."라고 말했습니다. 그는 연신 식은땀을 닦으며 감사하다는 말을 하며 회장실을 나갔습니다.

자초지종을 들은 회장님은 지금이라도 뜻을 바꾸겠다고 했을 때 나는 이런 말씀을 드렸습니다. "그와 나는 사이가 좋지 않지만 그가 좋아하는 작가들까지 미워할 필요는 없습니다. 그것은 나와의 관계에서 좋지 않은 것이지 회장님과는 감정적 트러블이 없기 때문에 저 때문에

제4장 아트 딜러의 길을 걸으며

영향을 받으실 필요는 없습니다. 그와 나는 사이가 안 좋은 것이지, 그 사람이 나쁘거나 의도가 안 좋은 게 아닙니다."

'통쾌하게 복수할까?'라는 생각을 하다가 그의 가족들, 그와 연관된 작가들, 그 작가들의 가족들의 생계가 달려있다는 것을 생각하고 마음을 고쳐 외나무다리에서 그를 용서했습니다. 물론 제가 용서한다고 대단한 것은 아니지만 마음으로부터 그 사람을 용서하기로 했습니다. 그러자 얼마 후 그에게서 연락이 왔습니다. "형, 그때 고마웠어요. 그런데 왜 그날 나에 대해 딴죽을 걸지 않은 거죠?"그래서 그에게 말하기를 "내가 자네를 미워한다고 해서 하는 일이 다 잘못된 것은 아니잖아."라고 말을 했더니, 이런저런 이야기를 하며 너무 고맙다고 말합니다. 그래서 자신이 나를 위해 무엇을 도와드려야 하는지 묻길래 나는 이렇게 말했습니다. "야 인마 미술판이 이렇게 좁니. 내가 가는 길에 네가 마주치니까 서로 방해하지만 말고 먹고살자. 그게 도와주는 거야."언제 그가 낚시를 가자고 합니다. 그 일이 있은 후 앙숙인 그와 나는 다시 친해졌습니다. 이미 그의 성격과 일 방식을 알았으니 더 이상 상처받을 일도 없고, 그 또한 나의 성향과 일 추진 방식을 아니까 의견이 달라도 그리 기분 나빠할 일이 없어져 버렸습니다.

미술 일을 오래 하다 보면 사이가 좋은 사람도 있고, 나쁜 사람도 있는데, 특이한 것은 좋았던 사람이 힘들어질 때가 있고, 나쁘다고 생각했던 사람이 좋은 관계가 되기도 합니다. 그러므로 사이가 안 좋아도 원수처럼 지내지 않아야 합니다. 원수가 되더라도 내 기분에 의해 그를 평가 절하하는 일이 없어야 합니다. 상대와 나는 단지 성격이 다르고 원하는 것이 달라서 일 방식이 다르기 때문에 일이 틀어지는 것이지

그의 인격이 안 좋거나 그가 악하기 때문에 그런 것이 아니기 때문입니다. 이것을 깨닫는데 38년이 소요되었습니다. 남을 미워하면 그뿐만 아니라 나 자신에게도 좋지 않습니다.

성경의 잠언서(지혜의 말)에서는 "마음의 즐거움은 얼굴을 빛나게 하여도 마음의 근심은 심령을 상하게 하느니라."(잠 15:13)라고 알려 줍니다. 사람들과의 관계는 늘 좋아졌다, 나빠지기 때문에 무의미하게 마음 속에 근심하고 미워할 필요가 없습니다. 마음이 즐거우면 뜻도 즐겁게 잘 풀립니다. 마음의 즐거움은 양약(좋은 약)과 같아서 나와 남을 용서하고 함께 미래로 걸어가게 해 줍니다. 지금 외나무다리에서 만났던 그는 나와 더 없는 절친이며, 수시로 상당히 기분 나쁠 일이 많지만 즐겁게 같은 길을 걸어갑니다. 비록 뜻과 일 방식은 다르고, 원하는 것 역시 다르지만 그 다름이 다른 시너지를 내게 되어서 서로에게 유익한 에너지로 사용하고 있습니다.

몽우 조셉킴, 꿀잠　　　　몽우 조셉킴, 慶事(경사)
2015년, 캔버스에 유채, 2호 F　　2016년, 캔버스에 유채, 2호 F

제4장 아트 딜러의 길을 걸으며

제5장

행복을
그리는 화가

몽우 조셉킴에게 지대한 영향을 준 유태인 스승, 아브라함 차

　오늘의 몽우 조셉킴이 있기까지 여러 선각자들과의 만남이 있었지만 유태인 스승인 아브라함 차 선생의 영향을 빼 놓을 수 없습니다. 스승은 제자에게 물고기를 준 것이 아니라 물고기를 잡는 방법을 알려 주었습니다. 그의 유태인 스승인 아브라함 차 선생은 초정통파 유태인으로서 조셉킴에게 역사, 지리, 문화, 예술에 대한 폭넓은 사사를 하게 됩니다.

　故 취산 화백은 몽우 조셉킴과 형제입니다. 이 둘은 유태인 스승을 모시고 새로운 예술적 영역을 개척해 갔습니다. 이 당시 취산의 나이는 열여덟, 조셉킴은 열다섯. 아직 어린 나이지만 숙명적으로 자신의 멘토가 될 스승이 이 분이라는 강한 확신을 가졌습니다.

　아인슈타인, 스티븐 스필버그, 우디 엘런 이들의 공통점은 무엇일까요? 아시다시피 유태인들입니다. 세계 석학들과 노벨상 수상자들이 유태인이라는 것을 감안하면 이들의 독특한 사상과 교육방식에 그 영향이 있다는 생각이 듭니다.

몽우는 유태인은 아니지만 유태인 스승 아래에서 십대 시절을 성장해 나갔습니다. 그래서 그의 사고와 이해력은 한국인의 정서에 유태인적인 사고가 깔려 있습니다. 몽우 작가의 선한 성품으로 인해 날카로운 직관력이 가려지는 감이 있지만, 예술과 문학, 문화, 인류 역사와 종교에 대한 폭넓은 대화를 하다보면 사상의 깊이와 너비가 깊고 넓으며 예리하고 섬세하여 사고의 정곡을 이해하고 있음에 놀라는 경우가 많습니다. 바로 유태인의 교육을 받은 것입니다. 몽우는 먼저 부친에 의해서 성경을 즐겨 읽었는데 후에 유태인 스승을 만나 독특한 방식의 사상을 가지게 됩니다.

먼저 유태인들은 자신이 무엇을 그리기 전에 폭넓은 자료를 검토합니다. 그리고 세상에 자신과 같은 그림이 있다면 그리지 않습니다. 율법 중에 도둑질하지 말라는 십계명이 있는데 유태인들은 남의 것을 훔치지 않고 독창적인 인간이 될 것을 독려하는 문화가 있습니다. 그의 그림이 독창적이고 창조적이며 인간의 감정이 작품에서 뿜어져 나오는데에는 유태인 특유의 창조적인 특성을 고려해야 합니다. 그는 독수리를 좋아하여 즐겨 그렸는데 유태인들은 성경적으로 독수리를 지혜의 상징으로 보아 몽우와 형인 취산은 독수리를 좋아한 것으로 보입니다.

유태인 스승은 자신과 종교가 다른 이 두 형제를 특이하게도 자신의 자식과 같은 심정으로 가르쳐 사상적, 예술적 토양을 풍부하게 해 주었습니다. 그래서인지 몰라도 이 두 형제는 책을 좋아하고 지혜를 중요시 여깁니다. 유태인들의 신실한 정서와 집요한 토론 문화, 지식과 지혜에 대한 갈망과 갈증이 바로 오늘날 몽우 조셉킴의 그림이 있게 한 토대가 되었습니다. 화가의 그림 속에는 단순한 대상을 그린 것이 아니라 대상의 본질과 성품, 그림의 대상과 그 그림을 보는 사람에게 미칠 이

제5장 행복을 그리는 화가

상향도 들어 있습니다. 인류의 나아갈 방향과 인간이 갖추어야 할 부분에 대한 철학적 사고가 느껴지는 것도 유태인 스승의 가르침 때문입니다. 나는 몽우의 예술적인 잠재력을 끌어올리는 일을 도우면서 사람은 사람과의 만남에 의해 변화하고 의식에 의해 결과가 다르게 표출된다는 것을 느꼈습니다.

서두에서 스승은 제자에게 물고기가 아니라 물고기를 잡는 방법을 알려 주어야 한다고 말했는데, 몽우의 스승은 물고기를 만드는 방법까지 알려 주었습니다. 화가는 단순히 그림만 배워서 되는 것이 아니라 정신적 깊이와 너비 속에서 위대한 감성과 찰나의 지혜를 머금어 세상에 풍요를 주는 사상이 뒷받침되어야 합니다.

나에게 큰 영향을 미친 멘토가 계신가요?
그러면 감사하다는 말을 전해 드리십시오.
그리고 그 정신을 삶에 녹여서 위대하게 만드십시오.

누군가에게 좋은 영향을 주고 싶은가요?
그러면 물고기를 주지 말고 물고기를 잡는 방법을, 물고기를 만들고 새로운 어장을 만들 정신적 깊이를 주십시오.
그리고 감사하고 함께 성장하십시오.

이 세상은 먼저 세상을 알아간 선각자들과 그들의 발자국을 따라가는 사람들에 의해 아름답고 위대하게 변화됩니다.

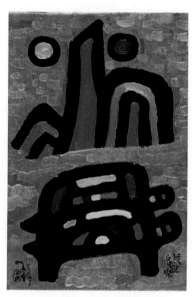

몽우 조셉킴, 長生長樂(장생장락)
2016년, 캔버스에 유채, 2호 F

유태인의 천재교육을 받은
몽우 조셉킴과 취산

　몽우 조셉킴과 취산 김충진은 형과 아우로서 이 형제는 유태인의 천재 교육을 받았습니다. 그래서 몽우와 취산의 작품은 고전적이면서도 격조있는 정서를 머금은 작품 세계를 구축했습니다. 이들이 받은 교육은 실로 놀라운 것이었습니다. 유태인의 교육 중에서 가장 높은 수준의 교육은 일대일식의 교육방식입니다.

　단 한명을 위해 유태인 스승 아브라함 차는 각 미술의 거장들을 모시고 와서 몽우와 취산의 예술적 경지를 높여주고 안목을 넓혀 주었습니다. 그리하여 이 두 형제는 고금의 지식과 예술적 견지를 가질 수 있게 되었습니다.

　그 당시 사진을 보면 배경에 족자가 하나 보이는데, 비불발설(秘不發說) 즉, 비밀을 말하지 말라는 내용입니다. 단 한 사람만을 위한 아주 특별한 사사를 하고 그 기간 동안, 아니 평생에 걸쳐 사사 받은 내용을 세상에 말하지 말 것을 스승은 강조했습니다. 사진에 보면 뒤에 위치한 책들이 나오는데 일종의 교과서입니다. 주된 교과 서적이 260여 권이며, 부 서적이 2,070여 권이었습니다. 그리고 각종 논문과 자료, 잡지까

지 합친다면 거의 만여 건에 달하는 방대한 미술적 자료들과 책들을 통해 스승은 몽우와 취산에게 미술적 깊이와 너비를 넓혀 주고자 했습니다. 또한 몽우에게 한 가르침과 훈련과 취산에게 한 가르침이 달랐습니다. 일대일식의 유태식 교육을 한 셈이지요.

유태인의 종교를 가지지 않은 이 두 형제에게 유태인 스승은 지식과 지혜에 대한 갈망을 가진 이 두 형제에게 정서적 동질감을 느꼈고 이들도 같은 히브리 유태인 동족으로 생각할 만큼 이들을 아꼈습니다. 자라온 환경이나 경험을 떠올리며 두 사람을 마치 자식같이, 아니면 과거의 자신의 모습으로 생각하며 어둠에 굴복하지 않도록 지적인 원동력을 심어 준 것입니다.

유태인 스승은 이들에게 지식과 지혜에 대한 갈망을 심어 주었습니다. 그 스승의 가르침 아래 몽우와 취산은 서예와 동양화를 그리기 위해 큰 벼루 수십여 개에 구멍을 냈습니다. 붓 수천여 개를 버렸으며 물감 또한 수천 만 원에서 수억 원어치를 사용하였습니다.

그런 후 당대를 대표할 거장으로 성장해 나갔습니다. 이들이 만들어 갈 세상, 그려 나갈 캔버스에 무엇이 표현될지 이들을 오래 지켜본 사람이자 지지자로서 행복한 마음으로 바라봅니다.

태초에 하나님이 천지를 창조하셨다는 창세기의 내용처럼 화가의 마음에 떠오른 영감으로 하늘과 땅이 그려지게 되고 생명이 살아 움직이는 새로운 세계가 그려질 것입니다.

제5장 행복을 그리는 화가

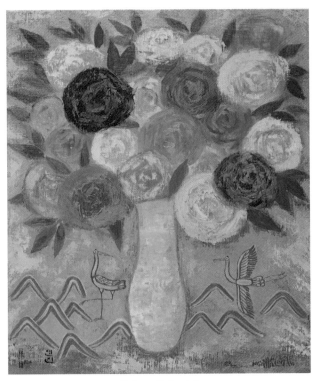

몽우 조셉킴, 연인
2016년, 캔버스에 유채, 10호 F

몽우 조셉킴의 끈기와
겸손으로 뭉친 연필

몽우 조셉킴(JOSEPH KIM)은 작은 연필 하나도 소중히 아끼던 가난한 화가였습니다. 그의 그림 속에 들어 있는 겸손과 절제, 단아한 멋 그의 성품과 작품이 서로 닮아 있습니다.

그의 작은 몽당연필 속에는 끈기와 허세를 모르는 그의 마음이 잘 담겨 있습니다. 무명 화가 시절의 몽우 작가가 생각납니다. 그때 그는 그림을 사랑하는 소년 같은 심성을 지닌 사람이었습니다. 맑고 순수한 영혼, 거기에 어떤 잣대의 상흔을 주기 싫었습니다. 그의 몽당연필을 보면서 그의 자세, 삶에 대한 태도를 생각해 봅니다. 그리면 그릴수록 작아지는 연필처럼, 몽우는 그림을 그릴수록 자신을 지워가는 사람입니다. 겸손의 덕을 아는 화가. 그래서 저는 그의 그림을 좋아합니다. 토머스 마틴과 함께 몽우 조셉킴을 도와주던 시절, 그의 그림 속에는 형언하기 어려운 깊은 순수와 감동을 느꼈습니다.

마치 피카소와 샤갈이 다시 살아온 것처럼 특별하면서도 겸손한 주제로 커다란 감동을 주었습니다. 일반적으로 위대한 무엇인가를 그리려고 가식적인 그림을 그리는데 그런 가식이 없습니다. 그림 속에 화가

제5장 행복을 그리는 화가

의 삶과 마음이 담겨 있습니다. 그의 그림은 곧 그 자신입니다.

외국에서 필자는 피카소 그림과 세계 명화 관련 일로 여러 관계자들을 만나면서 피카소의 작품을 소장하고 있는 컬렉터들과 미술관, 갤러리 관장들이 몽우 조셉킴의 작품에 깊은 관심을 가지고 있음을 알게 되었습니다. 겸손함 가운데 행복을 추구하는 순수의 깊이를 가진 화가를 알게 되고 그런 그를 외국에 소개할 때마다 깊은 행복을 받습니다.

가식적이지 않은 그의 성품과 작품. 사랑하지 않을 수 없습니다. 그의 작은 몽당연필에는 치열한 작가의 열정이 있습니다. 가식적이지 않은 진심입니다. 앞을 향해 걸어가는 의지가 서렸습니다. 20여 년 관찰한 결과 그는 자신의 삶과 작품이 일치하다는 것을 증명했습니다. 시련이 닥쳐와도 아랑곳하지 않고 담대하게 화가는 길을 걸었습니다. 어둠 속에서 빛을 발하며, 밤중에 아침을 그려서 그리는 자신은 물론, 후대에 이르는 광명체들을 만들었습니다. 지금 그가 그린 작품과 앞으로 그려나갈 모든 그림의 중심에는 작아진 몽당연필이 그 시원이 될 것입니다.

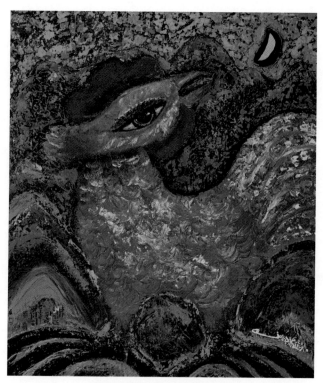

몽우 조셉킴, 달과 대화하는 닭
2016년, 캔버스에 유채, 10호 F

몽우 조셉킴의 그림을 보며
독일의 시인 미헬 바우가
지은 시 한 편

　미헬 바우는 독일 자연주의 문학을 추구하는 시인입니다. 그는 시를 출판하거나 미디어에 나오는 것을 극도로 자제하였는데 시는 자연으로 회귀하여야 하며, 시의 주제가 되는 존재, 주체만이 알아야 한다는 생각으로 가식적이고 가공화되고, 대중화되는 것을 꺼려서 독일 문단의 야인으로 불리기도 합니다.

　미헬 바우와 예술적 교류와 지원을 주고받은 사람으로 마커스 뤼페르츠(Markus Luepertz | Markus Lüpertz-자연주의 회화와 조각), 파블로 피카소(Pablo Picasso | Pablo Ruiz Picasso-미술 컬렉팅과 시적 교감), 마르크 샤갈(Marc Chagall-유태문학과 하시디즘 교감), 토머스 마틴(Thomas martin-시와 회화의 조유, 시 창작을 위한 후원) 등이 있습니다.

　그의 시는 대개 화산과 같이 급작스럽게 뿜어져 나오며 가공되지 않고, 형식에 얽매이지 않고 자연스러우며 그 깊이가 깊고 상징성이 있어 세계 부호들이 그를 만나서 그의 시 한편을 받으려고 만남을 예약할 정도로 독특한 시 세계를 이룩하고 있는 분입니다.

미헬바우 역시 몽우 조셉킴의 그림을 다수 소장하고 있으며, 파블로 피카소, 샤갈, 마커스 뤼페르츠, 호안미로의 작품을 소장한 미술 컬렉터입니다. 몽우 조셉킴의 새 그림을 보고 여러 시간동안 눈물을 흘리다가 시를 읊었는데 같은 시를 독일어, 영어, 라틴어로 부르짖듯이 여러 차례 동일하게 읊은 내용을 토머스 마틴이 녹음하여 기록으로 남겼습니다.

몽우 조셉킴의 그림을 보자마자 독일의 시인 미헬바우(Michelle Bauer)는 눈물을 흘리며 시를 지어 외치듯이 이렇게 읊었습니다.

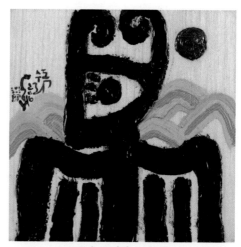

몽우 조셉킴, 독수리
2016년, 나무에 유채, 10 X 10cm

제5장 행복을 그리는 화가

오! 아름다운 네 손에 (몽우 조셉킴을 위한 시) 1997

- 시인 미헬 바우(Michel Bau)

네 손에 무엇이 있는가.
가끔 부자도 가난한 이 곁에
자리 잡고 도시를 짓는다.

난 어느 높은 곳
산 위에 서 있다.
독수리가
숲 너머로 날아간다.
오! 한 마리 아름다운 새,
푸른 솔 나무에 앉는다.

아름다움이여.
장미도 우릴 찌르지만
난 더 큰 아름다움을 찾아낸다.
내일이면 화가는
꼭 그림을 다 그릴 거야.
오! 아름다운 네 손에
무엇이 있는가.
오! 아름다움, 난 몹시 기쁘다.
오! 아름다움, 난 꿈을 꾼다.
오! 아름다움을

Oh! What is there in your hand

- Michelle Bauer

What is there in your hand

Sometimes, the rich dwell

beside the poor, building a city

I am standing high at the top of a Mountain

An eagle is flying beyond the forest

Oh the beautiful bird is sitting on the green pine tree.

Oh beauty!

Even roses poke us,

Yet I find more beauty in it

The painter will finish his painting by tomorrow

Oh! What is there in your hand

Oh! Seeing the beauty, I feel happy

Oh! The beauty, I dream of, oh the beauty

제5장 행복을 그리는 화가

몽우 조섭킴에 대한 단편

몽우 조섭킴이 예전에 있던 백화점 화실이자 공방은 좁고 협소한데도 그는 역작들을 그리고 있었습니다. 이중섭이 판자집(판잣집)이든, 노상이든, 친구의 집이든, 다방이든, 어디고 어떤 상황이 되었던 지 간에 자신의 삶을 대표할 한국 미술의 역작이 될 그림을 그렸던 것처럼 몽우는 한두 평의 좁은 공간에서 세상을 감동시킬 역작을 그리고 있었습니다. 공간이 얼마나 좁았던지 캔버스를 놓고 화가가 그림을 그리면 그 공간에 다른 사람이 서 있을 공간이 없을 정도였습니다.

그래서 당시 사진을 보면 팔레트가 아닌 밥그릇을 오일통과 팔레트 겸용으로 사용하고 있음을 볼 수 있습니다. 당시 몽우는 좋은 붓을 살 돈이 없어 도배붓으로 그림을 그리기도 했습니다. 그 당시 화가는 고난에 시달리고 있었으나 그의 그림은 세상이 그렇게도 갈망하고 기다리던 작품들이었습니다. 고흐와 이중섭이 지나간 것에 대해 온 세상이 그리워하고 있는데 필자는 그의 그림을 보면서 미래에 고흐나 피카소, 마티스와 같은 세계적인 거장이 될 것이라는 생각이 들었습니다. 그러나 세상은 당시 그의 그림이 생경하여 그림을 구입하지 않았습니다.

당시 토머스 마틴, 독일의 지인들과 뉴욕의 소수의 유태인들만이 간

혈적으로 그림을 구매하여 생계를 유지하기 위해 그는 가업인 전각을 하였습니다. 아이러니한 것은 몽우 조셉킴이 가업인 전각을 하면서 서예와 동양화, 전각 등과 같은 동양적인 화풍을 실험하게 되고 이어 세상에 좋은 호평을 받게 될 화풍으로 성숙했다는 점입니다.

화가들은 그림을 그리는 삶속에서 희열과 함께 절망이 선물세트로 찾아오는데 몽우는 절망 속에서 희열을 찾아 나갔습니다. 도배 붓을 밥그릇에 개어 그린 그의 그림은 아직 세상에 없었던 그림이며 수십 년 전에만 존재했던 이중섭, 박수근, 김환기의 감정을 떠올리는 독특한 향기와 향수를 불러일으키는 그림이었습니다.

그러나 그는 재정이 고갈되었고 건강이 좋지 않아 하루하루를 어둠의 그림자 속에서 살았습니다. 그래서 그는 그림일기를 쓰게 되는데 사실 이 아름다운 그림과 글들에는 마치 유언과 같이 비장한 마음이 담겨 있었습니다.

'삶은 전쟁 속 오솔길, 길고 긴 자신과의 전쟁이라네.'
그의 어느 일기의 내용입니다.

죽음과 어둠과 좌절의 시간 속에서 그는 자신의 절망스러운 삶에 희망을 밝히며 매일매일 싸웠습니다.

그리고 나온 작품들….
죽음과 경제적 궁핍 속에서 완성된 그의 그림을 보면서 그의 작품 세계를 올바로 알려야겠다는 생각을 하게 됩니다.

제5장 행복을 그리는 화가

그는 특기할 만하게도 시련이 찾아왔을 때 대처하는 방법이 달랐습니다. 모든 것은 변하기 때문에 자신의 고통 또한 곧 끝날 것이라고 생각하면서 작품에 열중했습니다. 힘들었던 시기에 긍정적이고 발전적인 생각과 활동으로 가득 채웠습니다.

흥미롭게도 힘들었던 시절에 대해 말하면서 그는 그 시절이 아주 행복했던 시기로 기억합니다. 다시는 오지 않을 아름다운 날들이었다고.

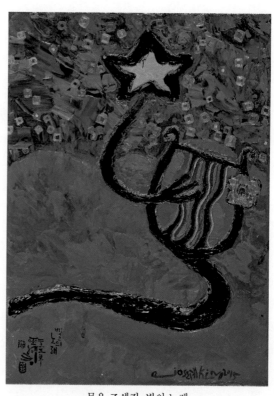

몽우 조셉킴, 별의 노래
2015년, 캔버스에 유채, 4호 F

토머스 마틴과 오정엽을 그린 「자유인」

지금 소개해 드릴 몽우 조셉킴의 작품은 「자유인」입니다.

이 작품은 2003년도 작품이며, 독일 현대미술을 수집하는 분들이 극찬했던 작품입니다. 독일의 미술컬렉터이자 미국 정부의 로비스트이셨던 토머스 마틴(토마스마틴)과 필자가 함께 나란히 있는 모습을 그린 작품입니다.

이 작품은 구상과 추상 계열의 오묘한 감정들이 녹아 있어 독일에서 이런 화풍에 큰 관심을 가지고 있었습니다. 몽우의 작품은 독일계 컬렉터들과 미국의 유태계 미술컬렉터들이 소장하고 있는데 특히 독일 미술은 동독과 서독으로 나뉘면서 동독은 구상계열로 서독은 추상계열이 발달하게 되었고 베를린 장벽이 무너지고 동서가 하나가 되면서 이 둘의 장르가 섞이는 특이한 작품 세계가 나오기 시작했습니다.

몽우 조셉킴은 동독과 베를린 장벽이 붕괴되면서 동독과 서독이 하나가 되어 자유가 오게 되었다는 것을 이 작품에서 말하고 있습니다. 그래서 이 작품은 아침을 향해 자유롭게 날아가는 독수리의 모습을 그렸습니다. 특기할 만한 점으로서 토머스 마틴과 오정엽을 같이 그렸는데 토머스 마틴을 더 젊게 그리고 오정엽을 더 나이가 많아 보이게

그렸다는 점입니다. 토머스 마틴이 당시 연로해지기 시작하면서 몽우 조셉킴은 자신을 후원한 컬렉터인 토머스 마틴의 건강을 염려하였습니다. 그래서 젊고 건강한 모습으로 그렸습니다.

그렇다면 필자는 왜 나이가 많아 보이게 그렸을까요? 필자는 작가에게 미술사적인 관점에서 일깨워 주면서 작가와 세월의 질곡을 함께 했습니다. 그래서 아마 작가는 토머스 마틴보다 나의 나이를 더 많아 보이게 그렸던 것 같습니다. 이 그림의 디테일을 보면 몽우의 현재작과 뚜렷한 차이를 두는 화풍인데, 이 화풍은 1995년부터 추구했습니다.

사물의 그림자를 오히려 밝게 나타내는 것과 인종의 피부색을 동일하게 처리하거나 흑인이든, 백인이든, 황인종이든 인종차이가 없는 피부색을 그려서 당시 그의 초상화 작품을 해외 컬렉터들이 높게 평가하여 소장하곤 했습니다.

이 작품의 포인트는 인종적 장벽을 피부색으로서 없애버렸다는 점이며 어두운 색의 처리입니다. 어두움을 밝은 연록색과 하늘색톤으로 처리하였는데, 정통 초상화 그림의 관점에서는 놀라운 개념입니다.

어둠을 밝게 표현한 작가의 내면이 느껴지시나요?

화가는 인종적 장벽을 없애고 어둠과 빛의 경계를 없애서 모든 인종이 자유롭게 교류하고 행복을 나누며 어둠과 빛이 공감하며 아침을 만들어 내는 세상을 그리고 싶어 했던 것입니다.

여기서 토머스 마틴이 누구인지에 대하여 간략하게 소개하겠습니다.

제5장 행복을 그리는 화가

토머스 마틴(Thomas martin)은 파블로 피카소, 마르크 샤갈, 호안 미로, 잭슨 폴락, 마크 로스코, 마커스 뤼페르츠, 데미언 허스트 등 현대미술에 지대한 영향을 준 화가들의 작품과 몽우 조셉킴(Joseph Kim)의 그림을 소장하신 미술 컬렉터입니다.

시인 미헬 바우(Michel Bau)와 자연주의, 초현실주의 시인들을 후원하기도 했으며 120여 개 나라의 화가들의 작품을 컬렉팅 하여 많은 미술인들을 후원하였습니다.

토머스 마틴은 몽우 조셉킴이 왼손으로 그린 그림부터 오른손으로 그린 그림까지 화가의 수작들을 소장한 대형 컬렉터지만 작가가 무명시절 길거리에서 노점 화가로서 그림을 그릴 때부터 그를 지원하고 국내외에 알리신 분이기도 합니다.

몽우 조셉킴은 뉴욕에서의 일시적인 성공 이후 나무 공장 사업을 해서 어려웠을 때, 미디어와 사진예술을 쫓아 그리는 것이 회화 작가로서 부끄러웠다고 하며 망치로 왼손을 내리치고 이후 오른손으로 그림을 그리기 시작했습니다.

그의 변화된 그림을 아무도 바라봐 주지 않았을 때 당시 토머스 마틴 한 사람만이 그의 작품을 계속 컬렉팅하여 작가가 어둠 속에 묻히지 않도록 해 주었습니다. 아랍의 거부들과 미국의 부호들, 증권가의 미술 컬렉터들, 유태인들에게 그의 작품을 소개하고 알리기도 했습니다.

토머스 마틴은 몽우 조셉킴의 어두운 시기에 촛불 하나가 되어 주신

분입니다. 지원을 하되 간섭을 하지 않으며, 작가의 자율성을 높이 평가하며 보이지 않는 지원을 하는 것을 보았습니다.

자유인이라는 작품처럼 한 사람을 도와줄 때에는 자유함 속에 거하게 해야겠다는 생각이 듭니다. 도움을 주는 이유는 그가 나의 틀 안에 가두는게 아니라 저 하늘을 흐르는 창공의 새처럼 자유를 주기 위한 것이라는 개념은 필자의 미술세계에도 큰 변화를 주었습니다. 누군가를 사랑하거든, 자유를 선물하십시오!

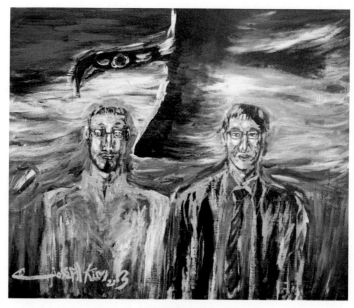

몽우 조셉킴, 자유인
2003년, 캔버스에 유채, 8호 F

제5장 행복을 그리는 화가

앙드레 김 선생에 대한
몽우 조셉킴의 에피소드

앙드레 김(AndréKim) 선생은 패션의 거장이자 한국의 자부심입니다. 동시대에 이 분과 함께 있었다는 사실은 미술을 하는 필자는 영광이라고 생각합니다. 비단 필자 뿐 아니라 앙드레 김 선생을 존경하는 예술인들이 많습니다. 그중에 화가 몽우 조셉킴이 10대 시절부터 특히 앙드레 김 선생을 존경하였다고 합니다. 자신의 예명을 조셉킴으로 한 것은 사실 유태인 선생의 영향으로 요셉, 즉 조셉의 의미와 앙드레 김 선생의 예명의 영향을 받은 것이기도 합니다.

몽우 조셉킴은 앙드레 김 선생을 두 번 만나 뵈었는데 한 번은 토머스 마틴과 함께, 그리고 두 번째는 인사동에서 만나 뵈었다고 합니다. 토머스 마틴은 파티에서 좋은 인상을 주기 위해 앙드레 김 선생과 함께 의상에 대한 상담을 위해 몽우 조셉킴을 데러갔었습니다. 토머스 마틴 자신도 앙드레 김 선생의 의상 마니아였는데 몽우가 그린 토머스 마틴의 초상화에는 종종 앙드레 김 선생의 의상을 입은 모습으로 그려졌습니다.

토머스 마틴은 앙드레 김 선생에 대해 이렇게 회상했습니다.

"앙드레 킴은 한국의 왕이다. 그는 왕의 감정을 가진 디자이너이며 그의 작품은 왕의 옷이다. 그는 자신의 의상을 입는 사람들이 왕이 되기를 희망했다. 그가 만들기 전에는 어느 왕족도 이런 옷을 결코 입어보지 못했다."

앙드레 김 선생은 그 자신이 멋쟁이였습니다. 젊은 시절의 모습을 보면 상당한 미남이었고, 이국적인 외모로 영화배우로서 활동하기도 했습니다. 해외 유명인사들은 앙드레 김 선생의 의상에 담긴 깊은 멋을 사랑하기 시작했습니다. 그가 만든 의상은 이전에 존재하지 않았던, 전혀 새로운 개념이었습니다. 영화배우로서 활동하였다면 우리는 아마 앙드레 김 선생을 영화배우로서 기억했을 것입니다. 하지만 이분의 삶에 변화를 가져 온 영화 한편이 있었는데 〈화니 페이스〉(Funny Face, 1957)—한국에선 〈파리의 연인〉으로 상영—입니다. 영화에 나오는 영화 의상들을 보며 청년 시절 앙드레 김 선생은, 패션 디자이너가 되겠다는 뜻을 마음에 새겼습니다. 당시 패션 디자이너는 한국에서 남자가 아니라 일반적으로 여성의 일로 생각하던 시절이었습니다.

남성 패션 디자이너 1호인 앙드레 김 선생은 수많은 연예인들과 국내외 중요한 파티, 행사를 위한 의상을 통해 한국에도 이런 수준의 패션이 있다는 것을 보여 주었습니다. 만일 앙드레 김 선생이 패션의 길로 가지 않으셨다면 한국의 패션과 여러 문화는 50년에서 100년이 뒤쳐졌을지도 모른다는 생각이 듭니다.

소년이던 몽우 조셉킴은 앙드레 김 선생의 작품 세계를 본받고자 그가 걸었던 길을 걸으려고 노력했으며 화가로 자랐습니다. 몽우는 십 대

제5장 행복을 그리는 화가

시절부터 앙드레 김 선생이 나온 방송과 책자 등을 보며 자신의 작품 세계를 구축해 나갈 꿈을 키웠습니다. 2002년 당시 조셉킴이 제게 이런 말을 한 적이 있었습니다.

"앙드레 킴 선생님은 이 세상에서 가장 행복한 분입니다. 높은 지성과 지식과 심미안으로 사람을 가장 행복하게 해 주는 작품으로 세상이 활짝 피어나게 하시기 때문입니다."

실로 앙드레 김 선생은 행복과 꿈을 나눠 주시는 분이었습니다. 앙드레 김 선생의 의상은 많은 예술인들에게 수없이 많은 영감을 주었으며 의상에 사람의 감정과 꿈을 심었습니다. 언젠가 몽우는 앙드레 김 선생에 대해 이런 말을 한 적이 있습니다.

"앙드레 김 선생님은 흰 옷을 입으시는데 흰색은 정결함과 순결의 상징입니다. 또한 그 무엇에도 더럽혀지지 않은 순수와 높은 도덕감, 세상의 소금이자 세상을 환하게 하는 빛이기 때문입니다. 또한 흰색을 고집하시는 이유는 무량대수의 작품에 무한성의 색을 넣으시겠다는 뜻이 있으신 것이지요. 어느 화가도, 어느 예술가도 감히 자신의 삶 전체를 통해 높고도 드넓은 흰색의 힘을 가지지 못했습니다. 앙드레 김 선생님이 흰 옷을 입으시는 것은 백의민족의 정신이고 그분은 삶 전체로 고결함을 보여주셨습니다."

앙드레 김 선생의 작품을 보면서 그림을 그리고 싶어한 소년 몽우 조셉킴은 그의 의상과 작품 세계를 보며 성장을 했고 화가가 되었습니다. 이렇듯 앙드레 김 선생은 삶과 작품 세계는 수많은 사람들의 삶에 에

너지와 감동을 주었습니다.

한국이라는 단어를 모르던 시절 해외에 한국이란 나라가 이렇게 아름다운 나라이며 유구한 전통과 멋을 지녔다는 것을 알린 앙드레 김 선생의 작품 세계는 한국의 자랑이며 세계의 유산입니다.

앙드레 김 선생의 의상에는 철학이 담겨 있습니다. 그리고 한국의 멋과 역사와 전통이 숨 쉬고 있습니다. 뜨거운 열정과 예술과 사람에 대한 사랑으로 가장 아름다운 작품을 만드신 앙드레 김 선생을 그리워하는 사람들이 많습니다. 세계를 감동시키고 한국인이라는 것이 얼마나 위대한 것인지를 보여준 이 놀라운 세계는 영원히 사람들에게 이어질 것입니다.

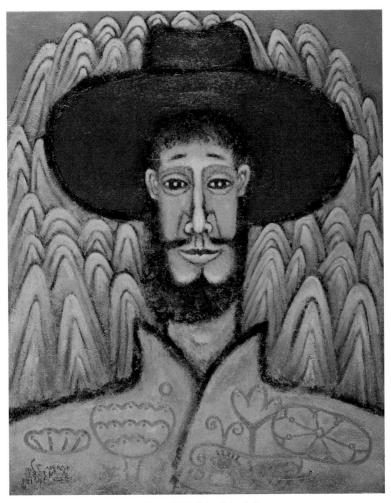

몽우 조셉킴, 산을 닮은 사람
2013년, 캔버스에 유채, 30호 F

대나무에 얽힌
어느 화가의 사연

　몽우 조셉킴 작가의 작품에는 유난히 산이 많습니다. 그리고 대나무가 종종 등장합니다. 산을 거닐며 작품 구상을 하고, 한때 산에 칩거하며 세상에 나오지 않으려 한 시절도 있었습니다. 필자는 그를 만난 지 20여 년이 넘는데 몽우라는 작가는 작업에 몰두하고자 말을 잃어버리기를 여러 번 했었고, 자신의 그림이 마음에 들지 않아 왼손잡이 화가인데 왼손을 망치로 내려치기도 하고, 10톤 트럭에 작품을 실어 5천여 점이 넘는 자신의 작품을 불태우기도 했습니다. 그런 그가 애틋하게 품었던 작품 소재가 대나무입니다.

　지금은 병환이 완쾌되었지만 그는 20대 시절부터 아팠습니다. 그는 자신의 아픔과 고독을 사람들에게 전하지 않고 홀로 이겨내는 성격이었습니다. 그래서 홀로 산이나 강이나 들판을 유람하며 쌀 한 자루 가지고 가서 생식을 하며, 독하게 그림을 그렸습니다. 한 번은 왼손을 망치로 내려치고 한동안 방황하다가 오른손잡이 화가가 되어 보려고 먹을 갈아 글을 쓰고 묵화를 그리다가 벼루에 구멍을 내기도 했습니다. 20년 넘게 나는 몽우의 친구를 본 적이 없습니다. 친척들 또한 그를 20여 년간 본 적이 없다고 합니다. 그만큼 처절한 몸부림으로 세상과 단

절한 시기가 있었기에 지금의 그림이 나왔을 것입니다.

　어느 날 작가는 자신의 고통과 창작의 열의와는 달리 어려운 현실과 궁핍과 건강 문제로 고민을 하다 밤에 산길을 걸었다고 합니다. 그때 마침 선들바람이 불어와 대나무를 스쳐갈 때 그는 그 잎의 소리가 어느 연주보다 웅장하고 자연스러우며 아름답기 그지없는 영혼의 소리로 들렸다고 합니다. 그래서 그리기 시작한 대나무 소재의 작품들은 한 점, 한 점 완전히 완전히 다르게 그렸습니다. 바람소리에 들린 대나무의 이파리 소리가 화가의 내면을 치료했다고 합니다. 이후 세상에 나와 소일거리를 하며 사람들과 소통하고, 대내외적으로 대나무 작품들을 선보였습니다.

　왼손이 망가지면서 이후에 작가는 동양화와 서예에 집중했습니다. 이후 그의 손에 유화 붓이 들게 되자 그 그림은 서양화지만 동양적인 감성이 느껴지는 그림이 되었습니다. 2004년도를 기점으로 작가는 서양화에 동양적 풍모를 넣게 된 것입니다. 그래서 사군자나 동양적 그림에 나오는 표현을 자기화하여 추상적 영역으로 끌어가려고 하는 등, 작품 세계의 스펙트럼을 넓히려고 했습니다. 또한 도구에 있어서도 동양화 붓을 사용하거나 서예의 기법을 서양 화구에 적용하는 등 부친과 스승으로부터 사사한 동양적 정서를 자신의 작품 세계에 적극 활용하기 시작했습니다. 이 당시 작가는 소나무나 대나무 등을 즐겨 그렸는데 죽림을 통해 표현한 것은 추사 김정희의 세한도와도 같이 추운 겨울에 뜻을 굽히지 않는 푸름과 곧음입니다. 2004년도에 그린 2호 크기의 보랏빛이 감도는 「죽림(竹林)」이라는 작품은 작가가 후에 100호에서 300호 대작으로 그린다고 합니다. 그에게 대나무는 세한도의 기개와

곧음의 상징이었던 것 입니다.

 화가는 2004년 「죽림 청풍명월」 작품을 발표했는데 나무가 굳건하고 대나무 숲 사이에 달이 환히 비칩니다. 사람과 대나무 숲과 날아가는 철새가 달빛을 받아 환하게 빛나고 있으며, 서늘하고 맑은 바람이 달빛을 따라 흐르고 있습니다. 죽림에서 조그마한 크기로 묘사된 사람은 누군가를 기다리고 있는 듯합니다. 혹은 달과 바람 사이로 부는 대나무 잎의 연주와 새들의 반주를 느끼며 감상하는 듯하기도 합니다. 작품 명제로 '청풍명월(淸風明月)'이라고 작가가 정한 것은 아마 탈속의 마음, 즉 세속에서 벗어나 평정심의 행복을 느끼고자 했을 것입니다. 유난히 사람을 작게 표현하고 자연을 크게 표현한 것은 거대한 자연 앞에 자신은 작은 존재하는 것을 암시하고 거기에 반해 자신이 느끼는 행복은 더 크다는 것을 말하는 듯합니다. 굵은 대나무의 줄기는 굳은 심지를 뜻하며, 날아가는 새는 흐르는 삶을 상징하고 밝게 빛나는 달빛은 그림 속의 주인공의 행복의 크기일 것입니다.

 십 년을 경영하여 초려(草慮) 한 칸 지어내니
 반 칸은 청풍(淸風)이요 반 칸은 명월(明月)이라.

 면앙정가로 잘 알려져 익히 알고 있는 송순의 시에 '청풍명월'이 나오는데 이것은 선비들의 학문과 인품과 도의 깨우침이 지고지순하고 높아 맑은 바람과 밝은 달처럼 그윽하기 이를 데 없다는 것을 암시합니다. 작가는 아마 이 그림을 그리면서 고요한 밤, 조용하고 맑은 바람 속에서 대나무 잎이 사르룽 거리며 부딪히는 달의 음률을 들었을 것입니다.

제5장 행복을 그리는 화가

당시 작가는 경제적으로 어려워 캔버스를 사지 못할 때가 종종 있었는데 명함 종이에 그림을 그려서 창작에 대한 욕구를 해소하곤 했습니다. 「죽림(竹林) 연인」 작품은 명함 종이에 그린 작품으로 두 점이 하나가 되게 만든 작품입니다. 서로 다른 시간대에 사랑하는 이를 떠올리며 서로를 마음으로 바라보는 장면으로 보름달에서 초승달이 되기까지 두 사람이 설레는 연인의 기다림을 아름답게 묘사했습니다. 작가는 배경에 잔잔한 붓 터치로 죽림(대나무 숲) 속에서 사색하는 연인의 모습을 통해 사랑의 고귀함, 대나무 같은 절개, 그리움에 대한 자신의 심정을 토로하고 있습니다. 돈이 없는 시절에 명함을 주워서 작은 공간에 그림을 그렸던 작가는 이 작품들을 큰 대작으로 그리고 싶다고 합니다. 대나무에 얽힌 화가의 이야기는 사랑의 지고지순함과 고귀한 뜻이 굽혀지지 않고 하늘로 자라 기도가 이루어지라는 작가의 기도가 담겨 있습니다.

몽우 조셉킴, 자작나무 소나무 친구
2016년, 캔버스에 유채, 2호 F

몽우 조셉킴, 소나무 같은 사람
2016년, 캔버스에 유채, 2호 F

성하림,
꽃의 깨달음

성하림 화백은 꽃을 그리기를 즐겨 합니다. 작가가 꽃을 그리는 데는 여러 이유가 있겠지만 성 화백의 꽃은 봄의 기운이 담겨 있습니다. 어둠을 지우고 화사한 햇살의 기운을 담은 작가의 꽃 그림을 보면 희망과 행복에 대한 염원이 녹아 있습니다. 작가는 꽃에 대해 이런 마음을 가지고 있습니다. 작가의 노트를 한번 들여다 볼까요.

꽃의 깨달음

삶은 겨울 같은 곳입니다. 그래서 가족과 친구들이 없다면 이겨내기 힘든 곳이지요. 아무리 추운 곳이라도 봄은 분명코 찾아옵니다.
그러나 우리는 겨울이라는 절망감으로 그 봄을 인식하지 못하는 경우가 많습니다. 봄꽃들을 살펴보면 이들은 아직 얼음이 채 가시지 않은 상황에서 봄이 온 것을 알고 꽃봉오리들을 만듭니다. 그래야 봄날이 오면 활짝 피어날 수 있기 때문입니다. 마찬가지로 우리도 아직 어렵고 힘들어 보이는 현실 속에서 마음속에 꽃봉오리들이 피어나도록 내가 나에게 도움을 주어야 합니다.
좋은 음악을 듣고, 과일과 신선한 야채를 먹으며, 독서나 영화 등을 통해

얼어버린 마음을 자신이 좋아하는 방법으로 녹이기 시작해야 합니다. 봄이 오는 것을 심술 내서 오는 것이 꽃샘추위라고 하지요. 우리는 종종 그 것을 겨울이라고 착각하곤 합니다. 추우니까 말이지요. 하지만 꽃샘추위가 없으면 해충이 끓어 결국 식물에게 해가 됩니다. 우리 주변이 아직 춥다고 여겨진다면 봄이 오기 전 꽃샘추위라고 생각합니다. 내가 꽃봉오리를 만들어 내면 주변의 꽃들도 같이 피어날 것입니다.

봄은 내가 만드는 것이며, 내가 봄꽃으로 피어나는 힘을 가져야 합니다. 사군자 중 매화는 얼음을 뚫고 그 꽃이 피어나 그 기개와 아름다움을 사람들은 칭송합니다. 깨달음이라는 것은 아직 오지 않은 봄을 감지하는 것입니다.

-성하림의 작가노트 중에서

성하림의 그림 속에는 꽃에 대한 다양한 주제가 있는데 예를 들어 '사랑해요', '행복한 여인', '사랑', '행복 피어나다' 등의 사상으로 명제를 정하기도 했습니다. 이것은 작가가 꽃을 문자적인 꽃으로만 보는 것이 아니라 꽃이 가진 특성을 사랑, 행복, 피어나는 일로 해석하고 있다는 것을 의미합니다. 그래서 작가는 꽃을 통해 사랑, 행복의 염원을 녹여 그립니다.

작가에게 있어 꽃은 봄 같고, 아침 같은 것이라서 희망의 상징인 것입니다. 그래서 성하림의 그림 속에 꽃이 자주 등장합니다. 겨울을 겪지 않은 사람은 봄의 소중함을 모르며, 꽃샘추위도 피어남을 위한 것이라는 작가의 노트의 글처럼 그의 그림은 꽃에 대한 작가의 삶과 작품관을 잘 드러내 주고 있습니다.

제5장 행복을 그리는 화가

성하림, 연인
2017년, 캔버스에 유채, 20호 P

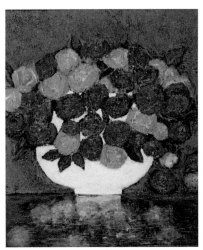

성하림, 만개
2016년, 캔버스에 유채, 8호 F

성하림의 작품 세계,
책가도로 맺어지기 위한 피어남

성하림의 그림에 등장하는 꽃과 과일, 책, 태양, 달 항아리, 꽃을 그린 그림은 그가 얼마나 치열하면서도 열정적으로 작품을 탐구했는지를 유추하게 합니다.

35여 년 동안의 화업을 일구어 나가면서 인물, 풍경, 구상, 비구상, 추상에 이르는 광범위한 실험을 해 왔으며, 그 결과로 그의 그림 속에는 구상과 비구상, 추상의 시도를 엿볼 수 있습니다.

작가는 어린 시절 시골에서 평생 농사를 지으며 살아오신 부모의 영향으로 자연스레 꽃과 나비, 과일을 그리기 시작했습니다. 그런 이유로 그의 예술세계의 형체는 식물의 자라남과 피어남과 맺어짐의 수순으로 자리를 잡습니다.

그의 예술을 창세기로 비한다면, '빛이 있으라 하시매 빛이 있었다'는 성경의 내용처럼, 그녀는 한동안 태양 그림을 줄 곳 그려서 태양의 화가로 불리기도 했습니다. 구상의 화가에서 갑자기 비구상과 추상 계열의 태양그림으로 변화한 것은 작가가 새로운 예술을 추구하기 위해서였습니다. 구상 회화의 절정에 이르렀던 작가가 이런 새로운 시도를 하는 것은 쉽지 않은 일입니다. 이제 태양그림으로 빛이 자신의 작품 세

제5장 행복을 그리는 화가

계에 두루 비치자, '우리가 우리의 모양대로 사람을 만들자'라는 성경의 내용처럼 성하림 작가의 내면을 꼭 닮은 꽃 그림과 과일 그림들을 그리기 시작했습니다. 화가는 한 해 동안 줄곧 꽃과 과일, 나비를 그린 작은 작품들에 심취하면서 행복으로 변화하는 자신의 그림에 만족해 했습니다.

그녀만의 에덴동산(낙원)을 그린 것이며 한동안 식물을 그리는 데에서 행복감을 찾았습니다. 구상 회화는 작가의 예술세계에서 성장할 씨앗이자 줄기였고, 태양 그림은 그의 삶에서 꽃과 같았습니다.

이런 변화와 시도로 각종 터치감과 질감과 색의 향연을 실험하게 됩니다. 이어서 탄생한 작품들은 달 항아리, 책가도 작품군입니다. 작가는 자신의 삶을 식물에 비유하여 꽃이 피어나듯이 화려하고 화사한 청춘의 세계를 그리고, 꽃의 영혼인 나비를 그려서 과일 그림으로 잉태하게 했습니다. 이어서 과일 그림은 몇 년 동안 추구해 온 달 항아리 작품군을 완성하는데 필요한 기법적 시도를 하는데 도움이 되었을 것입니다. 해, 달, 별, 달 항아리, 꽃, 나비, 열매, 책 그림은 사실, 모두 단 하나의 작품을 위해서 그렸던 시도입니다. 그것은 바로 '책가도'입니다. 조선시대 회화사에 중요한 위치를 차지하고 있는 책가도를 현대회화 작가가 재해석하여 표현한 것은 우리 민족만이 가지고 있는 문화코드를 그리고 싶었던 마음이 영글었기 때문입니다.

책가도의 멋과 흥취를 잘 담아내기 위해 작가는 그동안 꽃과 도기, 과일 그림, 동양적이거나 서양적인 화병을 묘사하는 실험을 하고, 옛 서책과 현대의 책들을 그리는 등의 작업을 했습니다. 작가는 결코 빡빡하게 꽂아진 책을 그리려 하지 않습니다. 여백이 있고, 쉼이 있으며 넉넉함이 있는 서재를 그립니다. 그녀의 작은 소품들은 이런 작업을 위

한 밑그림으로서 이 소재들을 하나의 큰 그림으로 표현할 계획을 가지고 있습니다. 매미는 십수 년을 땅속에서 기운을 받은 후 나무 위로 올라가 옥이 부딪혀 울리는 듯한 명쾌한 음악을 선사합니다. 그 소리는 여름을 쾌청하게 만듭니다. 만일 십수 년의 시간을 땅속에서 보내지 않았다면 매미의 울음소리가 그렇게 우렁차지 않을 것입니다. 이와 같이 성하림은 수십 년 동안 구상과 추상에 이르는 실험과 시도 끝에 자신만의 소리로 영글어 작품 세계를 변화해 가고 있습니다.

예부터 어느 집안에 가면 서재를 보라 했습니다. 책과 책이 놓인 기풍을 보면 그 사람의 됨됨이를 알 수 있고, 책 주변 풍경을 그린 책가도는 바로 조선의 정신을 드러낸 것이기에 조선 말기에 그토록 화가들이 자신의 역량을 쏟아 부어 책가도를 완성하려 했던 것입니다. 책가도와 달 항아리는 사대부 집안에서만 소유했습니다. 그만큼 그 집안의 가풍을 볼 수 있는 그림이 바로 책가도였고, 화가는 자신의 예술세계의 완성을 향해 그려가고 있습니다. 그가 어떤 그림을 그렸는지 피어난 발자국을 따라가다 보면 그 피어남이 맺어지는 모습을 볼 수 있을 것입니다. 40여 년 가까이 화업을 이루면서 완성될 작가의 새로운 세계가 봄날의 아지랑이처럼 아스라하게 피어오르고 있습니다.

제5장 행복을 그리는 화가

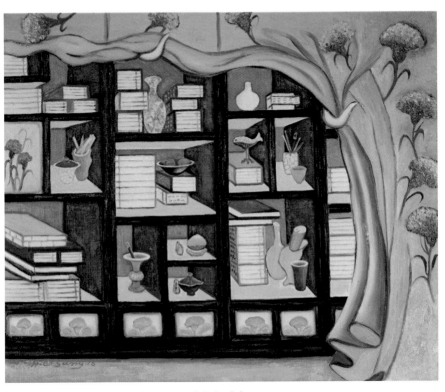

성하림, 책가도
2016년, 캔버스에 유채, 20호 F